# ÓBSOLETE

## 模型製作教範

2014 年，外星人「行商」突然出現在繞月軌道上，作為取得石灰岩的交易籌碼，他們願意提供知覺控制型通用工程機器人「EXOFRAME」給地球。這種外星科技產物具備出色的通用性，以及極低廉的價格，甚至被察覺潛藏著作為軍事兵器使用的可能性，導致既有的世界秩序開始崩潰……

EXOFRAME 模型將撼動既有的世界。

# CONTENTS

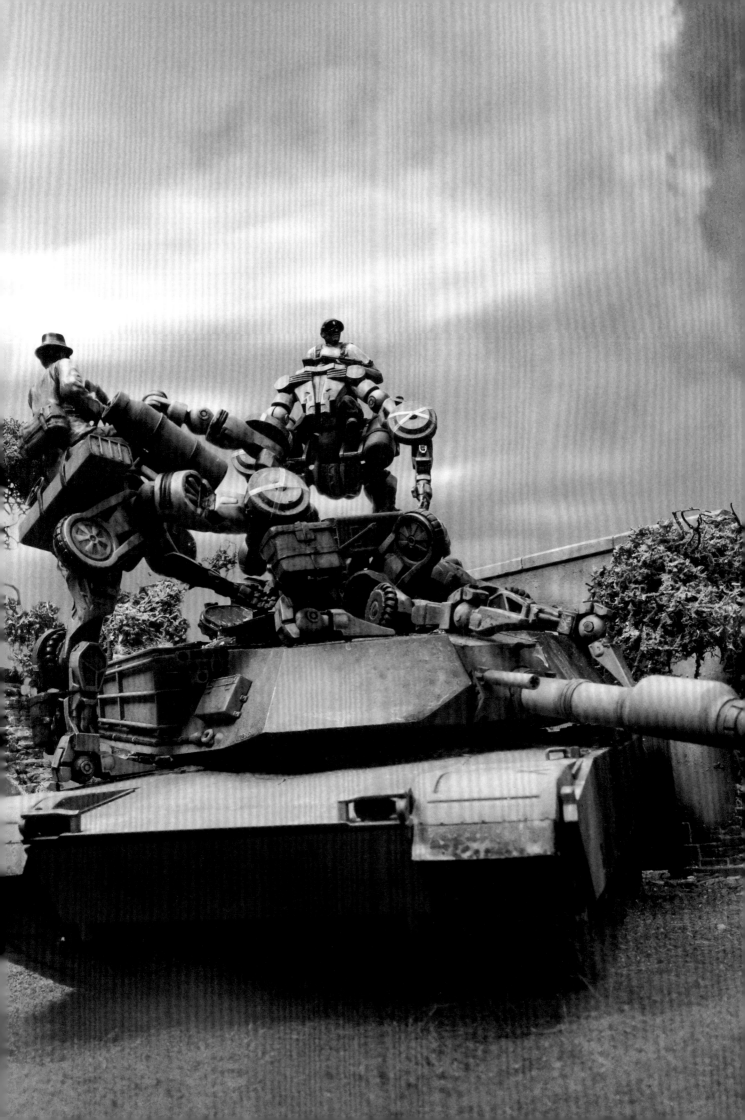

# 10 seconds to Decompression

the diorama built&described by
KOJIMA DAITAICHOU

## 以陰影箱子形式
## 來擷取運輸機內的一景

在 EP1「OUTCAST」的開頭中，為了介入南美當地厄瓜多與秘魯所爆發的紛爭，美國海軍陸戰隊的 EXOFRAME 部隊搭乘運輸機一路前往空降地點。在此要介紹的範例，正是以箱形情景模型形式來擷取出準備從高高度空降前的一景。這件範例乃是製作成屬於半密閉型的模樣，又稱為「陰影箱子」的箱形情景模型。在重現運輸機內的細部結構時，是參考現實運輸機和動畫中場面，並且設置燈光機構，造就一件擁有許多看頭的作品。

使用 GOOD SMILE COMPANY
1/35 比例 塑膠套件
"MODEROID"
美國海軍陸戰隊 EXOFRAME

**10 seconds to
Decompression**

情景模型製作、撰文／コジマ大隊長

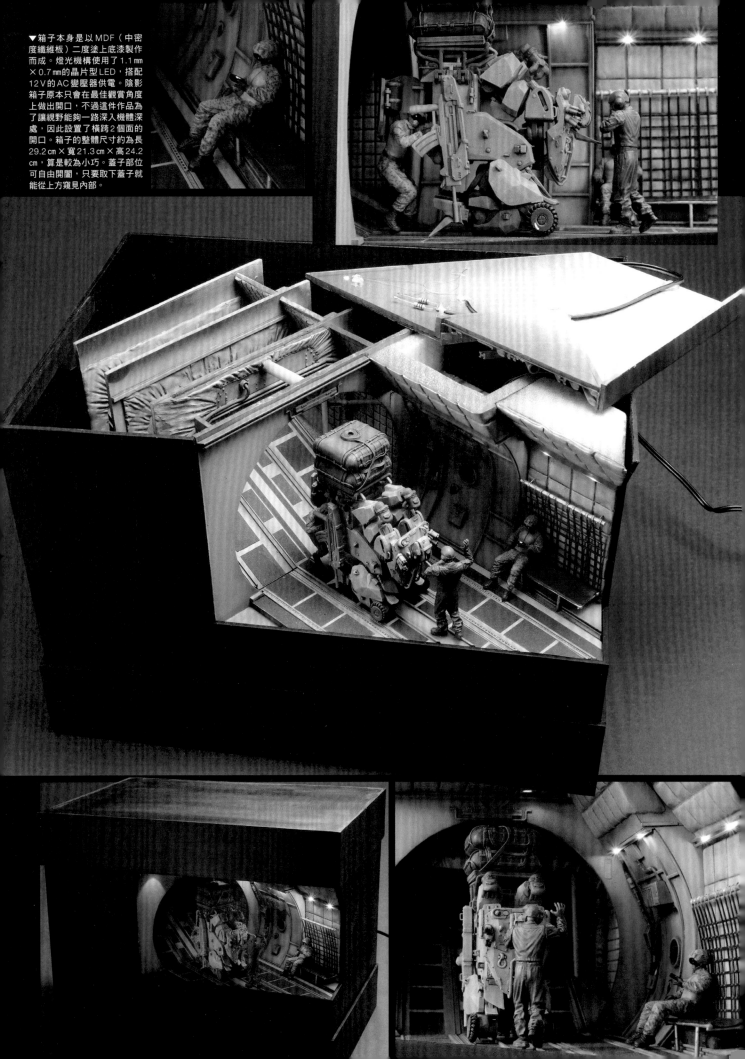

▼箱子本身是以MDF（中密
度纖維板）二度塗上底漆製作
而成。燈光機構使用了1.1 mm
×0.7 mm的晶片型LED，搭配
12 V的AC變壓器供電。陰影
箱子原本只會在最佳觀賞角度
上做出開口，不過這件作品為
了讓視野能夠一路深入機體深
處，因此設置了橫跨2個面的
開口。箱子的整體尺寸約為長
29.2 cm×寬21.3 cm×高24.2
cm，算是較為小巧。蓋子部位
可自由開闔，只要取下蓋子就
能從上方窺見內部。

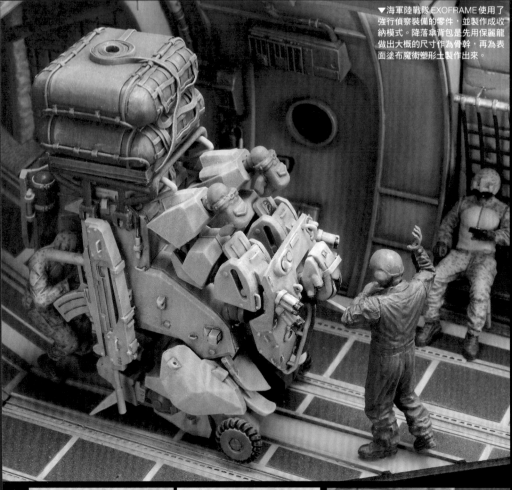

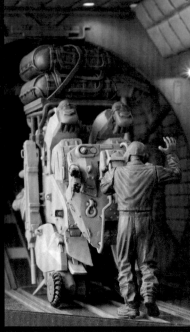

▼海軍陸戰隊 EXOFRAME 使用了強行偵察裝備的零件，並製作成收納模式。降落傘背包是先用保麗龍做出大概的尺寸作為骨幹，再為表面塗布魔術塑形土製作出來。

◀用來放置降落傘的防滾籠，是利用焊錫把黃銅線焊接起來製作而成。

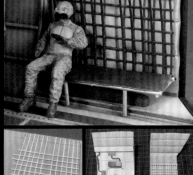

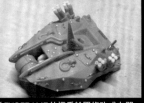

▲為了配合動畫中的模樣，將海軍陸戰隊 EXOFRAME 的搭乘艙門修改成左開。細部結構也用 AFV 的剩餘零件修飾。裝甲表面亦用塑膠材料等物品追加細節。

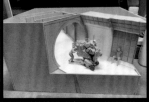

▲機內艙壁是以保麗龍為芯，再為表面黏貼塑膠材料製作出來。地面的防滑墊則是用 400 號水砂紙來重現。

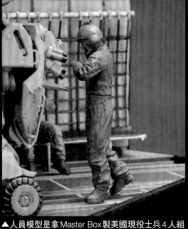

▲人員模型是拿 Master Box 製美國現役士兵 4 人組、犬 中東 軍用犬救援、Mini Art 製美國海軍陸戰隊休息中 4 人組搭配，製作得頗有那麼一回事。

▲勒夫納坐著的板凳，是先用黃銅線組裝出框架，再用補土做出坐墊。背後的緩衝網則是用塑膠材料製作而成。此外部是先用保麗龍做出雛形，再於表面黏貼塑膠板，用剩餘零件之類材料做出大概模樣。

　　各位可曾看過在 40 幾年前出版的《如何製作情景模型》（How to build DIORAMAS）這本書嗎？這是由謝恩德·潘恩著作的傳奇級情景模型解說書，即使時至今日，該書講解的技法也依然深深地影響著諸多情景模型製作家，而我也是其中之一。我會知道在箱子裡製作出情景的陰影箱子這個技法，就是以該書所介紹的內容為契機。因此這回將會講解在下コジマ初次挑戰製作陰影箱子的歷程。

　　首先，為了將海軍陸戰隊規格 EXOFRAME 做成收納形態，因此會卡到地面的腿部、小腿裝甲等，都得將底面部位削掉。膝關節也得削出缺口，使該處的彎曲幅度能夠更大，以便與臀部輪胎構成三點支撐的狀態。手臂也利用 AB 補土和塑膠管增設手腕關節，這麼一來即可完成基本的收納形態。雖然變形得有些勉強，不過

看得出來，機體各部位造型即使在這個狀態下也毫無不協調感，可說是經過一番深思熟慮才得以完成的出色設計呢。

　　雖然套件中將搭乘艙門做成上下開闔式，不過範例中是以動畫裡的表現為準，講究地修改成不往左掀開就無法搭乘進去的形式。能隱約窺見的內側細部結構也動用 AFV 剩餘零件等材料加修飾。

　　降落傘背包是先用保麗龍做出大概的尺寸作為骨幹，再為表面塗布魔術塑形土製作出來的。接著黏貼經過裁切的鉛片，做出滾邊及綁帶。繩索原本是用單芯線做出造型，不過受到鉛片的影響，呈現上重下輕的狀況，因此改用 1.5mm 黃銅棒作為軸部。連接在主體上的防滾籠同樣是拿焊錫將黃銅線焊接起來而成，最後再用 AB 膠將降落傘背包牢靠地固定在這上面。

　　運輸機內部是以 C-130 的資料為參考，設想為貨物室的最尾端部位，用珍珠板等試作過，反覆評估供人觀賞的角度和尺寸之後，才決定整體的配置方式。由於機內艙壁多半為曲面，因此是先用保麗龍為芯，再於表面黏貼塑膠板，以確保強度，這麼一來即便之後設置配線，想要進行鑽孔之類的加工時也會輕鬆許多。

　　駕駛員人物模型只有頭部和身體取自 EXOFRAME 附屬的零件。手臂和下半身是以現役美國士兵套件來拼裝製作，並且調整成合適的姿勢。裝運長也是將連身工作服版海軍陸戰隊士兵與戰車兵的頭部強行拼裝在一起而成，不過這部分是以營造氣氛為優先。坐在板凳上的勒夫手中拿著智慧型手機，這部分還特別設置燈光機構，試著比照動畫中情境，在演技方面做出更細膩的發揮呢。

# ASSASSIN

重現 EP1 美國海軍陸戰隊 EXOFRAME 的襲擊場面

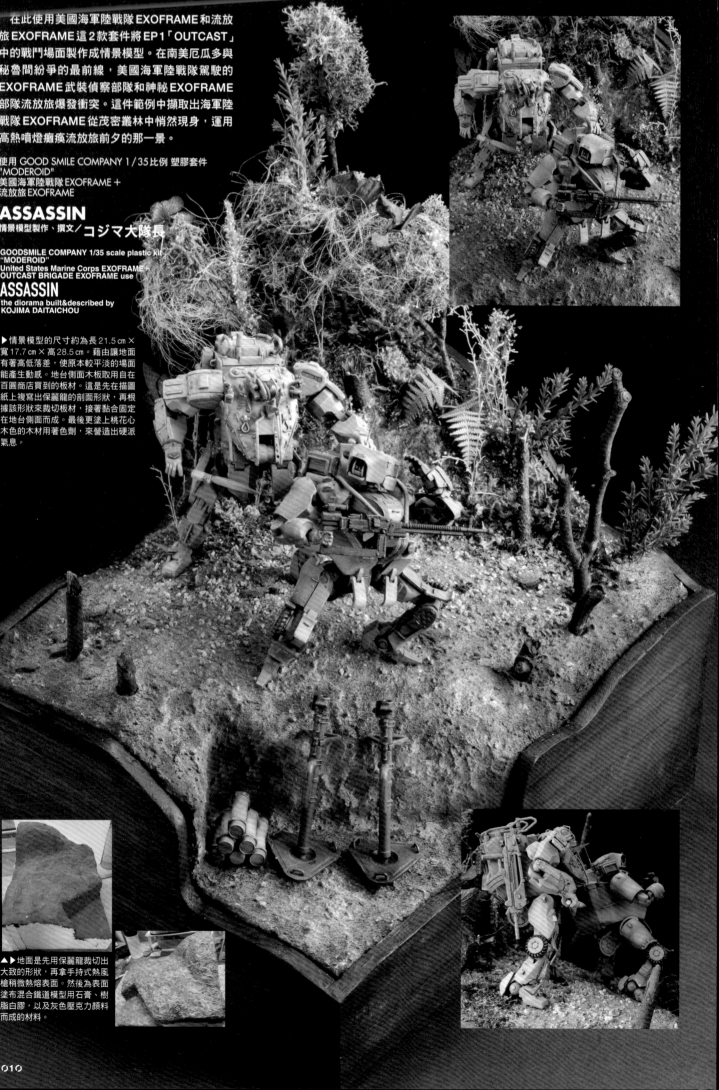

在此使用美國海軍陸戰隊 EXOFRAME 和流放旅 EXOFRAME 這2款套件將 EP1「OUTCAST」中的戰鬥場面製作成情景模型。在南美厄瓜多與秘魯間紛爭的最前線，美國海軍陸戰隊駕駛的 EXOFRAME 武裝偵察部隊和神祕 EXOFRAME 部隊流放旅爆發衝突。這件範例中擷取出海軍陸戰隊 EXOFRAME 從茂密叢林中悄然現身，運用高熱噴燈癱瘓流放旅前夕的那一景。

使用 GOOD SMILE COMPANY 1／35比例 塑膠套件 "MODEROID"
美國海軍陸戰隊 EXOFRAME ＋
流放旅 EXOFRAME

# ASSASSIN
情景模型製作、撰文／コジマ大隊長

GOODSMILE COMPANY 1/35 scale plastic kit
"MODEROID"
United States Marine Corps EXOFRAME＋
OUTCAST BRIGADE EXOFRAME use

# ASSASSIN
the diorama built&described by
KOJIMA DAITAICHOU

▶情景模型的尺寸約為長21.5 cm×寬17.7 cm×高28.5 cm。藉由讓地面有著高低落差，使原本較平淡的場面能產生動感。地台側面木板取用自在百圓商店買到的板材。這是先在描圖紙上複寫出保麗龍的剖面形狀，再根據該形狀來裁切板材，接著黏合固定在地台側面而成。最後更塗上桃花心木色的木材用著色劑，來營造出硬派氣息。

▲▶地面是先用保麗龍裁切出大致的形狀，再拿手持式熱風槍稍微熱熔表面。然後為表面塗布混合鐵道模型用石膏、樹脂白膠，以及灰色壓克力顏料而成的材料。

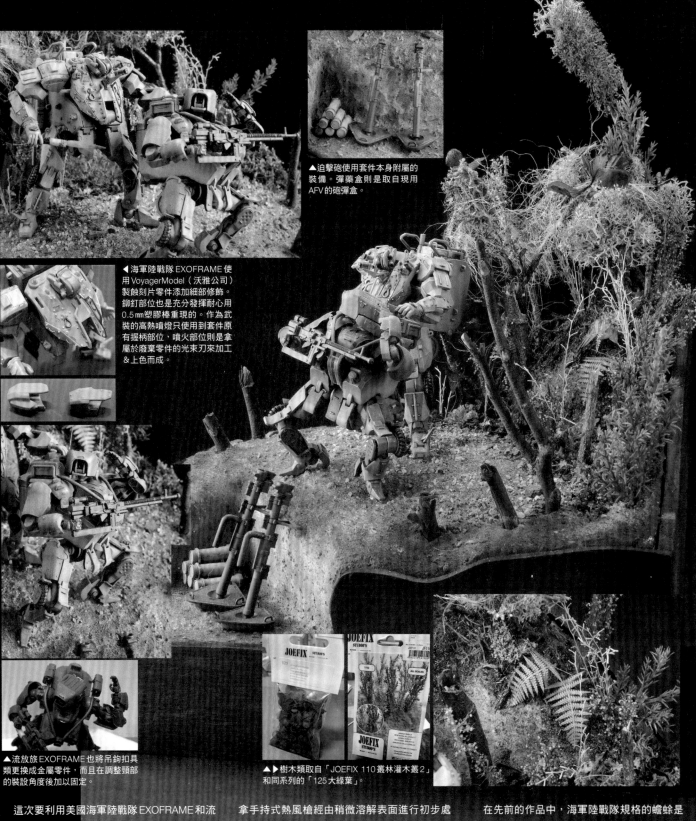

▲迫擊砲使用套件本身附屬的
裝備。彈藥盒則是取自現用
AFV的砲彈盒。

◀海軍陸戰隊 EXOFRAME 使
用 VoyagerModel（沃雅公司）
製蝕刻片零件添加細部修飾。
鉚釘部位也是充分發揮耐心用
0.5 mm塑膠棒重現的。作為武
裝的高熱噴燈只使用到套件原
有握柄部位，噴火部位則是拿
屬於廢棄零件的光束刃來加工
&上色而成。

▲流放旅 EXOFRAME 也將吊鉤扣具
類更換成金屬零件，而且在調整頸部
的裝設角度後加以固定。

▲▶樹木類取自「JOEFIX 110叢林灌木叢2」
和同系列的「125大綠葉」。

這次要利用美國海軍陸戰隊 EXOFRAME 和流放旅 EXOFRAME，來重現 EP1中首次上演的交戰場面。

範例中擷取出的場面，乃是美國海軍陸戰隊從樹叢線入侵在南美某處密林丘陵地開闢出的迫擊砲陣地，並且準備無聲無息地解決掉警衛兵的模樣。在這個構圖裡，如何在有限空間中表現出叢林與經過整地區域的明確分界線，以及迫擊砲用簡易掩體，這3項要素可說是關鍵所在。在這個約15 cm的四方形空間中，有效地利用對角線方向的距離，還設置成由前到後為傾斜狀的地形，營造出深度和高低落差，更一併解決前述的3項要素。

地台是先用鋸子和美工刀將保麗龍裁切出大致形狀，接著為了消除氣泡和人為加工痕跡，

拿手持式熱風槍經由稍微溶解表面進行初步處理。再來是為表面塗布混合鐵道模型用石膏、樹脂白膠，以及灰色壓克力顏料而成的材料，並且進一步撒上小石塊和 MORIN 製造景沙做出地面的基礎，然後經由塗布用水稀釋過的 MORIN 製 Super Fix加以滲透來黏合固定，以免日後發生剝落的狀況。

樹幹是先將天然木材用微波爐加熱消毒，再拿來加工作出的。經過整地的部位到處都經由塗裝做出燒焦痕跡，表現出利用燒夷彈等方式隨便進行採伐的痕跡。樹叢線這邊除了使用到 JOEFIX 製材料之外，亦按照慣例混合使用地衣和紙創り製的材料。以這種尺寸的情景模型來說，植披種類顯得多了點，不過這是著重於營造東南亞當地氣氛才會如此做的。

在先前的作品中，海軍陸戰隊規格的蠑螈是將吊鉤扣具類都改用鋼琴線重製，不過這次正好發現 VoyagerModel 有推出現用美軍車輛用吊鉤扣具蝕刻片零件，因此便改用該產品來重現了。鉚釘部位也是充分發揮耐心用 0.5 mm塑膠棒重現的。另外，作為武裝的高熱噴燈只使用到套件原有握柄部位，噴火部位則是拿屬於廢棄零件的光束刃來加工，然後將透明零件上色而成。

流放旅 EXOFRAME 也少不了將吊鉤扣具類都替換重製，不過亦進一步修改頸部的裝設角度，營造出擔心是否會遭人從背後偷襲的氣氛。

將地台四周用在百圓商店買到的板材圍起來後，還塗上桃花心木色的木材用著色劑，營造出硬派氣息。

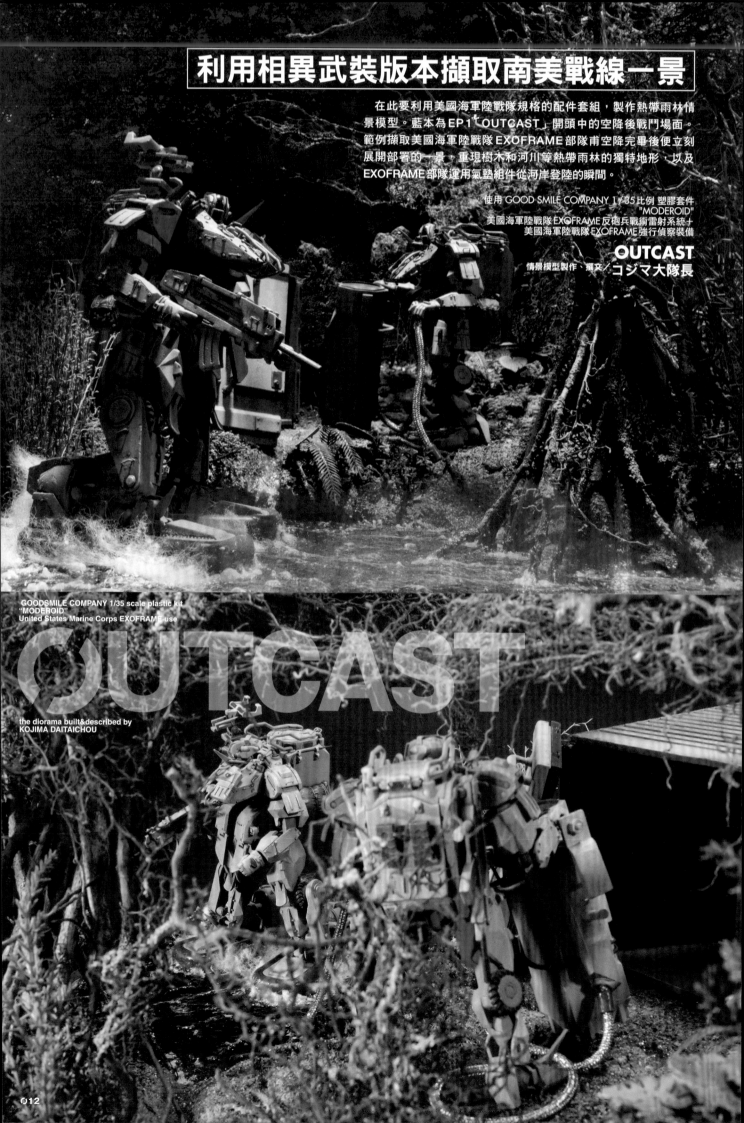

# 利用相異武裝版本擷取南美戰線一景

在此要利用美國海軍陸戰隊規格的配件套組，製作熱帶雨林情景模型。藍本為EP1「OUTCAST」開頭中的空降後戰鬥場面。範例擷取美國海軍陸戰隊EXOFRAME部隊甫空降完畢後便立刻展開部署的一景，重現樹木和河川等熱帶雨林的獨特地形，以及EXOFRAME部隊運用氣墊組件從河岸登陸的瞬間。

使用 GOOD SMILE COMPANY 1/35比例 塑膠套件
"MODEROID"
美國海軍陸戰隊 EXOFRAME 反砲兵戰術雷射系統＋
美國海軍陸戰隊 EXOFRAME 強行偵察裝備

## OUTCAST
情景模型製作、撰文／コジマ大隊長

GOODSMILE COMPANY 1/35 scale plastic kit
"MODEROID"
United States Marine Corps EXOFRAME-use

**OUTCAST**

the diorama built&described by
KOJIMA DAITAICHOU

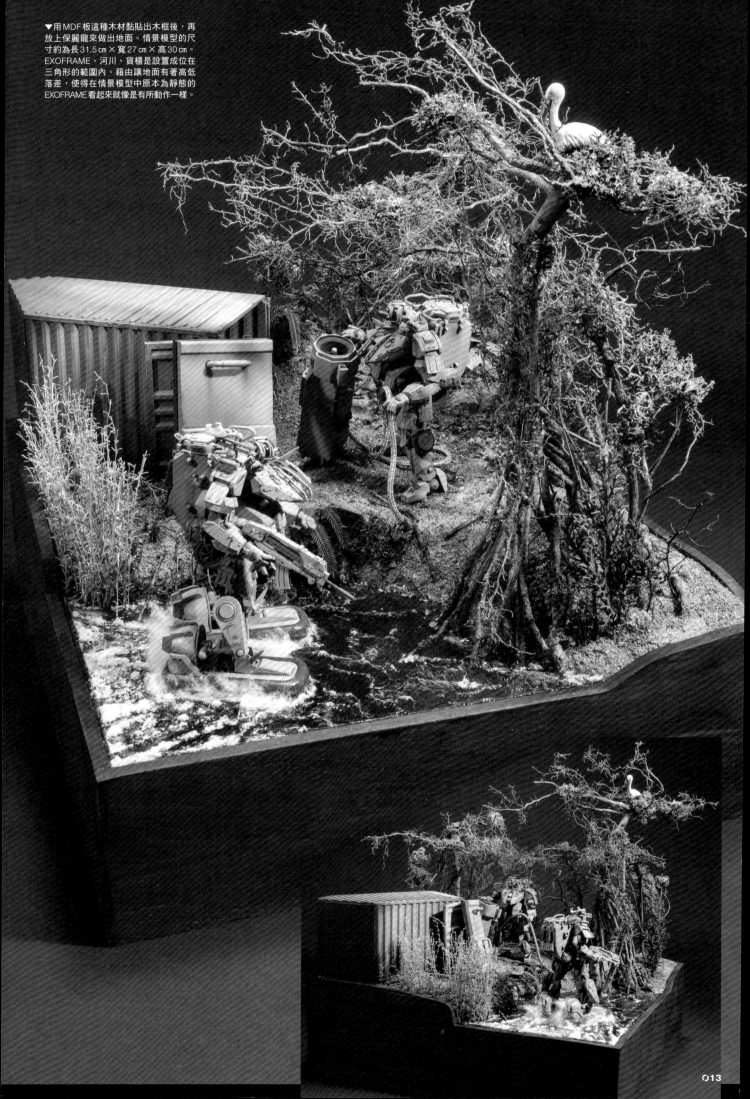

▼用MDF板這種木材黏貼出木框後，再放上保麗龍來做出地面。情景模型的尺寸約為長31.5cm×寬27cm×高30cm。EXOFRAME、河川、貨櫃是設置成位在三角形的範圍內。藉由讓地面有著高低落差，使得在情景模型中原本為靜態的EXOFRAME看起來就像是有所動作一樣。

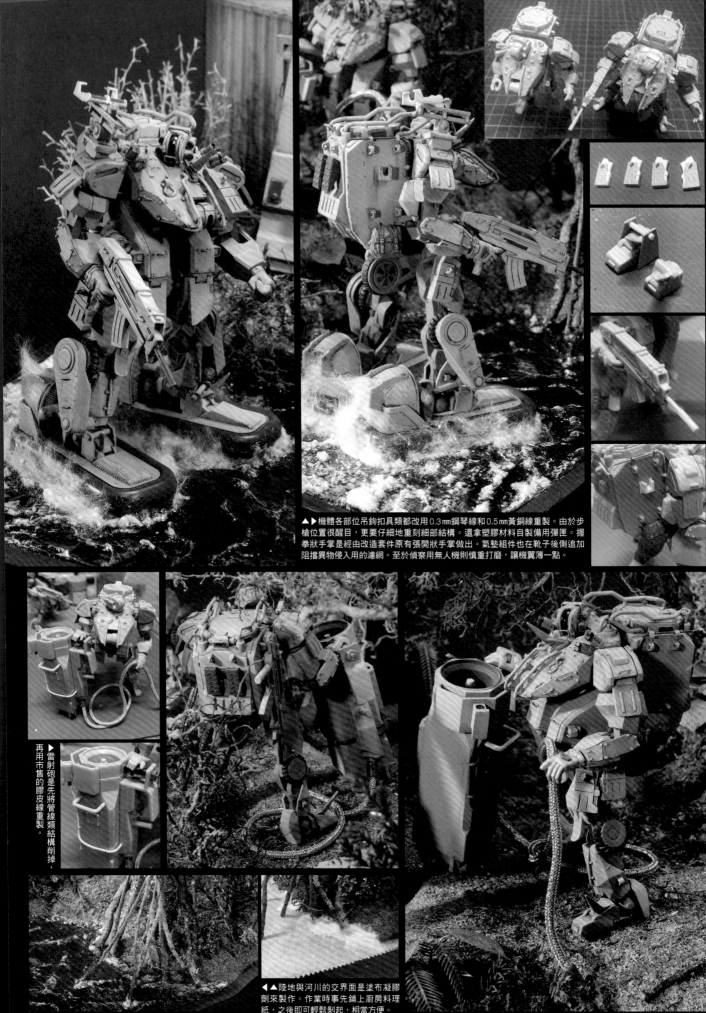

▲▲▶機體各部位吊鉤扣具類都改用0.3mm鋼琴線和0.5mm黃銅線重製。由於步槍位置很醒目，更要仔細地重刻細部結構。還拿塑膠材料自製備用彈匣。握拳狀手掌是經由改造套件原有張開狀手掌做出。氣墊組件也在靴子後側追加阻擋異物侵入用的濾網。至於偵察用無人機則慎重打磨，讓機翼薄一點。

雷射砲是先將管線類結構削掉，再用市售的膠皮線重製。

◀▲陸地與河川的交界面是塗布凝膠劑來製作。作業時事先鋪上廚房料理紙，之後即可輕鬆剝起，相當方便。

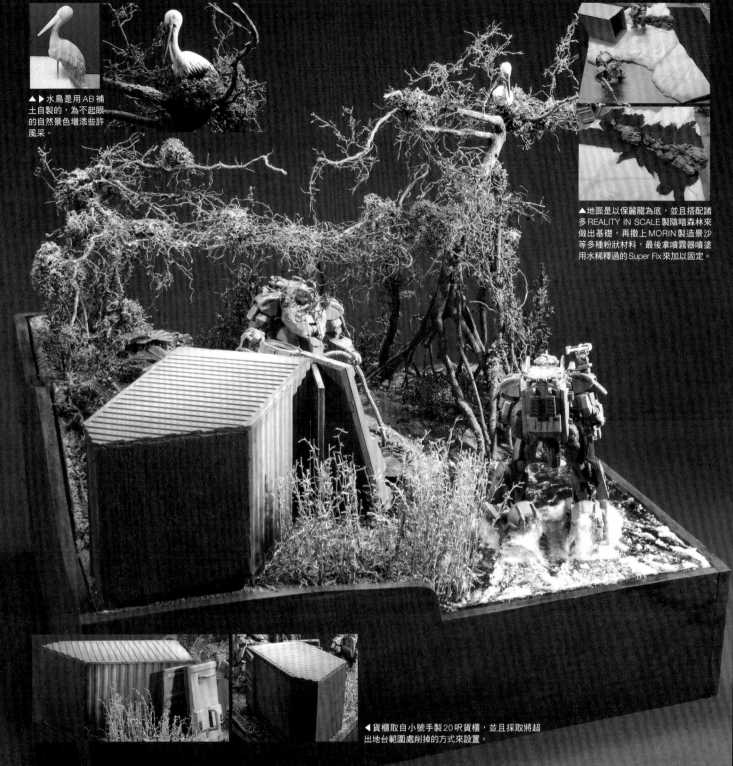

▲▶水鳥是用 AB 補土自製的，為不起眼的自然景色增添些許風采。

▲地面是以保麗龍為底，並且搭配諸多 REALITY IN SCALE 製陰暗森林來做出基礎，再撒上 MORIN 製造景沙等多種粉狀材料，最後拿噴霧器噴塗用水稀釋過的 Super Fix 來加以固定。

◀貨櫃取自小號手製 20 呎貨櫃，並且採取將超出地台範圍處削掉的方式來設置。

　　這次是拿海軍陸戰隊規格的配件套組來製作出熱帶雨林情景模型。

　　情境是設想成配備氣墊組件的海軍陸戰隊沿著南美河川抵達登陸地點後，一邊負責護衛在該處設置迫擊砲雷射陣地的僚機，一邊戒備河岸方向，並且從貨櫃中取出裝備的場面。

　　地台尺寸是準備約 30 cm × 40 cm 的 MDF 板，在評估採取讓河川部分占約 1/4 的設置方式後，再用保麗龍做出有著凹凸起伏的陸地部分。貨櫃取自小號手製 20 呎貨櫃，並且採取將超出地台範圍處削掉的方式來設置，更將 2 架 EXOFRAME 擺放在與貨櫃呈三角形的位置上。為了做到無論從哪個角度欣賞都毫無破綻可言，因此謹慎地評估過擺設的位置。

　　以製作叢林情景模型的狀況來說，栽種樹木這點相當重要，於是便到住家附近工地和公園

物色分枝（？）良好的樹枝，仔細地用水清洗過並靜置數天等候乾燥後，更用微波爐加熱殺菌，然後才經由檢選進行栽種，各位覺得這樣做如何呢？當然以這個時間點來說還毫無任何綠色成分，因此用 miniNatur 製爬牆虎和地衣等材料追加寄生植物類以賦予變化。

　　地面按照往例使用許多 REALITY IN SCALE 製陰暗森林等混裝材料做出基礎，再撒上 MORIN 製造景沙等多種粉狀材料，最後拿噴霧器噴塗用水稀釋過的 Super Fix 來加以固定。

　　這件情景模型的賣點之一，就屬河川的表現了呢。先用噴筆對作為地台的 MDF 板施加漸層塗裝，營造出深淺變化，再蓋上透明棕色的壓克力板，這樣即可在水面上反射出植物的模樣，同時也表現出河川的深度。

　　水面是利用造景水膏來表現出波紋，這部分

只要趁著硬化前用牙籤之類物品刮過來做出痕跡，再為氣墊效果周圍塗滿溶解於凝膠劑裡的日本畫顏料用溶解末（膠彩畫用天然礦物顏料）即可。這樣看起來就會很像被高壓氣體吹散的水面了。

　　2 架 EXOFRAME 都用蝕刻片零追加吊鉤扣具，以及用 0.5 mm 六角棒追加螺栓等細部結構，透過徹底重現原本被省略掉的細部結構來凸顯出寫實感。雖然這 2 架都是用 TAMIYA 壓克力水性漆的沙漠黃來塗裝，不過位於前方的是用油畫顏料施加水洗（漬洗），位於後方的則是用琺瑯漆來施加水洗，讓修飾過後的彩度能有所變化。

　　最後還在樹木上設置用 AB 補土自製的水鳥，這樣不僅能在色調上添加點綴，更能將視線引向偵察用無人機。

GOODSMILE COMPANY 1/35 scale plastic kit
"MODEROID"
United States Marine Corps EXOFRAME use

# EP1 RAVENS

the diorama built&described by
KOJIMA DAITAICHOU

## 擷取於南美洲
## 與流放旅交戰一景（其之1）

在EP1「OUTCAST」中，為了盡快終結厄瓜多與秘魯之間的紛爭，於是派遣美國海軍陸戰隊的EXOFRAME部隊前往該地。雖然從運輸機上展開空降行動，打算一路直取敵方陣地，卻出現神祕的EXOFRAME部隊阻擋在前。為本書全新製作的第一件範例，正是接下來這件呈現與流放旅EXOFRAME對峙場面的情景模型作品。範例中動用2架美國海軍陸戰隊EXOFRAME，藉由洋溢著十足臨場感的動作來呈現戰場一隅。

使用 GOOD SMILE COMPANY
1／35比例 塑膠套件
"MODEROID"
美國海軍陸戰隊 EXOFRAME

### EP 1 RAVENS
情景模型製作、撰文／コジマ大隊長

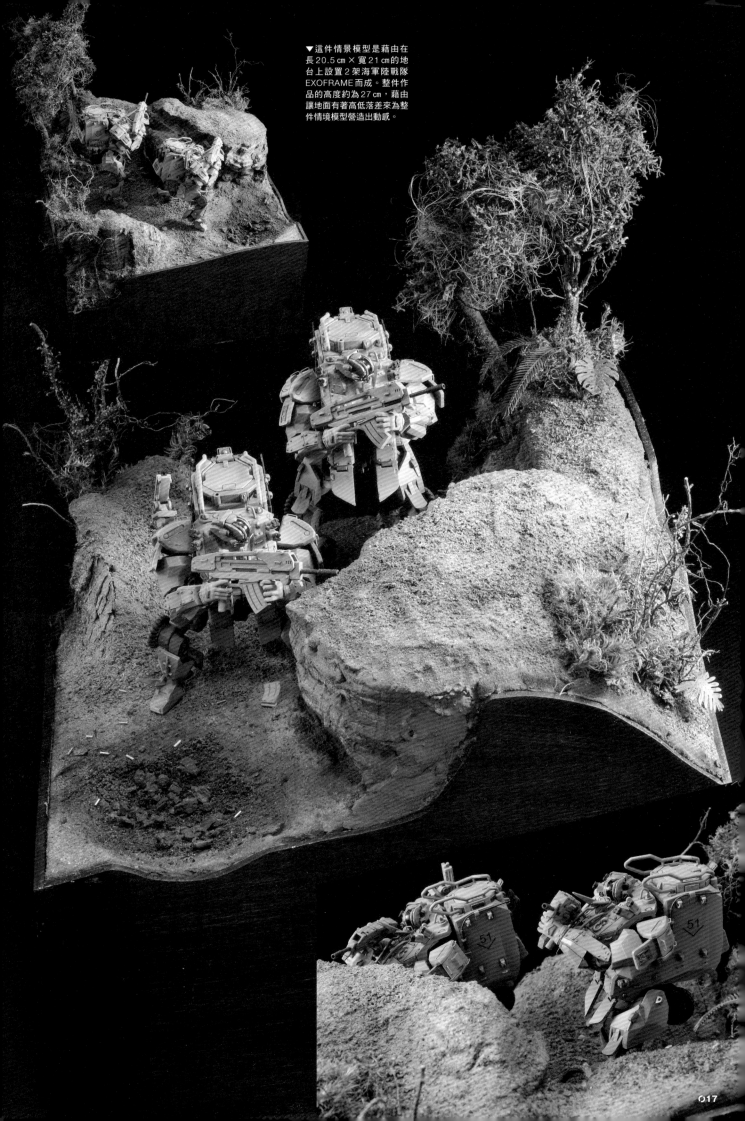

▼這件情景模型是藉由在長20.5㎝×寬21㎝的地台上設置2架海軍陸戰隊EXOFRAME而成。整件作品的高度約為27㎝，藉由讓地面有著高低落差來為整件情境模型營造出動感。

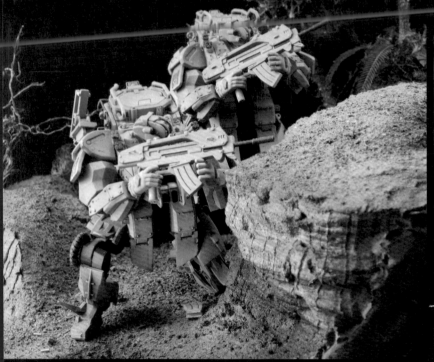

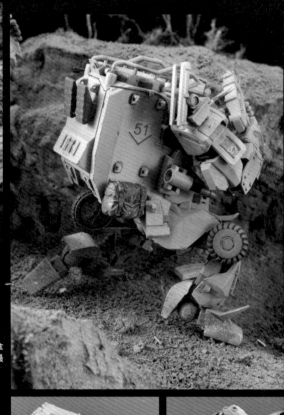

▲▼▶ EXOFRAME的吊鉤扣具取自VoyagerModel製美軍通用蝕刻片零件，以及0.3mm鋼琴線等材料。還拿TAMIYA製模型的剩餘零件中選用雜物背包來搭配，更利用塑膠材料增設備用彈匣。煙幕彈發射器則是先將最前端削掉，再裝上裁切成一小截的1mm塑膠圓棒來做出蓋子。

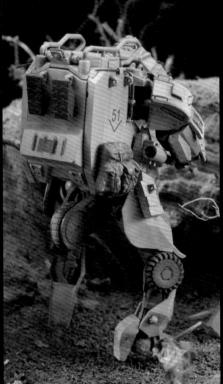

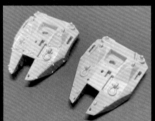

▲在胸部裝甲表面用Plastruct製0.5mm六角棒追加螺栓，以及用蝕刻片零件追加吊鉤扣具類構造，添加細部修飾。

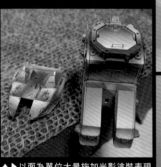

▲草木使用MORIN製產品等材料。腳邊設置用0.8mm黃銅線裁切出的彈殼，更做出被迫擊砲炸到的痕跡。

▲拿噴筆將用壓克力系溶劑溶解的質感粉末厚重地噴塗在腳邊，添加泥沙濺灑痕跡。

▲▶以面為單位大量施加光影塗裝表現出光線照射方向，以及光線衰減變化的多層次色階變化風格。底色先塗桃花心木色底漆補土，再用白色施加光影塗裝，然後整個噴塗上將水性壓克力系沙黃色和消光透明漆以5：5調出的塗料。

　　就這樣一口氣壓過去！遵命，長官！我們上！在喊出這幾句話後，渡鴉小隊的包曼和三島便轉為發動攻勢，這個場面在故事中可是高潮段落呢。這件情景模型就是試著擷取出那2架海軍陸戰隊EXOFRAME的戰鬥場面。地面部分和下一件「Unknown enemy」是同時製作的，相關詳情請見那部分的說明。由於這件作品也是本書的封面模型，因此機體在塗裝表現上比以往更講究，以求呈現更高的解析度。

　　只要是在設定圖稿中能辨識得出來的細部結構，這次就盡全力加以重現。例如用Plastruct製0.5mm六角棒追加螺栓，還有用蝕刻片零件追加吊鉤扣具類構造以增添細部修飾，更從TAMIYA製模型的剩餘零件中選用雜物背包來搭

配，甚至動用塑膠材料增設備用彈匣。另外，為了擺出雙手持槍的動作，於是還稍微修改左手拇指的角度，讓該動作能顯得更自然些。由於三島在這一幕前夕才剛更換過彈匣，因此地面上設置遭捨棄的空彈匣。

　　以這類由多面體構成的造型來說，採用單色塗裝會讓稜邊顯得很模糊。雖然以往的範例都是用乾刷來添加高光，不過這次是以面為單位大量施加經由光影塗裝表現出光線照射方向，以及光線衰減變化的多層次色階變化風格。而且有別於後述的流放旅陣營機體，由於以黑～白為底色，再用黃色系噴塗覆蓋的話，看起來會顯得有點綠，因此改為使用桃花心木色底漆補土，再用白色施加光影塗裝，然後整個噴塗

上將水性壓克力系沙黃色和消光透明漆以5：5調出的塗料。這樣一來在附加色彩之餘，亦能將各個面凸顯出來。

　　考量到這是海軍陸戰隊陣營的首戰，機體上也就沒添加鏽漬垂流痕跡之類的重度舊化，不過畢竟是從河川登陸的，於是拿噴筆將用壓克力系溶劑溶解的質感粉末厚重地噴塗在腳邊，添加泥沙濺灑痕跡。

　　由於這件情景模型和下一件「Unknown enemy」是成對的，因此有著不僅設置成特定角度以表現出雙方的射線對峙，還刻意營造出高低落差，使雙方能互為背景等審慎考量，還請各位仔細品味在本書版面上所呈現的效果。

繼 EP 1「ＯＵＴＣＡＳＴ」之後，接著要請各位欣賞以神祕 EXOFRAME 部隊「流放旅 EXOFRAME」為主角的作品。面對持續進攻的美國海軍陸戰隊 EXOFRAME 部隊，流放旅 EXOFRAME 部隊選擇從山頂迎擊。這件範例中動用４架流放旅 EXOFRAME，以高低落差的情景模型形式擷取出其中一幕。

使用 GOOD SMILE COMPANY 1／35 比例 塑膠套件
"MODEROID"
流放旅 EXOFRAME

**EP 1 Unknown enemy**
情景模型製作、撰文／コジマ大隊長

GOODSMILE COMPANY 1/35 scale plastic kit
"MODEROID"
OUTCAST BRIGADE EXOFRAME use

# EP1
# Unknown enemy

the diorama built&described by
KOJIMA DAITAICHOU

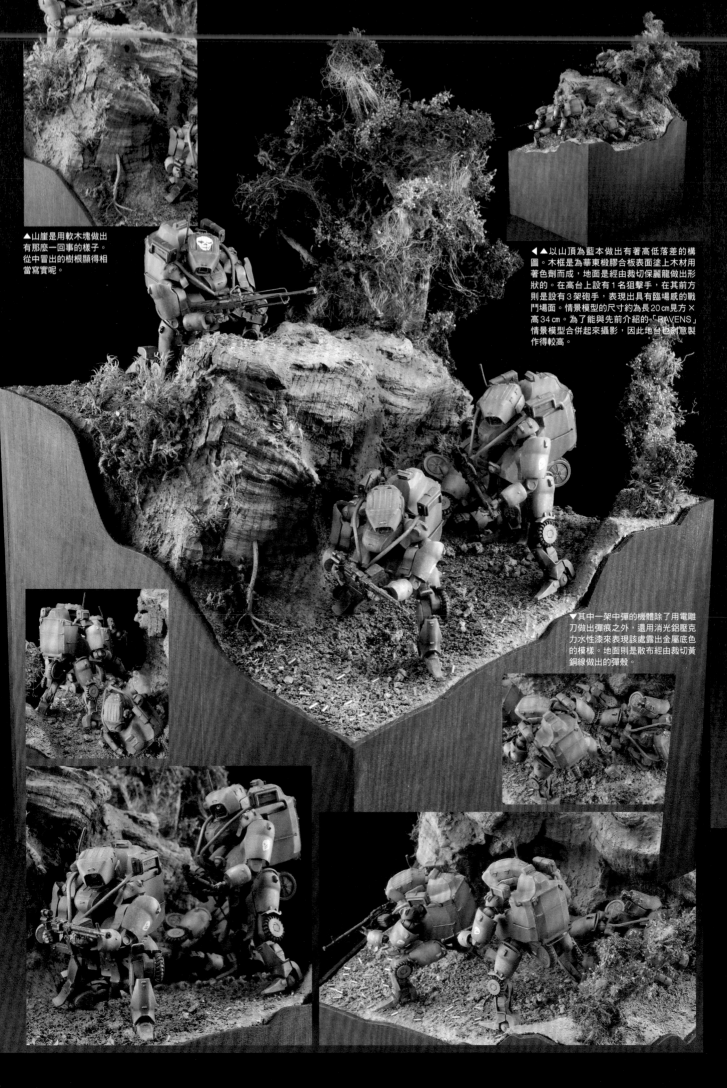

▲山崖是用軟木塊做出有那麼一回事的樣子。從中冒出的樹根顯得相當寫實呢。

◀▲以山頂為藍本做出有著高低落差的構圖。木框是為華東椴膠合板表面塗上木材用著色劑而成，地面是經由裁切保麗龍做出形狀的。在高台上設有1名狙擊手，在其前方則是設有3架砲手，表現出具有臨場感的戰鬥場面。情景模型的尺寸約為長20㎝見方×高34㎝。為了能與先前介紹的「RAVENS」情景模型合併起來攝影，因此地台也刻意製作得較高。

▼其中一架中彈的機體除了用電雕刀做出彈痕之外，還用消光鋁壓克力水性漆來表現該處裸露出金屬底色的模樣。地面則是散布經由裁切黃銅線做出的彈殼。

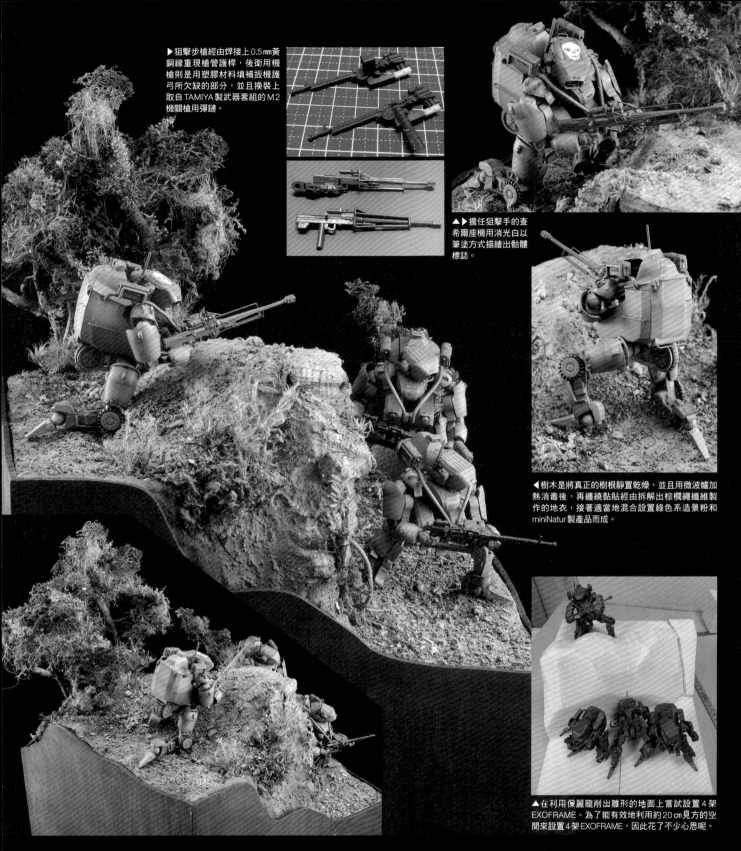

▶狙擊步槍經由焊接上0.5㎜黃銅線重現槍管護桿，後衛用機槍則是用塑膠材料填補板機護弓所欠缺的部分，並且換裝上取自TAMIYA製武器套組的M2機關槍用彈鏈。

▲▶擔任狙擊手的查希爾座機用消光白以筆塗方式描繪出骷髏標誌。

◀樹木是將真正的樹根靜置乾燥，並且用微波爐加熱消毒後，再纏繞黏貼經由拆解出棕櫚繩纖維製作的地衣，接著適當地混合設置綠色系造景粉和miniNatur製產品而成。

▲在利用保麗龍削出雛形的地面上嘗試設置4架EXOFRAME。為了能有效地利用約20㎝見方的空間來設置4架EXOFRAME，因此花了不少心思呢。

　我歷來已經用OBSOLETE這個1/35比例系列套件製作10件以上的情景模型，雖然每回都有介紹靈感是源自哪位AFV模型師，不過這次要回歸原點，介紹對於EXOFRAME這種約10㎝大小的套件，可以用哪些手法來賦予更具風采的視覺資訊量。

　這次準備約20㎝見方的舞台來製作情景模型。整體是設置成在高台上有狙擊手，其前方有3架砲手的分隊架構，重現展開迎擊戰的模樣。台座是先用保麗龍做出20㎝立方塊，再用保麗龍切割器大致切削出雛形，接著經由用軟木塊設置山崖來賦予變化。表面塗布混合TOMIX製石膏、樹脂白膠、水性塗料調出的材料，然後撒上MORIN製造景沙、咖啡渣、用來代替小石頭的軟木片，最後把稀釋過的Super Fix經由霧狀噴塗方式來固定這些細小材料。

　樹木是將真正的樹根靜置乾燥，並且用微波爐加熱消毒後，再纏繞黏貼經由拆解出棕櫚繩纖維製作的地衣，接著適當地混合設置綠色系造景粉和miniNatur製產品而成。這次加入的材料之一，是由在Sakatsu Gallery買到的苔蘚加以乾燥處理而成，如此一來也就表現出亞熱帶植被的感覺，營造出相當不錯的氣氛。

　EXOFRAME施加利用黃銅線和鋼琴線重現吊鉤扣具，提高密度感的基礎修改，而且這次採用預置陰影手法來塗裝。只有外裝部位是先噴塗機械部位用超深色底漆補土來打底，再以意識到各個面受到光線照射的方向為原則，用近乎噴塗到白色的方式施加光影塗裝。接著是拿TAMIYA水性漆的軍綠色和消光透明漆以1：1調配，調出具有透色效果的塗料，以便在不蓋掉底色的前提下，經由調整濃度進行噴塗覆蓋。不僅如此，更用AK製舊化筆描繪出雨水和鏽漬之類的垂流痕跡，使裝甲表面能具有更多樣化的風采。

　為了替素質較高的流放旅陣營營造出氣氛，因此致力於表現出久經使用的陳舊感。希望各位欣賞這件作品時能一併翻閱「RAVENS」，比較一下這兩件作品的差異何在。

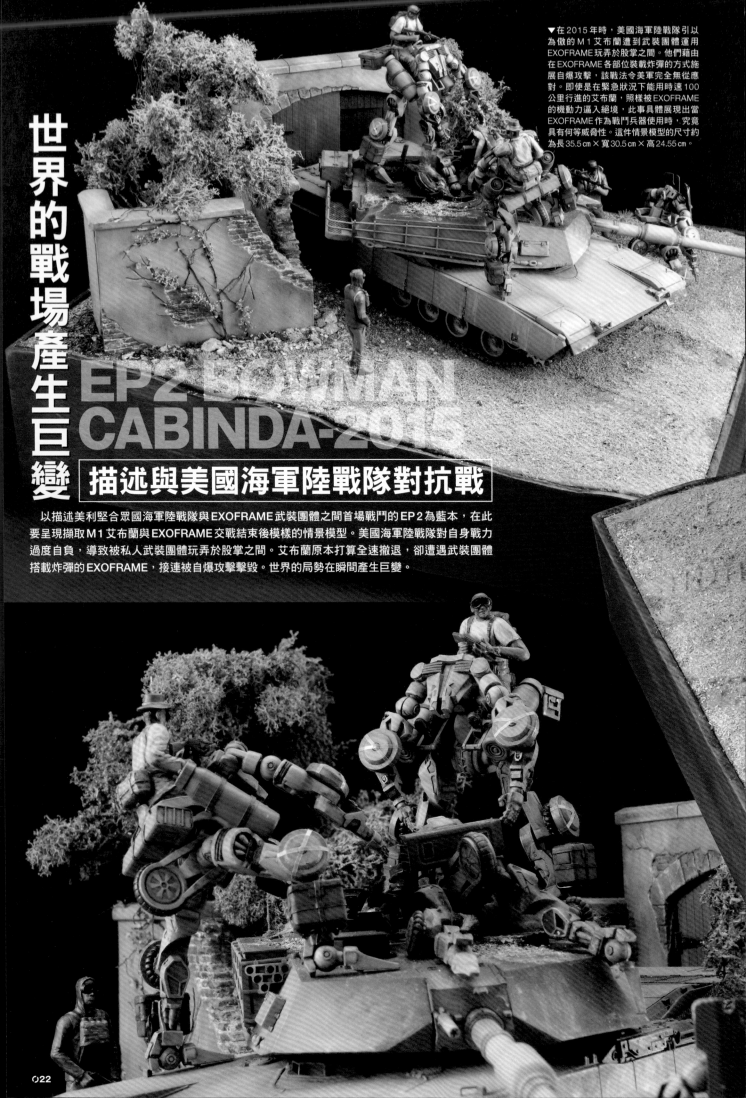

世界的戰場產生巨變

# EP2 BOWMAN CABINDA-2015

## 描述與美國海軍陸戰隊對抗戰

以描述美利堅合眾國海軍陸戰隊與EXOFRAME武裝團體之間首場戰鬥的EP2為藍本,在此要呈現擷取M1艾布蘭與EXOFRAME交戰結束後模樣的情景模型。美國海軍陸戰隊對自身戰力過度自負,導致被私人武裝團體玩弄於股掌之間。艾布蘭原本打算全速撤退,卻遭遇武裝團體搭載炸彈的EXOFRAME,接連被自爆攻擊擊毀。世界的局勢在瞬間產生巨變。

▼在2015年時,美國海軍陸戰隊引以為傲的M1艾布蘭遭到武裝團體運用EXOFRAME玩弄於股掌之間。他們藉由在EXOFRAME各部位裝載炸彈的方式施展自爆攻擊,該戰法令美軍完全無從應對。即使是在緊急狀況下能用時速100公里行進的艾布蘭,照樣被EXOFRAME的機動力逼入絕境,此事具體展現出當EXOFRAME作為戰鬥兵器使用時,究竟具有何等威脅性。這件情景模型的尺寸約為長35.5cm×寬30.5cm×高24.55cm。

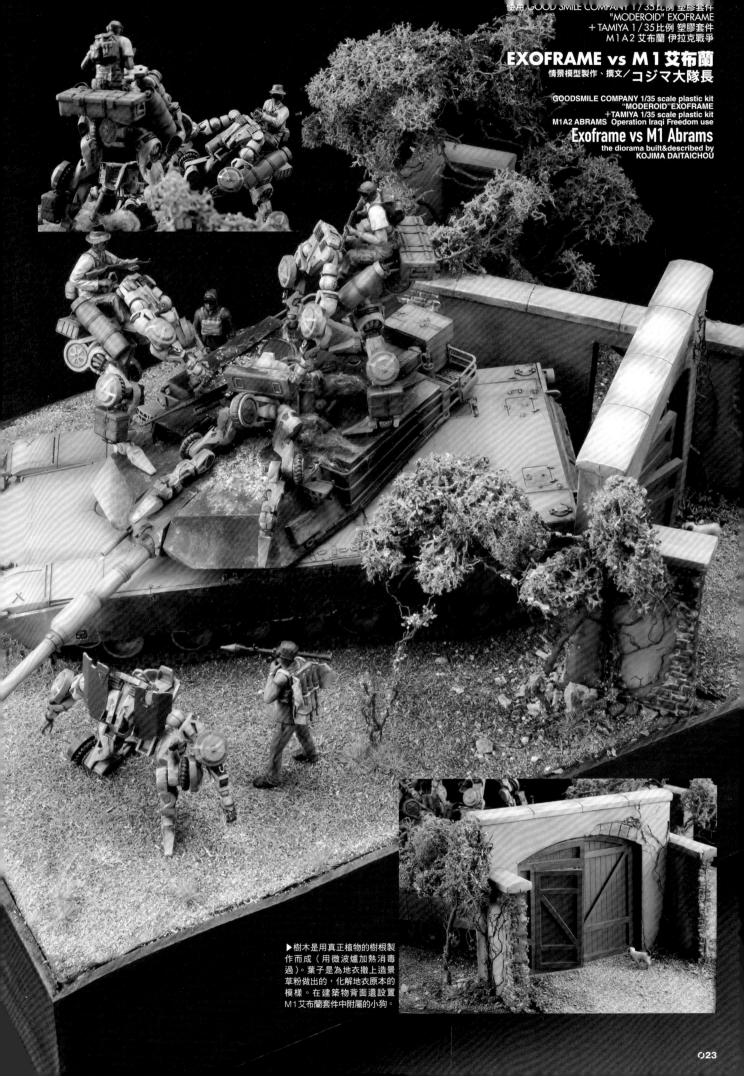

使用 GOOD SMILE COMPANY 1/35比例 塑膠套件
"MODEROID" EXOFRAME
＋TAMIYA 1/35比例 塑膠套件
M1A2 艾布蘭 伊拉克戰爭

# EXOFRAME vs M1 艾布蘭

情景模型製作、撰文／コジマ大隊長

GOODSMILE COMPANY 1/35 scale plastic kit
"MODEROID"EXOFRAME
+TAMIYA 1/35 scale plastic kit
M1A2 ABRAMS Operation Iraqi Freedom use

## Exoframe vs M1 Abrams

the diorama built&described by
KOJIMA DAITAICHOU

▶樹木是用真正植物的樹根製
作而成（用微波爐加熱消毒
過）。葉子是為地衣撒上造景
草粉做出的，化解地衣原本的
模樣。在建築物背面還設置
M1艾布蘭套件中附屬的小狗。

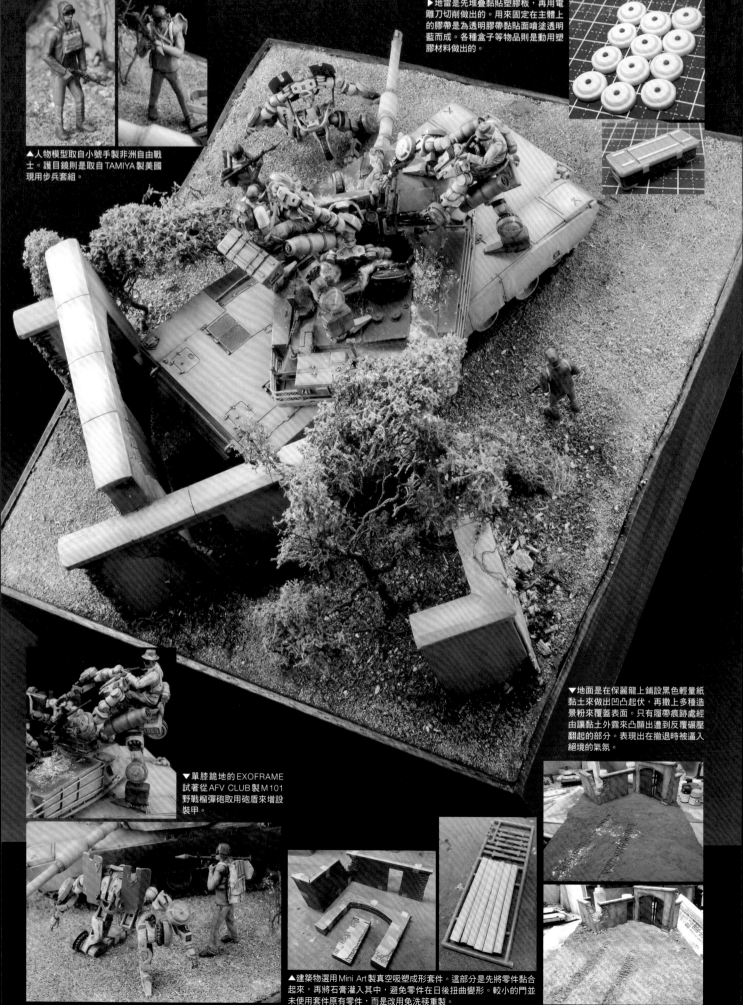

▶地雷是先堆疊黏貼塑膠板，再用電雕刀切削做出的。用來固定在主體上的膠帶是為透明膠帶黏貼面噴塗透明藍而成。各種盒子等物品則是動用塑膠材料做出的。

▲人物模型取自小號手製非洲自由戰士。護目鏡則是取自 TAMIYA 製美國現用步兵套組。

▼單膝跪地的 EXOFRAME 試著從 AFV CLUB 製 M101 野戰榴彈砲取用砲盾來增設裝甲。

▼地面是在保麗龍上鋪設黑色輕量紙黏土來做出凹凸起伏，再撒上多種造景粉來覆蓋表面。只有履帶痕跡處經由讓黏土外露來凸顯出遭到反覆碾壓翻起的部分。表現出在撤退時被逼入絕境的氣氛。

▲建築物選用 Mini Art 製真空吸塑成形套件。這部分是先將零件黏合起來，再將石膏灌入其中，避免零件在日後扭曲變形。較小的門並未使用套件原有零件，而是改用免洗筷重製。

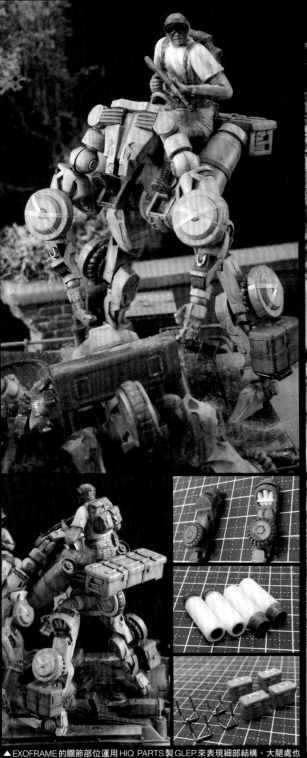

▲ EXOFRAME 的關節部位運用 HIQ PARTS 製 GLEP 來表現細部結構。大腿處也塞入用電雕刀雕刻過的塑膠棒製粗管線來表現細部結構。紅色管線使用 0.5 mm 和 0.7 mm 的 TAMIYA 製單芯線。各種盒子等物品的固定帶則是先用鉛板切削出適當大小，再加工扭曲成能密合於表面的形狀。塗裝方面幾乎都是以壓克力水性漆為基礎，再用琺瑯系油畫顏料水性色鉛筆施加舊化而成。

雖然外星人「行商」提供的 EXOFRAME 日後被改造為各式型號大顯身手，不過這件範例中重現在最初期階段由武裝民兵使用的裸裝機體，製作出表現它們是如何驅逐正規軍近代兵器的情境模型。

經由反覆確認影片和相關資料，列舉出幾個關鍵性要素，武裝團體是經由搭配各種盒子和車載用貨櫃、地雷等裝備來營造出現地調度兵器的氣氛，火器類則是手持 RPG 7 和 AK 47 等裝備，表現出較為欠缺組織性的運用方式。另一方面，海軍陸戰隊的裝備則是以現用標準裝備為主體，而且還做成沒什麼汙漬和磨損的模樣，以便表現出有組織性的整齊劃一運用方式。用意在於透過這類反差來表現出故事中的世界觀。

## ■ EXOFRAME

這次共使用 4 份套件。設置在砲塔前方那架最為接近故事中的規格，其他的則是刻意讓裝備顯得欠缺一致感，表現出現地調度裝備的氣氛。由於套件本身在各部位設有便於日後呈現各式機型的組裝槽，因此仔細地將這類部位填滿並處理平整，更經由參考設定修正管線和關節結構來提高解析度。

## ■ M1 艾布蘭

這輛戰車直接使用 TAMIYA 製伊拉克戰爭版 M1A2。這部分僅重現當砲塔內部爆炸時，緊急泄壓板會掀開的狀態。燃燒後的模樣是先用消光黑和棕色琺瑯漆噴塗斑狀痕跡，再用 AK 製舊化筆的白色和灰色施加水洗之類點綴。

## ■ 人物模型

這部分取自小號手製非洲自由戰士。雖然屬於非洲系人物而非兵裝的人物模型就只有這款，不過套件裡也附有 AK47 和 RPG 7，因此可說是最佳選擇呢。有一部分是拿其他廠商製坐姿人物模型之類套件來拼裝的。基本上是將整體塗裝成消光質感，不過只有護目鏡和手錶是改為塗裝透明漆，以便表現出材質上的差異。

冰河之戰

## 運用3D建模技術來重現印度軍 EXOFRAME

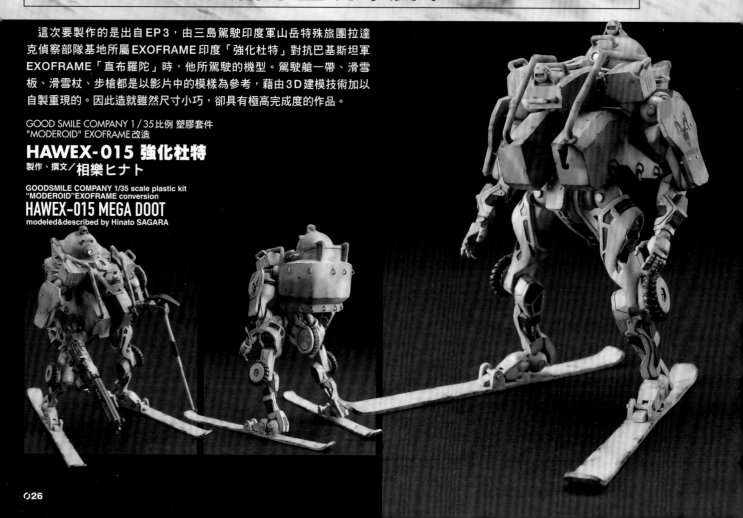

　這次要製作的是出自EP3，由三島駕駛印度軍山岳特殊旅團拉達克偵察部隊基地所屬EXOFRAME印度「強化杜特」對抗巴基斯坦軍EXOFRAME「直布羅陀」時，他所駕駛的機型。駕駛艙一帶、滑雪板、滑雪杖、步槍都是以影片中的模樣為參考，藉由3D建模技術加以自製重現的。因此造就雖然尺寸小巧，卻具有極高完成度的作品。

GOOD SMILE COMPANY 1／35比例 塑膠套件
"MODEROID" EXOFRAME 改造

### HAWEX-015 強化杜特
製作、撰文／相樂ヒナト

GOODSMILE COMPANY 1/35 scale plastic kit
"MODEROID"EXOFRAME conversion
### HAWEX-015 MEGA DOOT
modeled&described by Hinato SAGARA

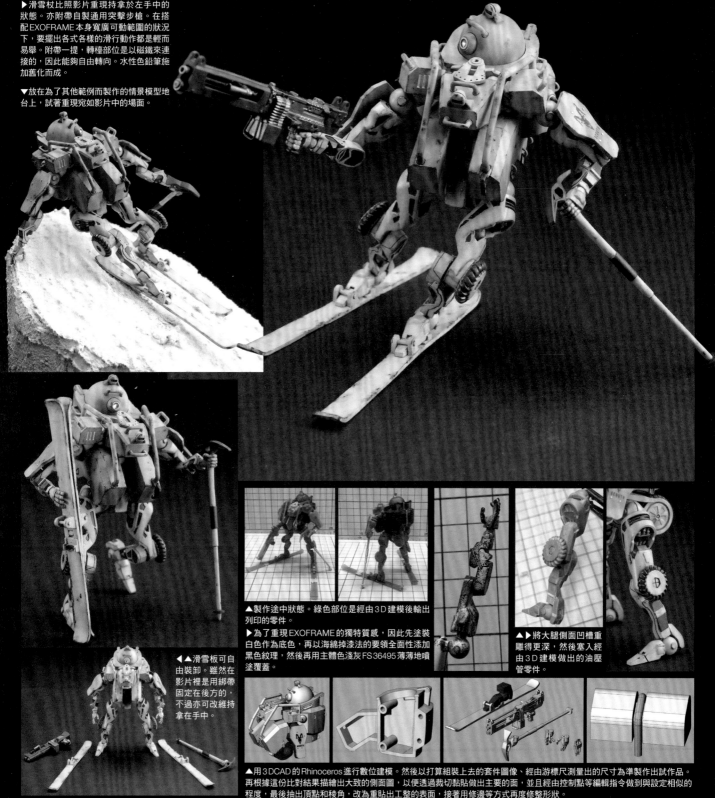

▶滑雪杖比照影片重現持拿於左手中的狀態。亦附帶自製通用突擊步槍。在搭配EXOFRAME本身寬廣可動範圍的狀況下，要擺出各式各樣的滑行動作都是輕而易舉。附帶一提，轉檔部位是以磁鐵來連接的，因此能夠自由轉向。水性色鉛筆施加舊化而成。

▼放在為了其他範例而製作的情景模型地台上，試著重現宛如影片中的場面。

◀▲滑雪板可自由裝卸。雖然在影片裡是用綁帶固定在後方的，不過亦可改維持拿在手中。

▲製作途中狀態。綠色部位是經由3D建模後輸出列印的零件。

▶為了重現EXOFRAME的獨特質感，因此先塗裝白色作為底色，再以海綿掉漆法的要領全面性添加黑色紋理，然後再用主體色淺灰FS36495薄薄地噴塗覆蓋。

▲▶將大腿側面凹槽重雕得更深，然後塞入經由3D建模做出的油壓管零件。

▲用3DCAD的Rhinoceros進行數位建模。然後以打算組裝上去的套件圖像、經由游標尺測量出的尺寸為準製作出試作品。再根據這份比對結果描繪出大致的側面圖，以便透過裁切掉貼做出主要的面，並且經由控制點等編輯指令做到與設定相似的程度，最後抽出頂點和稜角，改為重貼出工整的表面，接著用修邊等方式再度修整形狀。

## ■ EXOFRAME主體

受限於尺寸大小，套件本身在形狀上其實經過些許原創的調整，在不違反這個前提的狀況下，這次要想方設法做出大致符合設定風格的造型。各凹槽和沒使用到的組裝槽都予以填滿，細部結構、刻線、凹處等部位則是都添加細部修飾。手掌亦以影片中的動作為參考，自製造型較生動的張開狀手掌。

## ■ 印度軍EXOFRAME追加裝備

由於是以直線為主體的造型，因此便著重在呈現的緊繃感，並且藉由加入和緩的曲面來調整角度，在留意不淪於單調的前提下進行數位建模。

然而，尺寸終究是無從迴避的問題，因此必須確保一定的厚度，還得把細微的縫隙填滿。小型吊鉤扣具是運用先做出治具，再彎折黃銅線製作出來的，包含這些部分在內，必須審慎地確保各部位的強度才行。

雖然現階段不曉得是否只有這架機體配備通用突擊步槍，不過該武器挺帥氣的，這次也就一併做出來了。這看起來像是替M2重機關槍追加裝設零件以作為機器人的手持武器，真是挺浪漫過頭的武器呢。在塗裝方面是以前導網站中的圖像為準，不過比照主體施加迷彩塗裝或許也很有意思呢。

## ■ 塗裝

EXOFRAME部分和追加裝備部分的詮釋方式有所不同。EXOFRAME是先噴塗白色作為底色，再按照海綿掉漆法的要領全面性添加黑色紋理，然後用主體色淺灰FS36495薄薄地噴塗覆蓋，重現設定中的斑駁感。接著用暗灰色琺瑯漆以刻意殘留顏色為前提加水洗，再用加入珍珠粉的半光澤透明漆噴塗覆蓋。地球製部位是先塗裝皮革色作為第一道顏色，再用自動鉛筆描繪出迷彩紋路的草稿，然後再噴筆順著草稿細噴作為第2道顏色的RLM79沙黃色。汙漬部分是先用油畫顏料的黃、藍、白、褐施加濾化，再隨機添加白色以提高明度，最後用褐色（焦土色）添加掉漆痕跡和鏽漬等表現。

徽章類標誌是先用CDA搭配PowerPoint繪製出圖檔，再列印輸出的自製水貼紙。

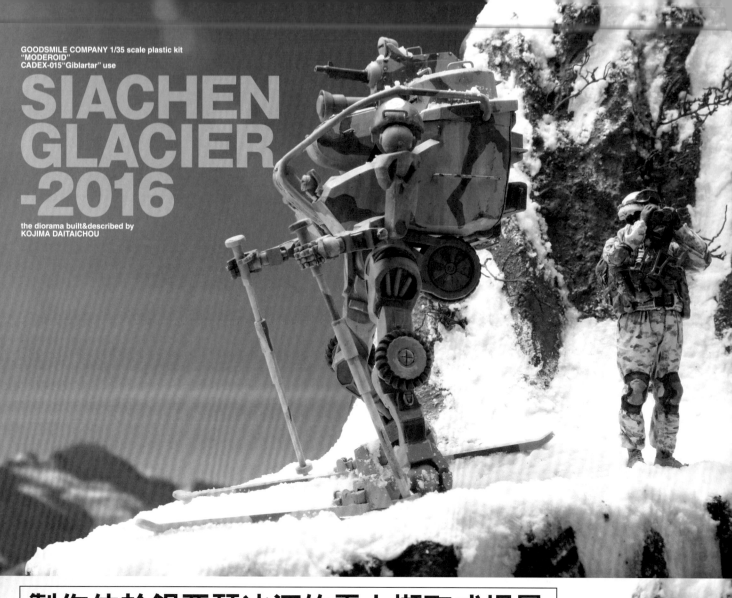

GOODSMILE COMPANY 1/35 scale plastic kit
"MODEROID"
CADEX-015"Giblartar" use

# SIACHEN GLACIER -2016

the diorama built&described by
KOJIMA DAITAICHOU

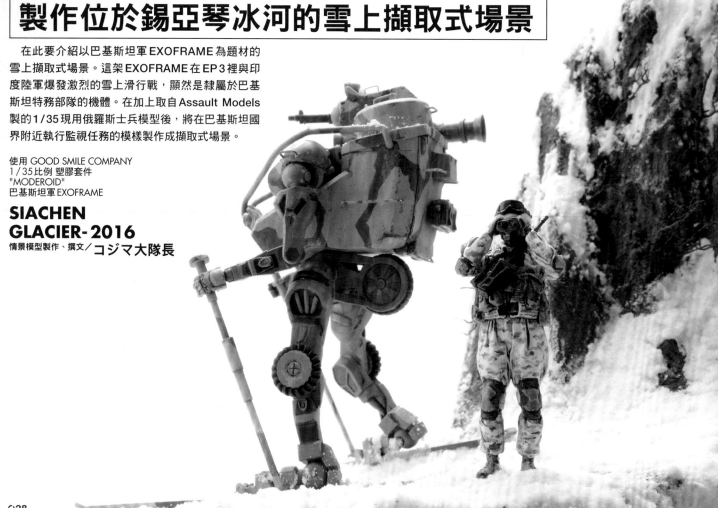

## 製作位於錫亞琴冰河的雪上擷取式場景

　　在此要介紹以巴基斯坦軍 EXOFRAME 為題材的雪上擷取式場景。這架 EXOFRAME 在 EP3 裡與印度陸軍爆發激烈的雪上滑行戰，顯然是隸屬於巴基斯坦特務部隊的機體。在加上取自 Assault Models 製的 1/35 現用俄羅斯士兵模型後，將在巴基斯坦國界附近執行監視任務的模樣製作成擷取式場景。

使用 GOOD SMILE COMPANY
1/35比例 塑膠套件
"MODEROID"
巴基斯坦軍 EXOFRAME

## SIACHEN GLACIER-2016

情景模型製作、撰文／コジマ大隊長

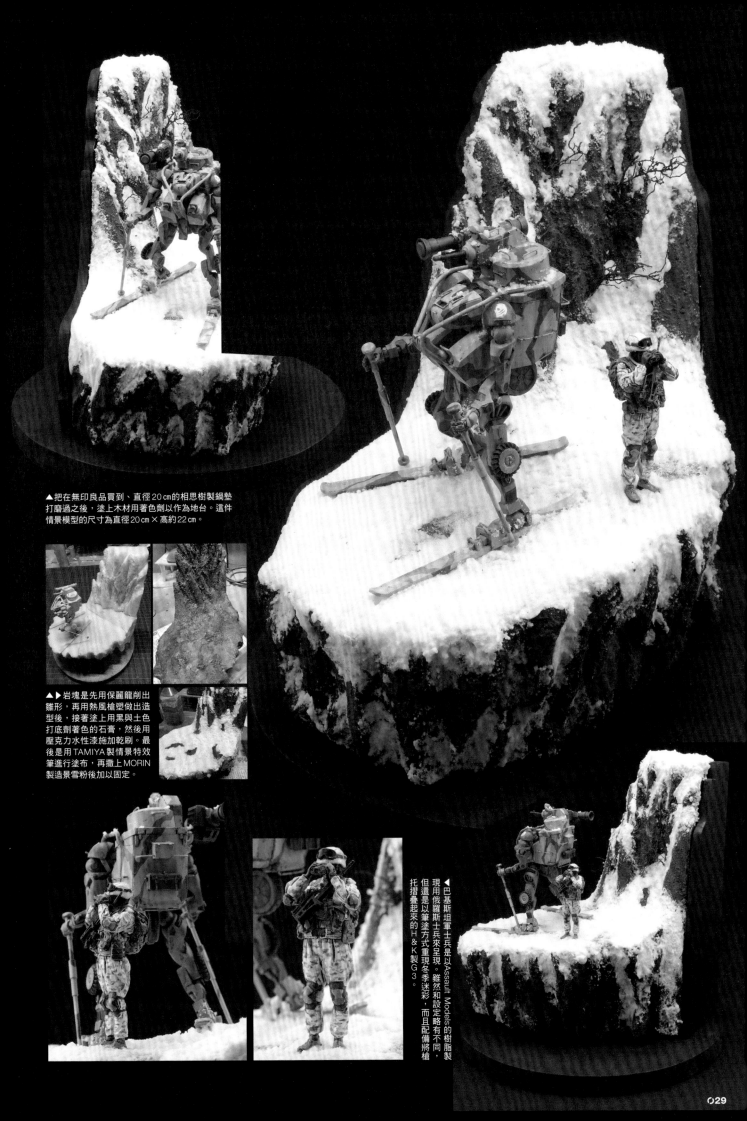

▲把在無印良品買到、直徑20㎝的相思樹製鍋墊打磨過之後，塗上木材用著色劑以作為地台。這件情景模型的尺寸為直徑20㎝×高約22㎝。

▲▶岩塊是先用保麗龍削出雛形，再用熱風槍塑做出造型後，接著塗上用黑與土色打底劑著色的石膏，然後用壓克力水性漆施加乾刷。最後是用TAMIYA製情景特效筆進行塗布，再撒上MORIN製造景雪粉後加以固定。

◀巴基斯坦軍士兵是以Assault Models的樹脂製現用俄羅斯士兵來呈現。雖然和設定略有不同，但還是以筆塗方式重現冬季迷彩，而且配備將槍托摺疊起來的H＆K製G3。

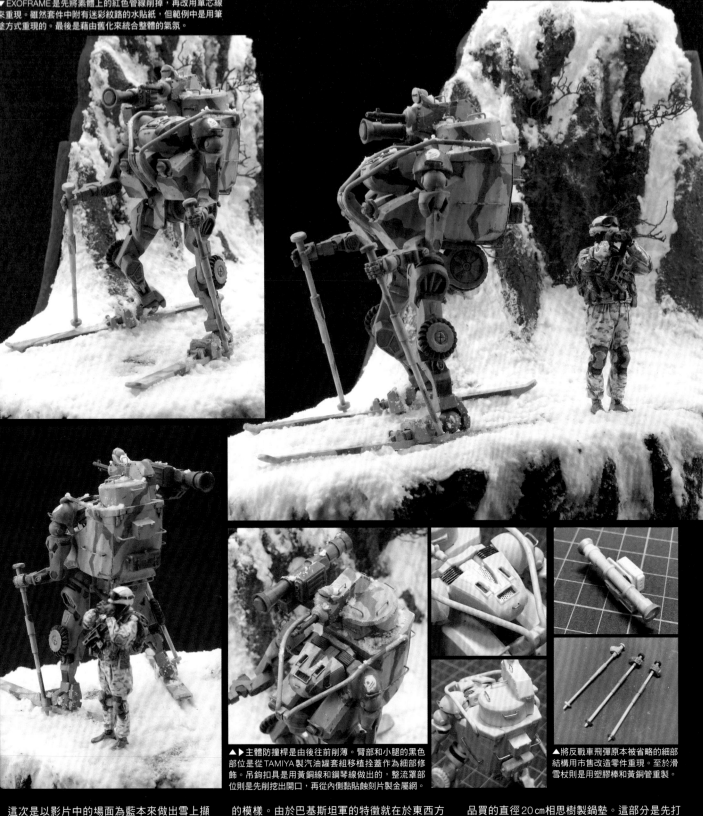

EXOFRAME 是先將素體上的紅色管線削掉，再改用單芯線來重現。雖然套件中附有迷彩紋路的水貼紙，但範例中是用筆塗方式重現的。最後是藉由舊化來統合整體的氣氛。

▲▶主體防撞桿是由後往前削薄。臀部和小腿的黑色部位是從TAMIYA製汽油罐套組移植挂蓋作為細部修飾。吊鉤扣具是用黃銅線和鋼琴線做出的，整流罩部位則是先削挖出開口，再從內側黏貼蝕刻片製金屬網。

▲將反戰車飛彈原本被省略的細部結構用市售改造零件重現。至於滑雪杖則是用塑膠棒和黃銅管重製。

這次是以影片中的場面為藍本來做出雪上擷取式場景。

首先，擷取式場景可說是較小巧的情景模型，但故事性會較為淡薄，是有如寫實抓拍般從整個情景中擷取出其中一景的性質。由於是規模較小巧的作品，因此易於製作，苦惱於家中空間有限的玩家不妨也試著做做看吧？

能為這件擷取式場景決定整體氣氛的關鍵，其實在於人物模型。在此選用 Assault Models 的樹脂製現用俄羅斯士兵。這款產品本身做得非常出色，有著極為精緻的細部結構。即使只是站著的模樣也顯得十分生動。雖然與設定有所不同，但還是經由筆塗將服裝描繪成冬季迷彩

的模樣。由於巴基斯坦軍的特徵就在於東西方裝備混搭使用，因此步槍選擇將槍托摺疊起來的H&K製G3。

由於EXOFRAME主體為試作品，因此某些部位在品質上或許會和正式商品略有差異，不過範例中還是把吊鉤扣具類用黃銅線和鋼琴線重製。至於整流罩部位則是先削挖出開口，再從內側黏貼蝕刻片製金屬網，提高精密感。

在塗裝方面，先拿TAMIYA壓克力水性漆的淺灰色和NATO綠來塗裝基本色，再拿Mr.舊化漆的多功能白來水洗。然後用油畫顏料的土色系來入墨線和添加掉漆痕跡。

最後是關於台座的製作。地台取自在無印良

品買的直徑20cm相思樹製鍋墊。這部分是先打磨過之後，再塗上木材用著色劑。地面是將保麗龍用鋸子大致削出凹凸不平的岩塊地形後，再用熱風槍稍加烤熱以修整形狀。為表面塗布用黑色與土色打底劑著色的TOMIX製石膏後，接著用多種顏色的壓克力水性漆施加乾刷，調整陰影表現。

雪是經由拿TAMIYA製情景特效筆「雪白」進行塗布，做出大概的表現，同時也一併固定接下來撒上的 MORIN 製造景雪粉。這樣不僅有著大理石顆粒所散發出的閃晶晶美感，更賦予不易變色的特點，是我個人相當中意的搭配製作方式。

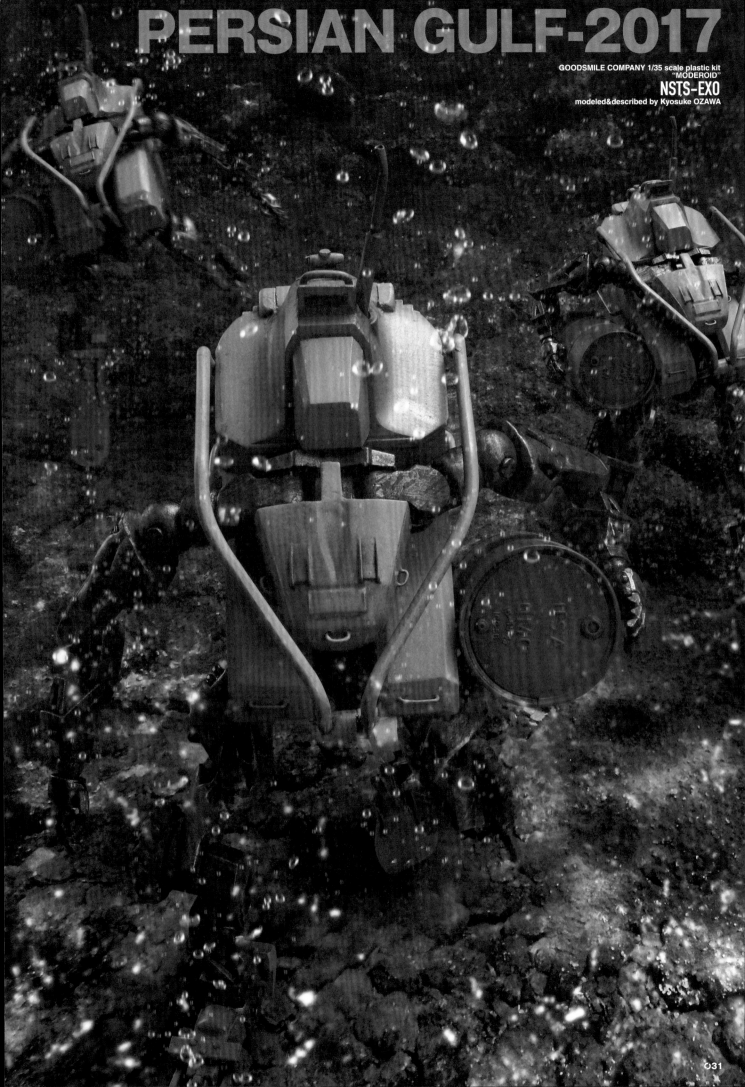

# PERSIAN GULF-2017

GOODSMILE COMPANY 1/35 scale plastic kit
"MODEROID"
**NSTS-EXO**
modeled&described by Kyosuke OZAWA

# 將典型的細部修飾做得更為深入

在此要介紹的範例,乃是在EP4中前往襲擊中東沿岸石油平台的恐怖分子組織潛水用EXOFRAME。雖然已按照本系列典型的製作手法,亦即將吊鉤扣具類用黃銅線重製,以及把呼吸管用黃銅管添加細部修飾,卻也進一步造就具備更高密度感的範例。

GOOD SMILE COMPANY 1/35比例 塑膠套件
"MODEROID"

## 潛水用EXOFRAME
製作、撰文/小澤京介

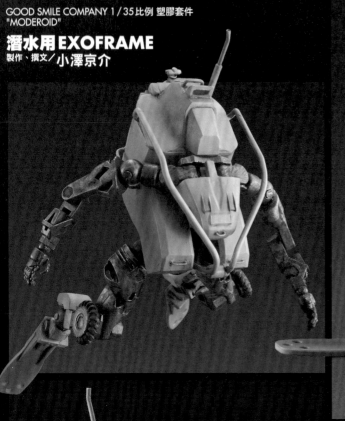

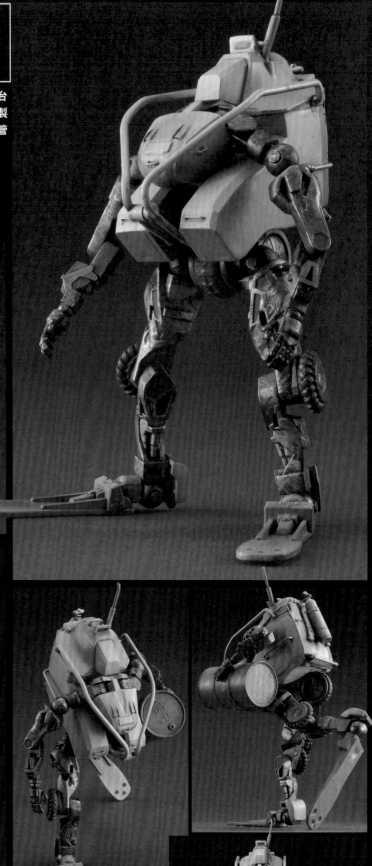

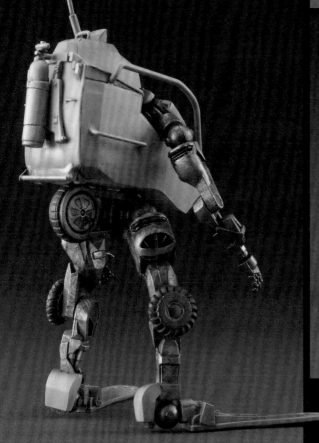

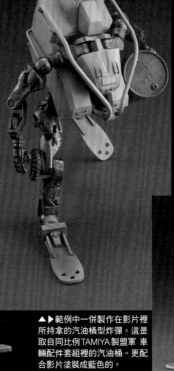

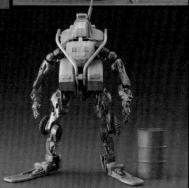

▲▶範例中一併製作在影片裡所持拿的汽油桶型炸彈。這是取自同比例TAMIYA製盟軍 車輛配件套組裡的汽油桶。更配合影片塗裝成藍色的。

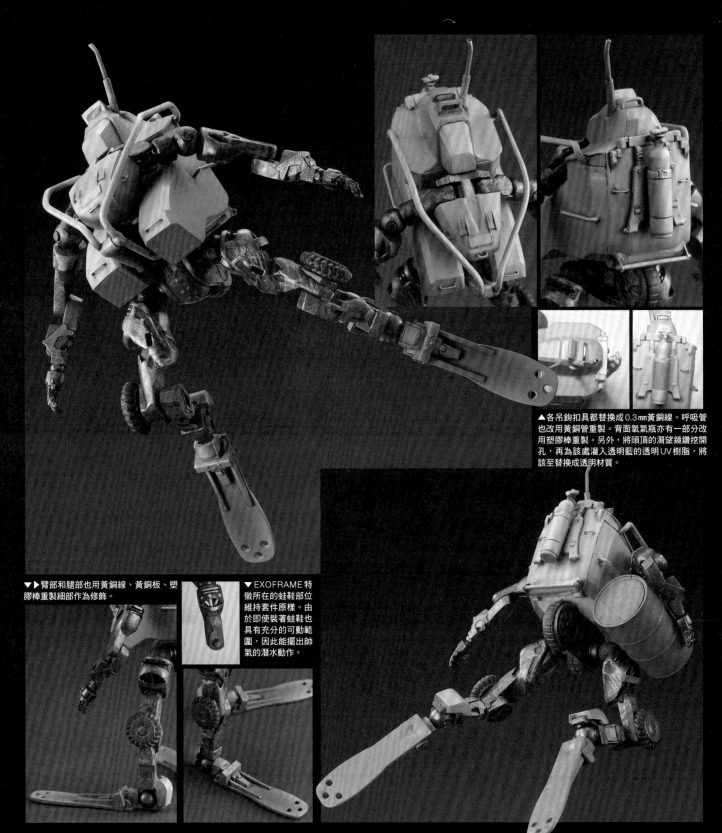

▲各吊鉤扣具都替換成0.3mm黃銅線。呼吸管也改用黃銅管重製。背面氧氣瓶亦有一部分改用塑膠棒重製。另外,將頭頂的潛望鏡鑽挖開孔,再為該處灌入透明藍的透明UV樹脂,將該至替換成透明材質。

▼▶臂部和腿部也用黃銅線、黃銅板、塑膠棒重製細部作為修飾。

▼EXOFRAME特徵所在的蛙鞋部位維持套件原樣。由於即使裝著蛙鞋也具有充分的可動範圍,因此能擺出帥氣的潛水動作。

■關於製作

　　首先,由於套件中省略吊鉤扣具,因此按照慣例將這類部位改用黃銅線重製。作業上或許枯燥乏味了點,但加入這道程序可是能令完成度截然不同,所以還請多投注耐心吧。只要先鑽挖出成對的0.4mm孔洞,再用0.3mm黃銅線做出吊鉤扣具即可。視所在部位而定,有時也得改用粗細不同的黃銅線來做才行,還請特別留意這點。考量到氧氣瓶的分模線和剪口處理起來都比較費事,於是乾脆改用塑膠棒重製。呼吸管亦用黃銅管重製了。

　　頭部潛望鏡是先鑽挖開孔,再為該處灌入透明藍的透明UV樹脂。雖然將大腿處油壓管重製

已可說是做EXOFRAME套件不可或缺的作業,但是否有這樣做確實會令骨架的完成度顯得截然不同,因此還請各位務必比照辦理。

■關於塗裝

　　在塗裝方面,雖然黃銅製部位即使塗裝過,該處的漆膜也很容易剝落,這點頗令人煩惱,不過範例中也使用改良版的打底劑來處理。只是該打底劑的腐蝕性較強,一旦直接噴塗在塑膠零件上就會導致塑膠材質受到腐蝕,還請特別留意這點!等到該打底劑乾燥後,再為該處塗裝同為改良版的優麗底漆補土,這樣一來漆膜就不太會剝落了。對於製作蝕刻片零件較多的船艦和戰車模型來說,那可是相當值得推薦

使用的方便產品呢!

　　主體的灰色是用基本色搭配高光施加2階段塗裝而成。

　　雖然骨架部位只用槍鐵色來呈現,但光是這麼做又顯得太單調了,因此打算經由舊化來添加點修飾,亦即等該處乾燥後,便拿面相筆用壓克力水性漆的銀色隨機地描繪一些細線之類的痕跡。

　　由於是潛水用機體,因此並未添加鏽漬類的痕跡,只用油畫筆的中間灰皮革色施加濾化,以及用Mr.舊化漆的地棕色入墨線而已。

　　只要花個三天逐步進行這些作業,舊化的效果就會顯得深邃有韻味。

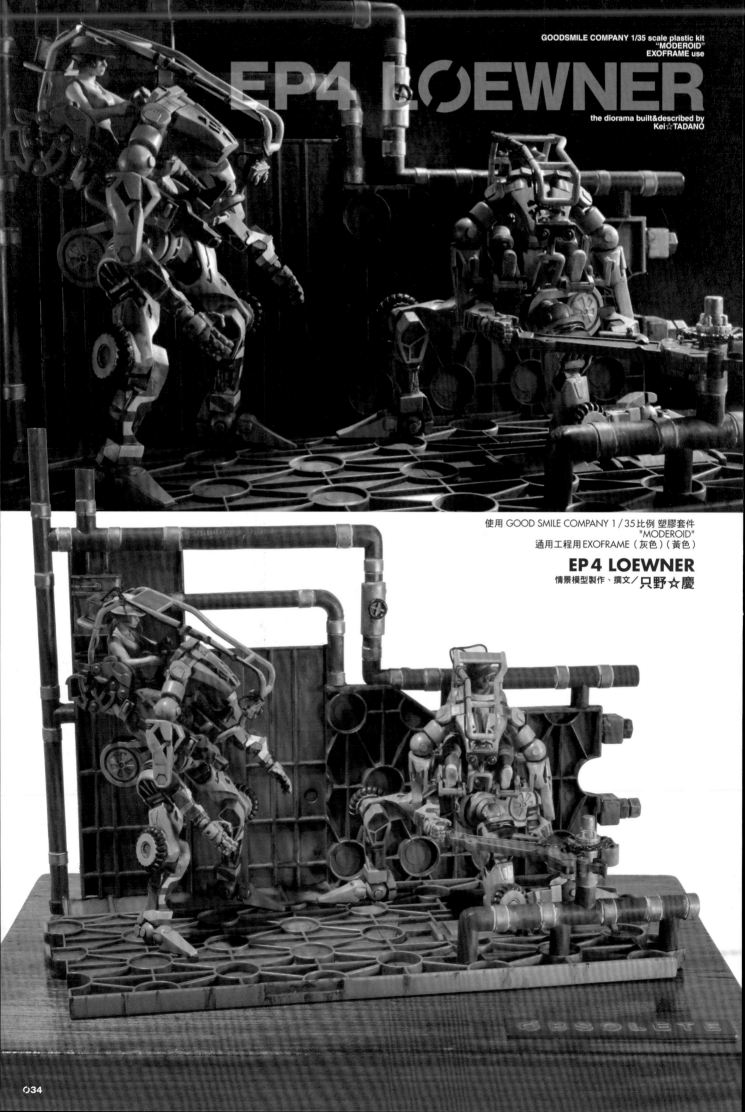

GOODSMILE COMPANY 1/35 scale plastic kit
"MODEROID"
EXOFRAME use

# EP4 LOEWNER

the diorama built&described by
Kei☆TADANO

使用 GOOD SMILE COMPANY 1/35比例 塑膠套件
"MODEROID"
通用工程用EXOFRAME（灰色）（黃色）

## EP4 LOEWNER

情景模型製作、撰文／只野☆慶

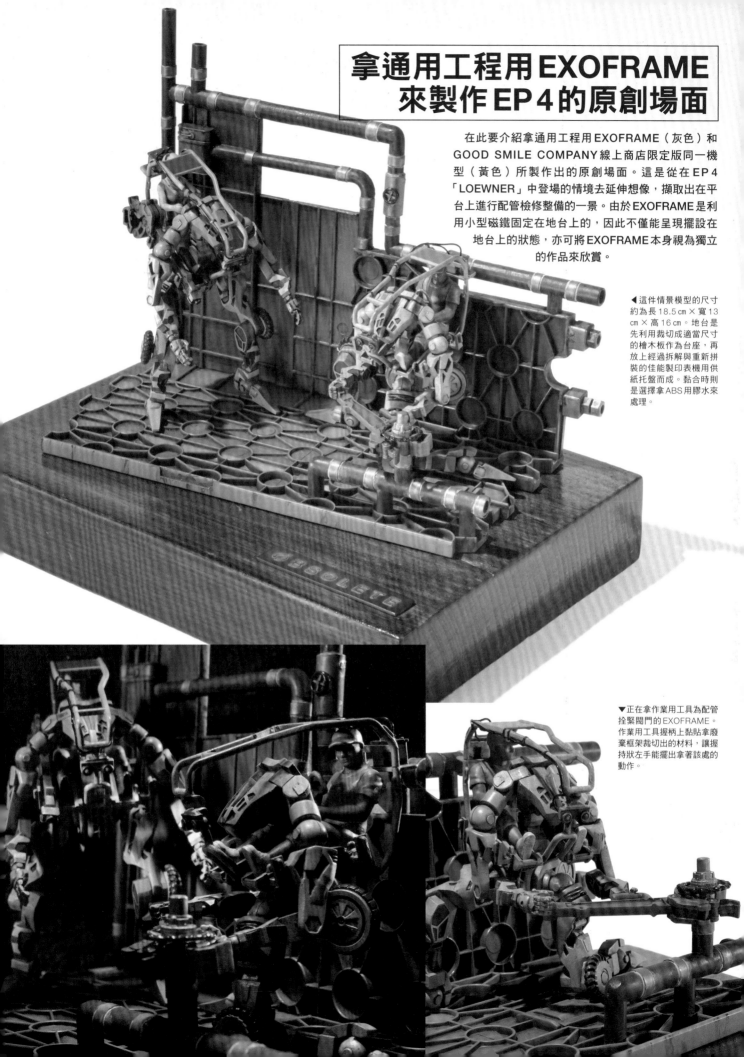

# 拿通用工程用EXOFRAME
# 來製作EP4的原創場面

在此要介紹拿通用工程用EXOFRAME（灰色）和GOOD SMILE COMPANY線上商店限定版同一機型（黃色）所製作出的原創場面。這是從在EP4「LOEWNER」中登場的情境去延伸想像，擷取出在平台上進行配管檢修整備的一景。由於EXOFRAME是利用小型磁鐵固定在地台上的，因此不僅能呈現擺設在地台上的狀態，亦可將EXOFRAME本身視為獨立的作品來欣賞。

◀這件情景模型的尺寸約為長18.5cm×寬13cm×高16cm。地台是先利用裁切成適當尺寸的檜木板作為台座，再放上經過拆解與重新拼裝的佳能製印表機用供紙托盤而成。黏合時則是選擇拿ABS用膠水來處理。

▼正在拿作業用工具為配管拴緊閥門的EXOFRAME。作業用工具握柄上黏貼拿廢棄框架裁切出的材料，讓握持狀左手能擺出拿著該處的動作。

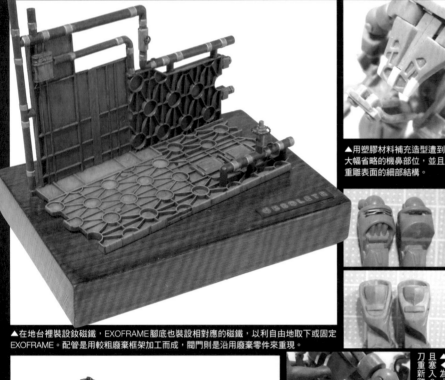

▲用塑膠材料補充造型遭到大幅省略的機鼻部位，並且重雕表面的細部結構。

▲在地台裡裝設釹磁鐵，EXOFRAME腳底也裝設相對應的磁鐵，以利自由地取下或固定EXOFRAME。配管是用較粗廢棄框架加工而成，閥門則是沿用廢棄零件來重現。

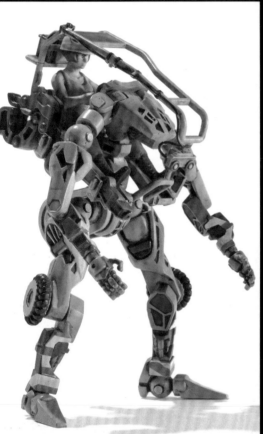

▲▼為大腿和前臂雕刻出圖片中的紅色細部結構，並且塞入0.3公釐黃銅線。除此以外的部位也用雕刻刀重新雕出細部結構。

▲防滾籠上的配線是拿電工用1.4mm黑色電線重現。由於在影片中是用黑色的束帶（尼龍製固定帶）來固定在防滾籠上，因此便藉由纏繞上裁切細條狀的「HASEGAWA製槍鐵色曲面密合貼片（暗色）」來重現這點。

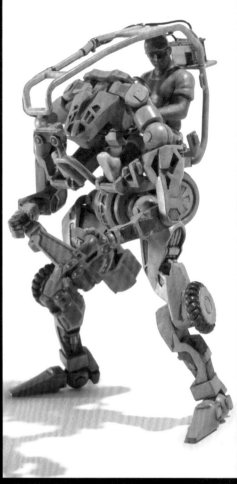

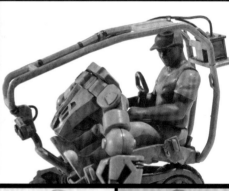

▲為了讓男性搭乘者能充分地坐在座席上，因此將膝蓋背面削掉一些，更從座席底下用1.2mm精密螺絲加以固定。更將頸部暫且分割開來，以便調整角度後再重新黏合固定。至於女性搭乘者則是戴上取自剩餘零件的安全帽。

■等待已久！

其實打從一公布《OBSOLETE》這個企劃開始，我就十分關注這部作品！畢竟我從小就是高橋良輔監督作品的崇拜者，因此一想到這是由他擔任製作人的作品，以及其中散發出的「高橋主義」，我就忍不住自告奮勇擔綱製作範例！這部作品不僅有虛淵玄擔綱原案，在模型推展上亦充滿十足的「高橋主義」呢。

■通用工程用 EXOFRAME

雖然這次是使用（灰色）和（黃色）來製作擷取式場景，不過題材是從EP4「LOEWNER」登場情境去延伸想像，據此製作出正在拿附屬大型作業用工具拴緊閥門的一景。EXOFRAME主體除了配色以外都很普通，用來設置裝甲的組裝槽和凹槽類部位都用光硬化補土填滿，更在各處追加細部結構。防滾籠的6處固定扣均以鑽挖開孔，前照燈的電源線是經由右上側開關延伸至後方電池處，這是為了等到塗裝完畢後纏繞裁切成細條狀的「HASEGAWA製槍鐵色曲面密合貼片（暗色）」，重現用束帶固定防滾籠和配線的模樣。考量到女性搭乘者模型的服裝顯得過於輕便，於是搭配安全帽（沿用自剩餘零件）。至於男性搭乘者則是為了改變視線方向，因此修改頸部的角度，使他能望向左方。

■擷取式場景的情境

為了呈現在平台上進行配管檢修整備的狀況，因此經由裁切＆拼裝拆解開來的印表機供紙托盤來做出地台與壁面，更藉由加工較粗的廢棄框架來製作出配管。閥門是改造自沿用零件。至於台座則是裁切自建築用檜木板，這部分經過打磨後，還先塗上染色系木材用著色劑，再噴塗硝基系透明漆，最後更加上用框架標示牌做出的銘板。

基於這次做的是「工程用」機型，在調色方面也就憑感覺來處理了。由於這個部分完全是取決於個人的喜好，因此配色表也就姑且割愛不提。各位不妨也隨心所欲地享受塗裝與改造之樂吧。

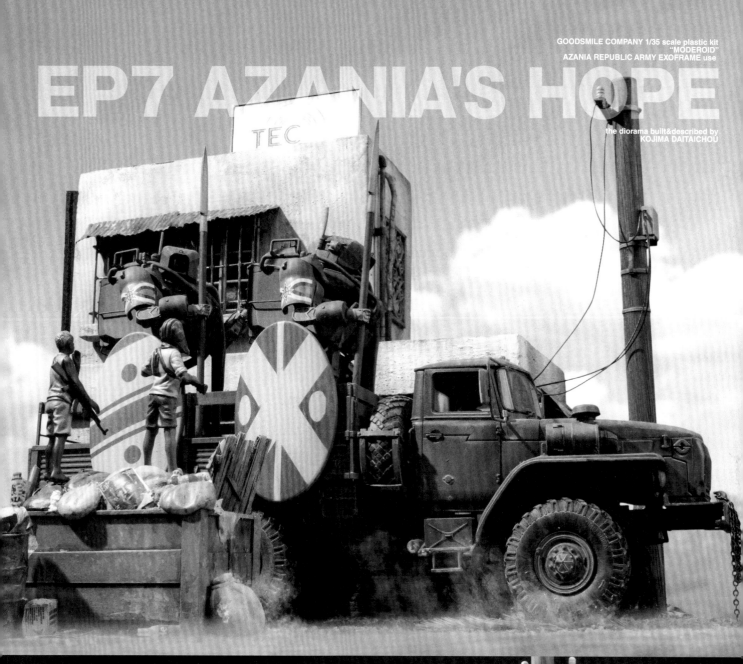

GOODSMILE COMPANY 1/35 scale plastic kit
"MODEROID"
AZANIA REPUBLIC ARMY EXOFRAME use

# EP7 AZANIA'S HOPE

the diorama built&described by
KOJIMA DAITAICHOU

## 用Blu-ray附錄套件
## 擷取出閱兵後的風景

在EP7「RESHEP」中描述阿扎尼亞共和國軍的閱兵。該國民眾也都自豪地看著這場遊行。這可說具體展現阿扎尼亞共和國的軍事力量，以及萊拉‧瑞什普總統所受到的信賴與期盼，是個令人印象深刻的場面。這件範例正是以該場閱兵為靈感製作而成的。其中呈現阿扎尼亞共和國陸軍制式EXOFRAME，還有盯著它們看的少年兵。套件本身選用Blu-ray收藏家版[首批出貨限定版]中的附錄。少年兵的表情和小配件等部分均營造十足戲劇性，造就一件精湛的情景模型，還請各位仔細地欣賞品味一番。

使用GOOD SMILE COMPANY 1／35比例 塑膠套件
"MODEROID"
阿扎尼亞共和國陸軍制式EXOFRAME

## EP7 AZANIA'S HOPE
情景模型製作、撰文／コジマ大隊長

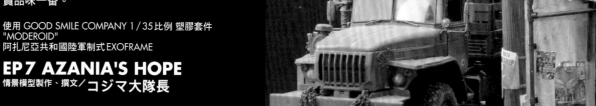

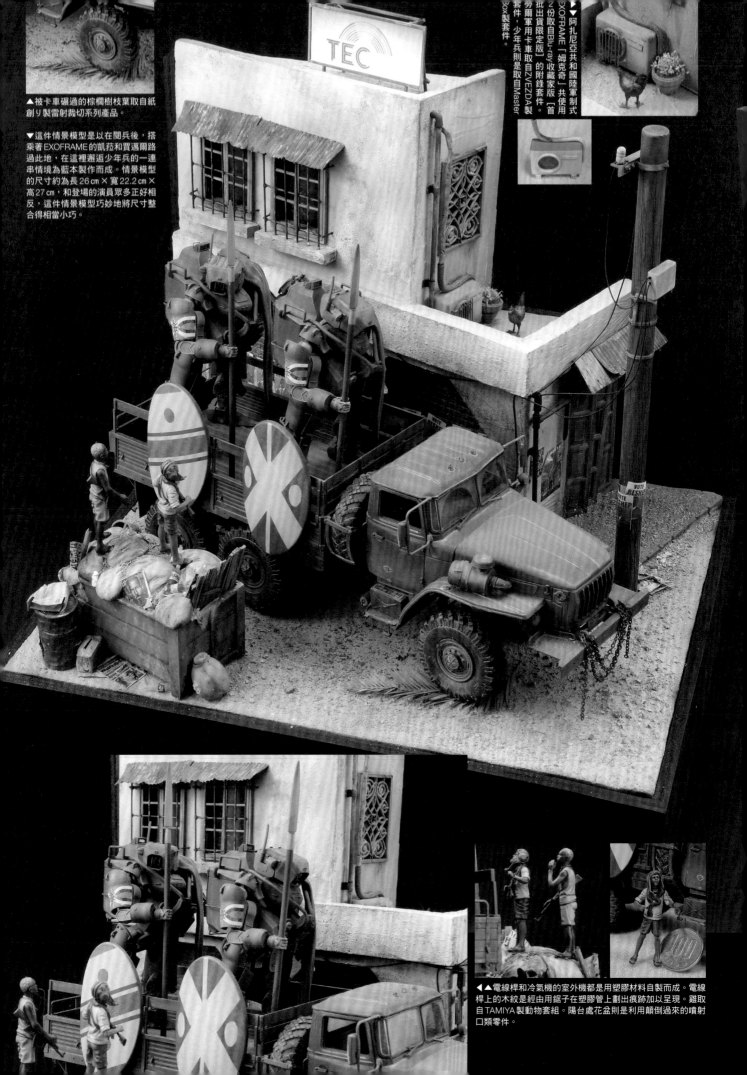

▲被卡車碾過的棕櫚樹枝葉取自紙創り製雷射裁切系列產品。

▼這件情景模型是以在閱兵後，搭乘著EXOFRAME的凱菈和買邁爾路過此地，在這裡邂逅少年兵的一連串情境為藍本製作而成。情景模型的尺寸約為長26㎝×寬22.2㎝×高27㎝，和登場的演員眾多正好相反，這件情景模型巧妙地將尺寸整合得相當小巧。

阿扎尼亞共和國陸軍制式EXOFRAME「姆克奇」共使用2份取自Blu-ray收藏家版[首批出貨限定版]的附錄套件。勞爾軍用卡車取自ZVEZDA製套件，少年兵則是取自Master製80X製套件。

▲▲電線桿和冷氣機的室外機都是用塑膠材料自製而成。電線桿上的木紋是經由用鋸子在塑膠管上劃出痕跡加以呈現。雞取自TAMIYA製動物套組。陽台處花盆則是利用顛倒過來的噴射口類零件。

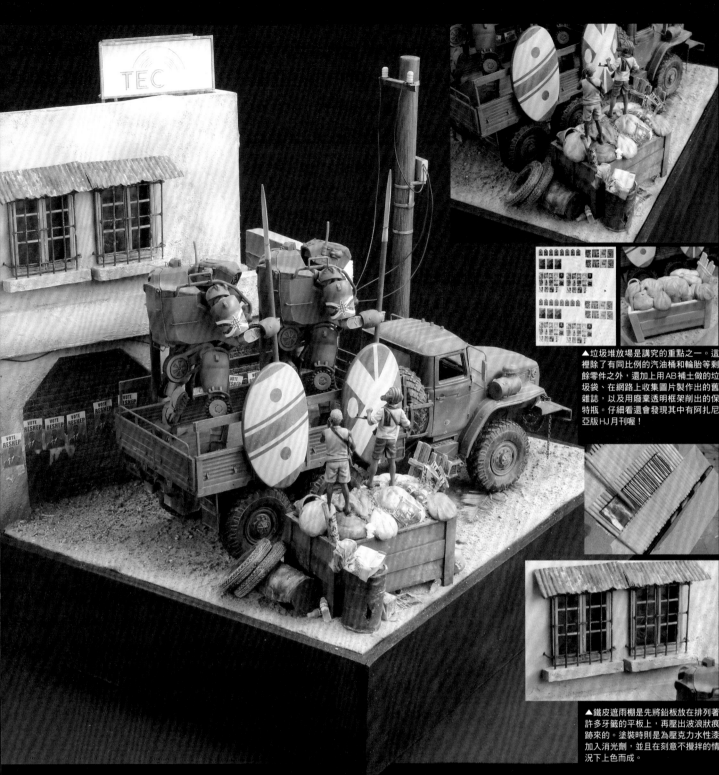

▲垃圾堆放場是講究的重點之一。這裡除了有同比例的汽油桶和輪胎等剩餘零件之外，還加上用AB補土做的垃圾袋、在網路上收集圖片製作出的舊雜誌，以及用廢棄透明框架削出的保特瓶。仔細看還會發現其中有阿扎尼亞版HJ月刊喔！

▲鐵皮遮雨棚是先將鉛板放在排列著許多牙籤的平板上，再壓出波浪狀痕跡來的。塗裝時則是為壓克力水性漆加入消光劑，並且在刻意不攪拌的情況下上色而成。

在建國儀式遊行後，為了宣揚國威而前往阿扎尼亞各地，此時凱菈與賈邁爾在某個鄉下城鎮遇到令她們聯想起自身過往的少年兵。

凱菈：那些孩子，簡直就像過去的我們一樣……

賈邁爾：是啊，就像過去有那個人引導我們一樣，這次輪到我們來引導他們了。

並非使用過就可拋棄的戰爭道具，要讓他們成為能夠支撐這個國家的棟梁才行……沒錯！那些孩子才是阿扎尼亞的希望。阿扎尼亞的希望，絕對不是以EXOFRAME為代表的軍備，而是住在那裡的孩子們才對！我就是在這個瞬間想到了，可以就此等雙重層面的意義為主題來製作這件情景模型。

EXOFRAME「姆克奇」僅將機體各部位的吊鉤扣具改用黃銅線和鋼琴線重製，並且使用1mm黃銅線在腳底打樁，就此固定在卡車的貨台

上。頭部需要分色塗裝之處則是事先稍微將線條刻得更為清晰分明。

少年的模型僅在鉛板在槍上追加背帶，還有稍微調整動作而已，光是這樣就能營造出不錯的氣氛。只要能讓視線對著EXOFRAME，那麼即可展現出宛如聽得兩者在對話般的生動演技。

雖然軍用卡車也是直接製作完成的，卻姑且割愛引擎和底盤部位，並且改為讓由TAMIYA製M151附屬駕駛員模型的身體，加上HORNET製美系頭部的士兵來搭乘。在貨台旁還架設從遠方也能一眼看出是在遊行的盾，我所想出的這個點子應該還不錯吧？

情景模型部分是先放置好登場人物和車輛，再評估要從哪個角度擷取出多大範圍的景色後，接著用保麗龍板做出建築物的外形，然後用Mini Art製窗框和鐵窗來添加裝飾。在塗裝方面是先為整體塗布打底劑和塑形劑，再用壓克

力水性漆來上色。

話說一提到非洲，肯定就會聯想到各式宣傳海報，因此便用影像處理軟體做出尺寸合宜的瑞什普競選海報、反聖加侖協定聯盟的宣傳看板等物品，再列印出來黏貼，並且用濾化液的多功能白稍微施加濾化，營造出褪色的效果。垃圾棄置處的舊布等物品是先將面紙撕碎，再塗布用水稀釋過的樹脂白膠加以固定，然後用濾化液的陰影藍、層次紫羅蘭色來著色，以便表現出有透明感的色彩。

雖然在尺寸上為25cm見方的情景模型，但構成要素、資訊量都相當多。正因為是這種時候，才更應該要在一開始就審慎地決定好主題，讓視線充分地集中在主角身上不是嗎？希望本作品能為諸位讀者帶來些許參考啟發。

GOODSMILE COMPANY 1/35 scale plastic kit
"MODEROID"
United States Marine Corps EXOFRAME
Prototype of the Project"GAVIAL"use

# EP8 AREA51

the diorama built&described by
KOJIMA DAITAICHOU

## 想像海軍陸戰隊
## 在野外進行模擬訓練的光景

在《OBSOLETE》EP 8「AREA 51」描述以海軍陸戰隊用 EXOFRAME 試作機「長吻鱷」進行模擬訓練的場面。繼前一件作品之後,這件情景模型也是以該訓練場面為藍本,利用 Blu-ray 收藏家版 [首批出貨限定版] 的附錄套件製作而成。雖然影片中是在室內進行訓練的,不過考量到作為情景模型所需的觀賞需求,也就將場地改為製作成在室外的形式了。

使用 GOOD SMILE COMPANY 1/35 比例 塑膠套件
"MODEROID"
美國海軍陸戰隊試作 EXOFRAME「長吻鱷」

### EP 8 AREA 51
情景模型製作、撰文/コジマ大隊長

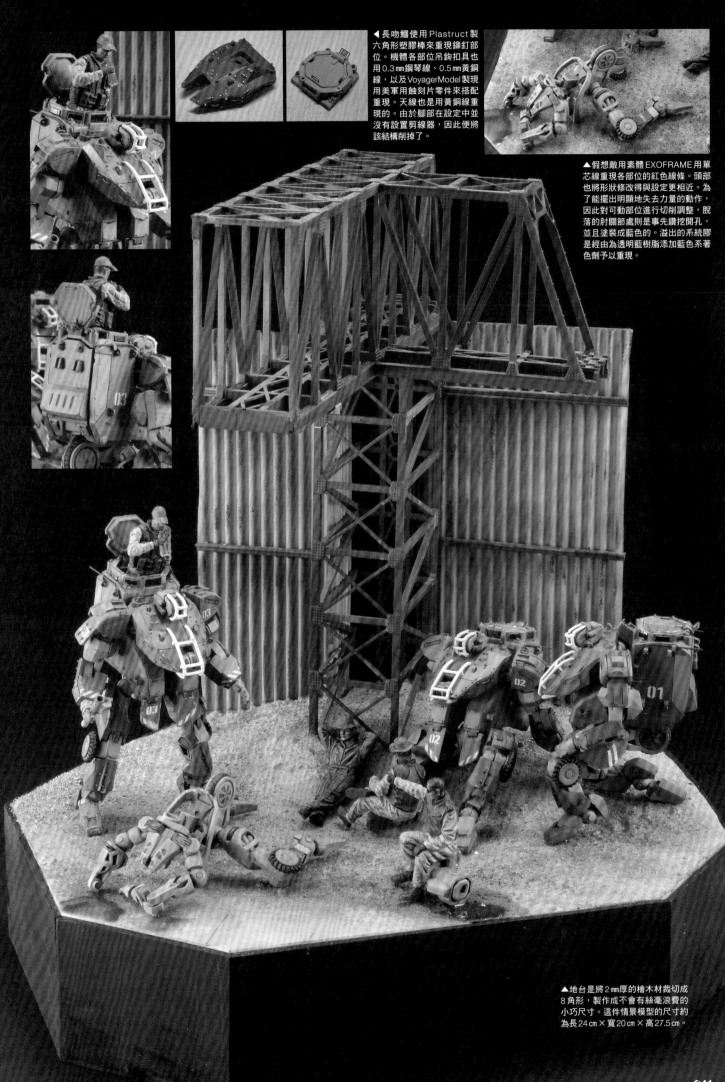

◀長吻鱷使用Plastruct製六角形塑膠棒來重現鉚釘部位。機體各部位吊鉤扣具也用0.3mm鋼琴線、0.5mm黃銅線，以及VoyagerModel製現用美軍用蝕刻片零件來搭配重現。天線也是用黃銅線重現的。由於腳部在設定中並沒有設置剪線器，因此便將該結構削掉了。

▲假想敵用素體EXOFRAME用單芯線重現各部位的紅色線條。頭部也將形狀修改得與設定更相近。為了能擺出明顯地失去力量的動作，因此對可動部位進行切削調整，脫落的肘關節處則是事先鑽挖開孔，並且塗裝成藍色的。溢出的系統膠是經由為透明藍樹脂添加藍色系著色劑予以重現。

▲地台是將2mm厚的檜木材裁切成8角形，製作成不會有絲毫浪費的小巧尺寸。這件情景模型的尺寸約為長24cm×寬20cm×高27.5cm。

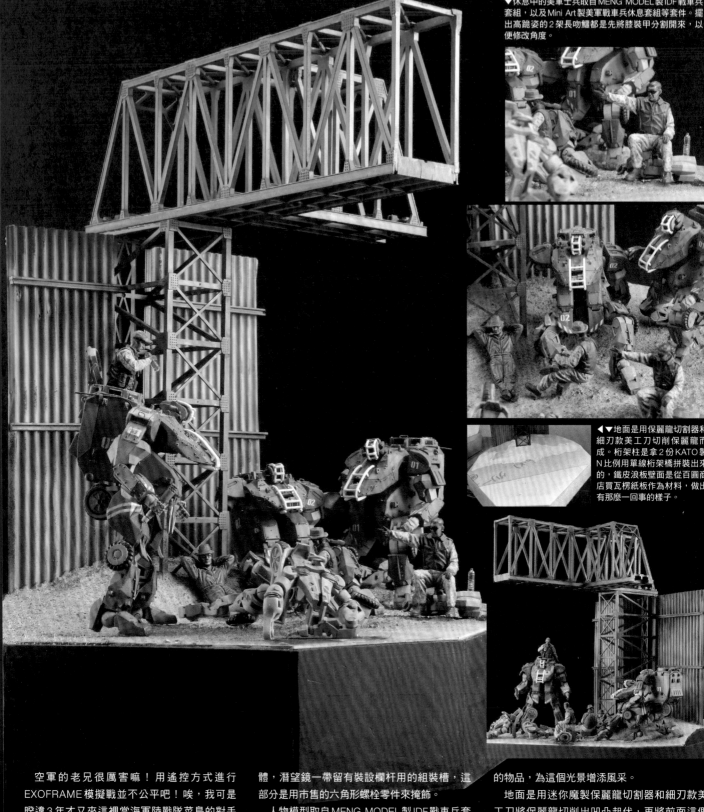

空軍的老兄很厲害嘛！用遙控方式進行EXOFRAME模擬戰並不公平吧！唉，我可是睽違3年才又來這裡當海軍陸戰隊菜鳥的對手呢……不過那架3號機的小伙子似乎還頗有潛力，能夠扯斷我機體的手臂，那傢伙還是第一個呢……在51區的A-10用機槍掃射前夕，曾經有訓練用設施從鏡頭前一閃而過，各位是否也有注意到呢？

這次正是要拿訓練用EXOFRAME「長吻鱷」來製作進行模擬戰鬥訓練的情景，不過影片中的體育館場地就景色來說似乎單調了點，因此改為製作成在室外的演習場進行。

由於長吻鱷省略一些細部結構，因此便拿蝕刻片製作吊鉤扣具和黃銅線仔細地重現，用心地力求製作出更為精密的面貌。有別於實戰用機

體，潛望鏡一帶留有裝設欄杆用的組裝槽，這部分是用市售的六角形螺栓零件來掩飾。

人物模型取自MENG MODEL製IDF戰車兵套組。只有頭部換成表情更為細膩的Mini Art製零件。雖然與設定不同，但還是塗裝成海軍陸戰隊迷彩樣式。假想敵機駕駛員是從Mini Art製美軍戰車兵休息套組中選用連身工作服版本的人物。臉部是先用噴筆塗裝為沙黃色加入透明橙所調出的顏色，再用油畫顏料的焦赭來塗布整體，接著用乾燥的漆筆進行擦拭，只讓陰影色殘留在陰影部位裡。完成前述的基本塗裝後，即可用細漆筆來描繪出眼睛和眉毛。不僅如此，因為MENG MODEL製套件中附有保特瓶零件，所以也一併追加可說是51區知名產品的藍色飲料（笑），藉由追加這類能撫慰演習後疲勞

的物品，為這個光景增添風采。

地面是用迷你魔製保麗龍切割器和細刃款美工刀將保麗龍切削出凹凸起伏，再將前面這側用粗砂紙將表面打磨得較粗糙，然後搭配黏貼塑膠板，讓地面的模樣能有所變化。

在美國影集《陰屍路》中出現過了為了做出能圍住城鎮的防禦壁，於是趕工製作出簡易遮蔽物的場面，那麼既然意識到有著聖加侖協定對策的存在，加上這類東西應該就能營造出在短期間內建構出實踐性訓練設施的氣氛了。為表面塗布石膏並等候硬化後，撒上以MORIN製造景沙為首，混合多種造景粉調出的沙子，然後用Super Fix加以固定。

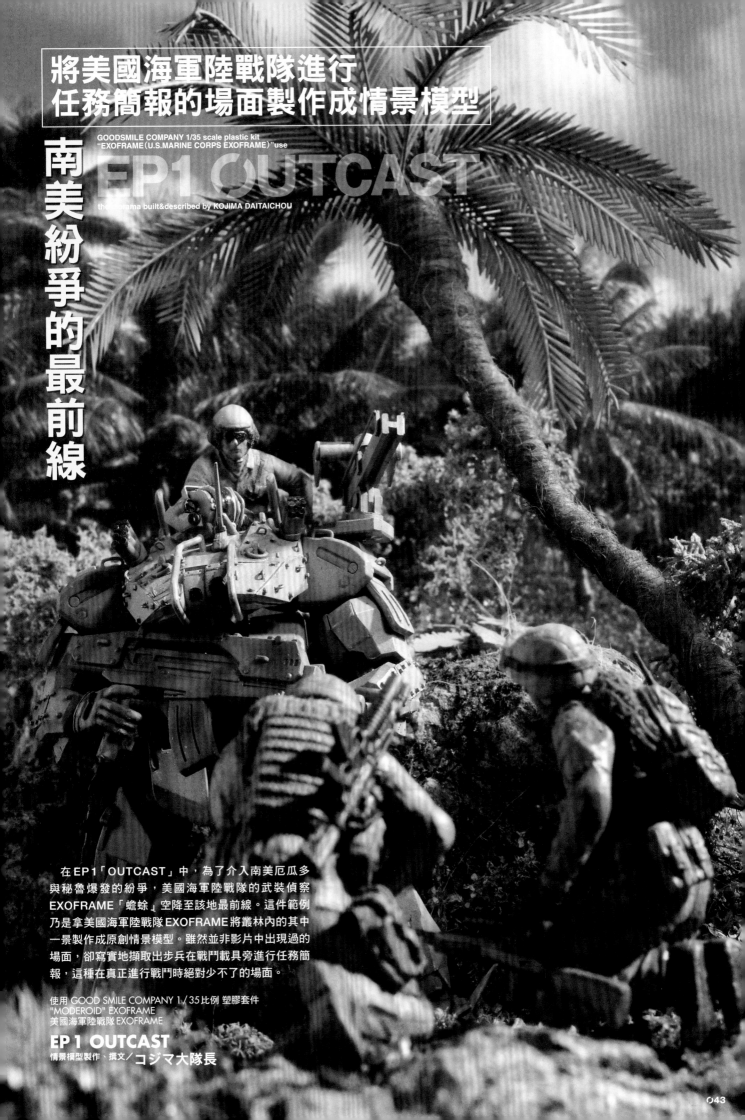

將美國海軍陸戰隊進行
任務簡報的場面製作成情景模型

GOODSMILE COMPANY 1/35 scale plastic kit
"EXOFRAME(U.S.MARINE CORPS EXOFRAME)"use

# EP1 OUTCAST

the diorama built&described by KOJIMA DAITAICHOU

南美紛爭的最前線

在 EP1「OUTCAST」中，為了介入南美厄瓜多
與秘魯爆發的紛爭，美國海軍陸戰隊的武裝偵察
EXOFRAME「蟾蜍」空降至該地最前線。這件範例
乃是拿美國海軍陸戰隊 EXOFRAME 將叢林內的其中
一景製作成原創情景模型。雖然並非影片中出現過的
場面，卻寫實地擷取出步兵在戰鬥載具旁進行任務簡
報，這種在真正進行戰鬥時絕對少不了的場面。

使用 GOOD SMILE COMPANY 1/35比例 塑膠套件
"MODEROID" EXOFRAME
美國海軍陸戰隊 EXOFRAME

## EP1 OUTCAST

情景模型製作、撰文／コジマ大隊長

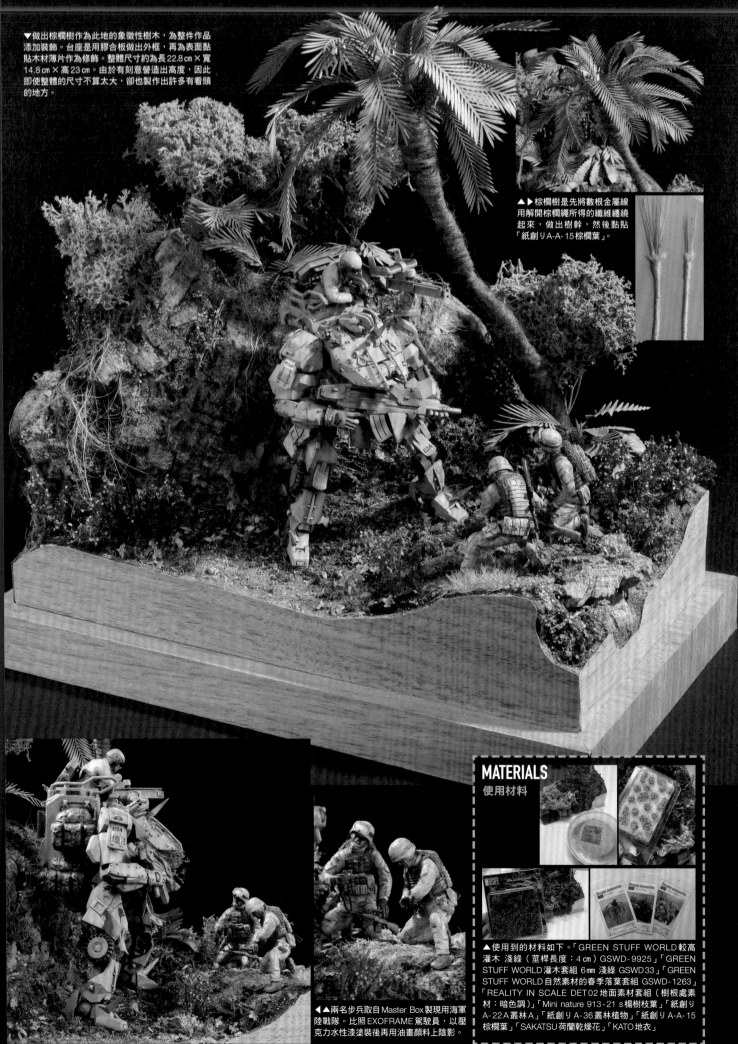

▼做出棕櫚樹作為此地的象徵性樹木，為整件作品添加裝飾。台座是用膠合板做出外框，再為表面黏貼木材薄片作為修飾。整體尺寸約為長22.8 cm×寬14.8 cm×高23 cm。由於有刻意營造出高度，因此即使整體的尺寸不算太大，卻也製作出許多有看頭的地方。

▲▶棕櫚樹是先將數根金屬線用解開棕櫚繩所得的纖維纏繞起來，做出樹幹，然後黏貼「紙創りA-A-15棕櫚葉」。

## MATERIALS
使用材料

▲使用到的材料如下。「GREEN STUFF WORLD較高灌木 淺綠（莖桿長度：4 cm）GSWD-9925」「GREEN STUFF WORLD灌木套組 6mm 淺綠 GSWD33」「GREEN STUFF WORLD自然素材的春季落葉套組 GSWD-1263」「REALITY IN SCALE DET 02 地面素材套組（樹根處素材：暗色調）」「Mini nature 913-21 s楊樹枝葉」「紙創りA-22A叢林A」「紙創りA-36叢林植物」「紙創りA-A-15棕櫚葉」「SAKATSU荷蘭乾燥花」「KATO地衣」

▲▲兩名步兵取自Master Box製現用海軍陸戰隊。比照EXOFRAME駕駛員，以壓克力水性漆塗裝後再用油畫顏料上陰影。

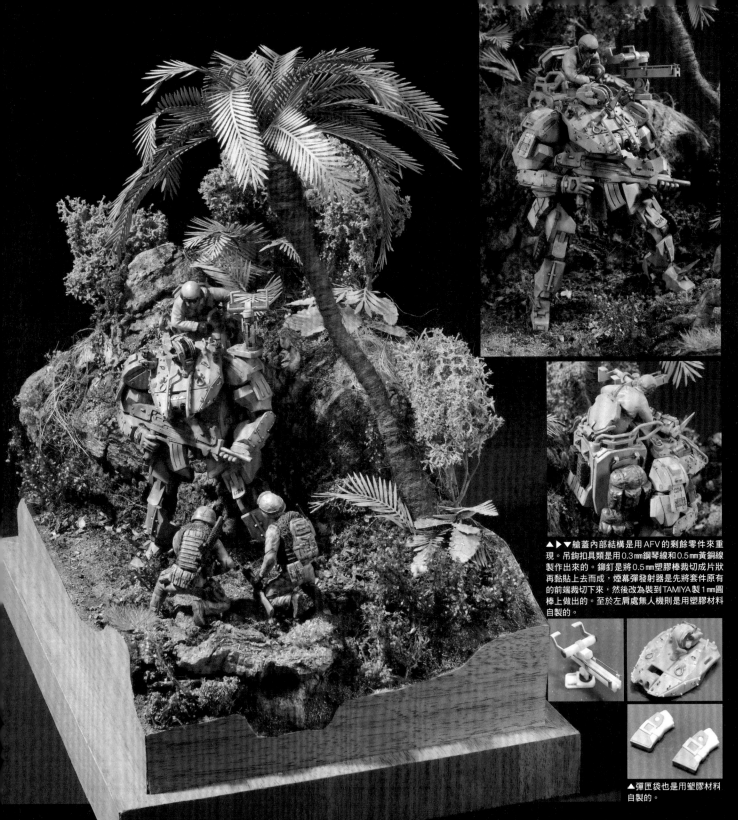

▲▶▼艙蓋內部結構是用 AFV 的剩餘零件來重現。吊鉤扣具類是用 0.3mm 鋼琴線和 0.5mm 黃銅線製作出來的。鉚釘是將 0.5mm 塑膠棒裁切成片狀再黏貼上去而成,煙幕彈發射器是先將套件原本的前端裁切下來,然後改為裝到 TAMIYA 製 1mm 圓棒上做出的。至於左肩處無人機則是用塑膠材料自製的。

▲彈匣袋也是用塑膠材料自製的。

這次所設想的情境乃是強行偵察分隊引進 EXOFRAME 後,前往執行潛入任務的模樣。既然有 3m 級的機體隨行,那麼搬運 ALICE 背包(多用途輕型個人攜帶設備)等各式裝備、火力支援,以及運用無人機也就都能一手包辦了,因此也就演變為由 3 人構成一支分隊的形式。本次就是要重現這種近未來風格的美國海軍陸戰隊武裝偵察部隊。

由於海軍陸戰隊規格 EXOFRAME 在各處設有以現用美軍 AFV 為準的細部結構,因此光是改良吊鉤扣具和鉚釘就足以大幅增加視覺資訊量。另外,亦利用塑膠材料和黃銅線重現在影片中所裝備的備用彈匣和無人機發射器。

在人物模型方面,操縱士是取自 TAMIYA 製 M1 艾布蘭附屬的戰車兵,而且還修改姿勢才搭乘上去。地面上那兩名取自 Master Box 製現用

海軍陸戰隊。基於構圖上的考量,將他們設置成從上方來看是三角形的模樣,營造出在潛入前進行任務簡報的場面。

地面是先拿適當的木板為底,再鋪上軟木樹皮和保麗龍做出大致的地形起伏。接著用百圓商店買到的輕量黏土(黑)來為這兩者填補縫隙,並且做出具有整體感的細部表現,然後才是進入營造地表的階段。

雖然最近已經比較難買到了,不過地面還是先添加 REALITY IN SCALE 製 DET 02 地面素材套組(樹根處素材:暗色調)。這是內含各式素材的混裝產品,是能夠輕鬆地用來表現出地面模樣的材料。將它輕輕地撒在地面上加以覆蓋後,再拿用水稀釋的樹脂白膠加以固定,讓輕量黏土和軟木樹皮的分界線不會那麼明顯。地勢較低處也撒上較多的木糠和造景沙,以便讓

地形能有所變化,同時也一併調整成疏密有別的模樣。岩塊裸露和生物不容易涉足處則是基於日後會自然地長出植披的考量,因此刻意設置分量較多的乾燥苔蘚和地衣。

棕櫚樹是先將數根金屬線用解開棕櫚繩所得的纖維纏繞起來,做出樹幹,然後黏貼「紙創りA-A-15 棕櫚葉」做出的。該產品是著色成從末端開始枯黃的模樣,用來作為點綴應該具有十足的效果才是。雖然其他較大的樹葉也是用多種「紙創り」產品來呈現,不過為了和其他材料取得均衡,因此一定要謹慎地視情況所需來裁設喔!

由於既然位在叢林中,那麼在枯草和腐葉土上必定會堆積著新的落葉,因此選用材料時一定要記住顏色得由深至淺的原則。

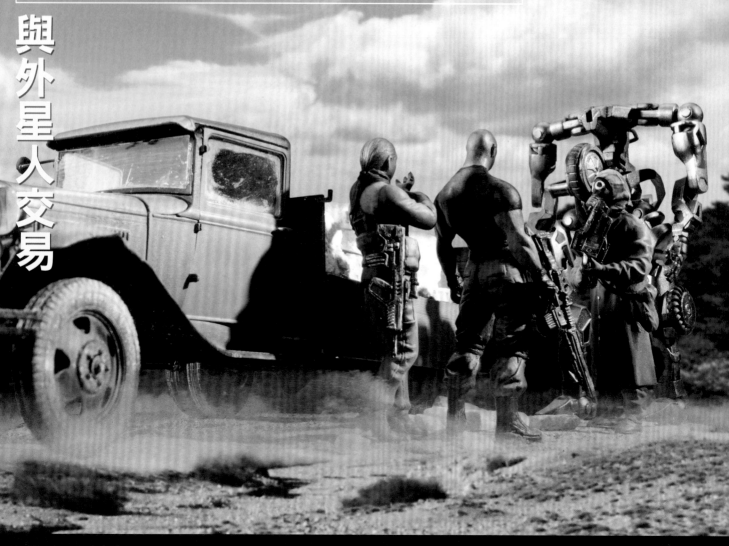

# 與外星人交易

接下來要介紹的作品，均為未曾在故事主篇中描述過，而是以模型原創場面為題材的情景模型。被稱為「行商」的外星人突然出現在繞月軌道上，並且對地球人類提出希望能用知覺控制型通用工程機器人「EXOFRAME」來交換1000kg石灰岩的交易。這件擷取式場景正是以作為本故事骨幹的星際交易現場為藍本。由於外星人「行商」在故事主篇從未露出真面目，因此在這件範例中所呈現的面貌純粹是出自作者個人想像，不過該詭異模樣確實充分地表現出那是個神祕到極點的存在。

使用 GOOD SMILE COMPANY
1/35比例 塑膠套件
"MODEROID"EXOFRAME
＋Mini Art 1/35比例 塑膠套件
蘇聯1.5噸運貨卡車

## 石灰岩與EXOFRAME
情景模型製作、撰文／小澤京介

GOODSMILE COMPANY 1/35 scale plastic kit
"MODEROID"EXOFRAME
+MiniArt 1/35 scale plastic kit
SOVIET 1.5 TON CARGO TRUCK use
## LIMESTONE and EXOFRAME
the diorama built&described by Kyosuke OZAWA

▶模型尺寸約為長22㎝Ｘ寬16.5㎝Ｘ高9.5㎝。整體小巧，但人物配置精緻，是一件足以喚起故事性的作品。

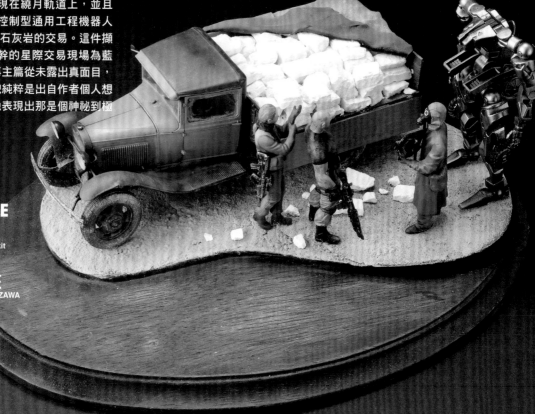

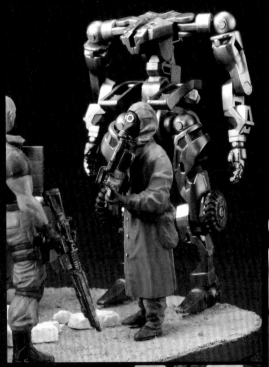

▲▶在EXOFRAME方面，
為駕駛席的踏板貼上紋路
塑膠板，掩飾頂出銷痕跡。

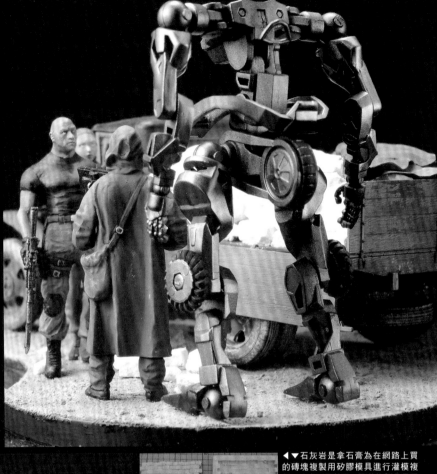

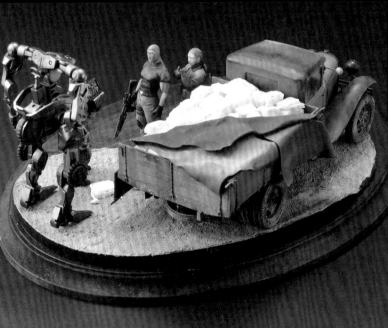

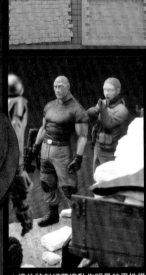

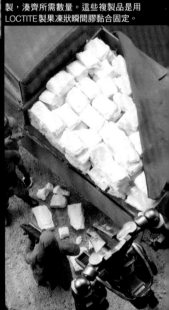

▲◀▼石灰岩是拿石膏為在網路上買
的磚塊複製用矽膠模具進行灌模複
製，湊齊所需數量。這些複製品是用
LOCTITE製果凍狀瞬間膠黏合固定。

▲這件神似好萊塢動作明星的男性模
型，其實是小澤先生友人T先生自製
的。設置在後面的那名女性是拿MAX
FACTORY製以色列戰車兵改造而成。

　在本作故事中只要提供1000kg的石灰岩
給外星人，對方就會提供屬於其科技產物的
EXOFRAME，這件擷取式場景正是以該場面為
題材。在這一景中，外星人帶著尚未設置任何
裝備的EXOFRAME，以及看起來很詭異的機械
前來，地球方面則是由神似巨石〇森的男子和
另一名女子出面交易。

■關於EXOFRAME的組裝

　EXOFRAME本身是很普通地從框架上把零件
剪下來進行組裝，不過這次並未讓附屬的人物
搭乘，導致原本會被人物腳部蓋住的踏腳處頂
出銷暴露在外，因此為該處貼上條紋塑膠板。

　神似巨石〇森的模型，其實是由我的朋友T
先生全自製而成。手上那挺槍也是全自製的產
物。女性模型則是取自MAX FACTORY製以色
列戰車兵，這部分除了補充頭髮的紋路之外，
還修改頸部的長度，並且用TAMIYA製AB補土
做頸圍當搭配。

　載著石灰岩的卡車取自Mini Art製蘇聯運貨卡
車。這方面並沒有特別去考證些什麼，只是想
營造出懷舊物品與最尖端科技產物湊在一起的
場面罷了，因此才選用這種卡車。至於石灰岩
則是以石膏為材料，並且用以前在網路上買到
的矽膠模具來大量複製。雖然複製品顯得有些

扭曲變形，但也並非派不上用場。為了黏合這
些石膏材質複製品，於是拿LOCTITE製果凍狀
瞬間膠將它們逐一黏合起來。

■關於地台

　地台表面鋪上3mm厚的珍珠板，並且用奶油刀
塗布TAMIYA製塑形膏，更趁著它乾燥前拿餐具
用海綿叩拍表面，添加紋理。等乾燥後堆疊塗
布稍微多一點的白色舊化膏，接著再度拿餐具
用海綿叩拍表面。堆疊塗布舊化膏後，只要暫
且靜置一段時間，自然會形成龜裂的地面。

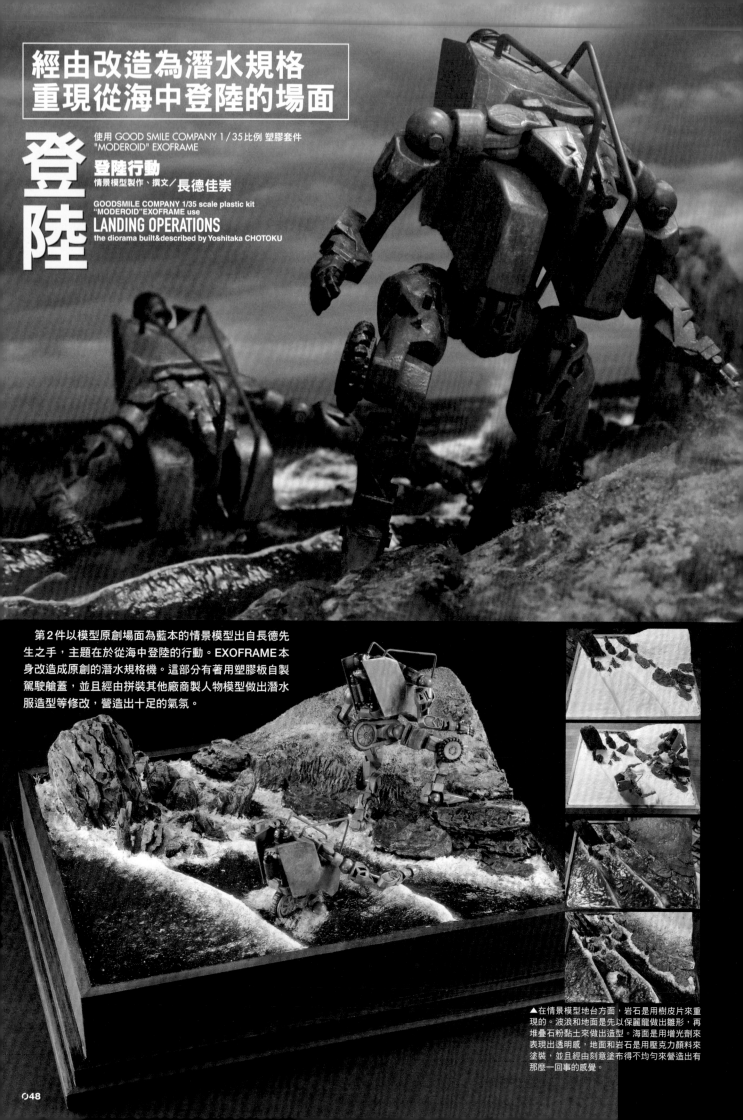

# 登陸
経由改造為潛水規格
重現從海中登陸的場面

使用 GOOD SMILE COMPANY 1/35比例 塑膠套件
"MODEROID" EXOFRAME

**登陸行動**
情景模型製作、撰文／長德佳崇

GOODSMILE COMPANY 1/35 scale plastic kit
"MODEROID"EXOFRAME use
## LANDING OPERATIONS
the diorama built&described by Yoshitaka CHOTOKU

第2件以模型原創場面為藍本的情景模型出自長德先
生之手，主題在於從海中登陸的行動。EXOFRAME本
身改造成原創的潛水規格機。這部分有著用塑膠板自製
駕駛艙蓋，並且經由拼裝其他廠商製人物模型做出潛水
服造型等修改，營造出十足的氣氛。

▲在情景模型地台方面，岩石是用樹皮片來重
現的。波浪和地面是先以保麗龍做出雛形，再
堆疊石粉黏土來做出造型。海面是用增光劑來
表現出透明感，地面和岩石是用壓克力顏料來
塗裝，並且經由刻意塗布得不均勻來營造出有
那麼一回事的感覺。

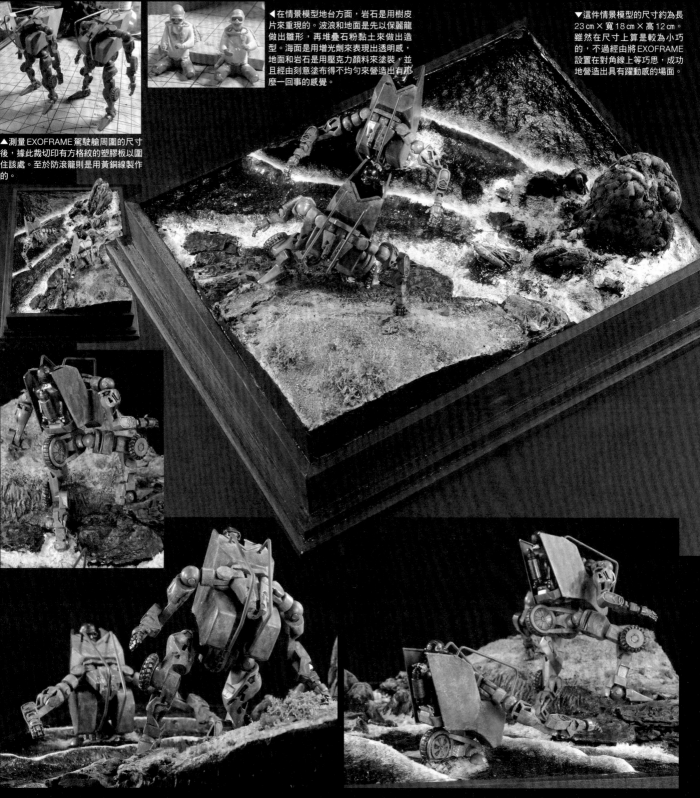

◀在情景模型地台方面，岩石是用樹皮片來重現的。波浪和地面是先以保麗龍做出雛形，再堆疊石粉黏土來做出造型。海面是用增光劑來表現出透明感，並且經由刻意塗布得不均勻來營造出有那麼一回事的感覺。

▼這件情景模型的尺寸約為長23cm×寬18cm×高12cm。雖然在尺寸上算是較為小巧的，不過由將EXOFRAME設置在對角線上等巧思，成功地營造出具有躍動感的場面。

▲測量EXOFRAME駕駛艙周圍的尺寸後，據此裁切印有方格紋的塑膠板以圍住該處。至於防滾籠則是用黃銅線製作的。

這次是以潛水用EXOFRAME為藍本，並且經由稍加自行詮釋的方式來製作，然後用來做出從海中進攻場面的情景模型。

■改造為潛水用EXOFRAME

套件本身幾乎都是骨架，於是便從改造為潛水用機著手。雖然這種機型在設定中有著完整的座艙可供搭乘在內部，不過就像SEALs的運輸潛水艇一樣，這其實只是供潛水裝備士兵用來從海中潛入的手段，因此決定做成背面是開放狀的模樣。就作業方面來說，先測量駕駛座席處的骨架尺寸，再據此裁切印有方格紋的塑膠板，以便組成箱形圍住該處。黏合完成後，將稜邊打磨成圓角，使造型能更貼近設定中的形狀。這次並未去修改基本骨架的形狀，得以在

單獨取下座席骨架的狀態下進行作業，製作起來也就格外地輕鬆流暢呢。

■士兵

雖然附屬的人物模型為女性版本，不過非得製作成潛水裝備士兵不可，因此便將頭部換取自威龍製人物模型的零件，並且經由堆疊補土將身體做成像是穿著潛水服的造型。等造型定案後再黏合裝備類的零件，同時確認密合度等形狀方面的問題。

塗裝時選用黑色底漆補土作為底色，然後用輪胎黑之類顏色來塗裝潛水服的部分。

■情景模型地台

考量到這次會動用2架，地台尺寸也就規劃成20cm×15cm了。構圖是其中一架已登陸，另

一架僅從海中露出上半身，光是這樣就營造出十足的潛入感呢。地點是設想在人煙較少的岩岸區域，岩塊是用樹皮片來呈現。波浪和地面是以保麗龍為基礎，再堆疊石粉黏土來做出造型。海面是用增光劑來表現出透明感，地面和岩石是用壓克力顏料來塗裝，並且經由刻意塗布得不均勻來營造出有那麼一回事的感覺。

雖然EXOFRAME是1/35的比例，在設定中也只比人類大一些，不過做成情景模型之後，竟也營造出十足的臨場感，可說是相當有意思呢！只要以EXOFRAME的骨架為基礎，即可做出各式各樣的機型，而且花的工夫絕對不會白費，不妨據此做出各式各樣的情景模型吧！

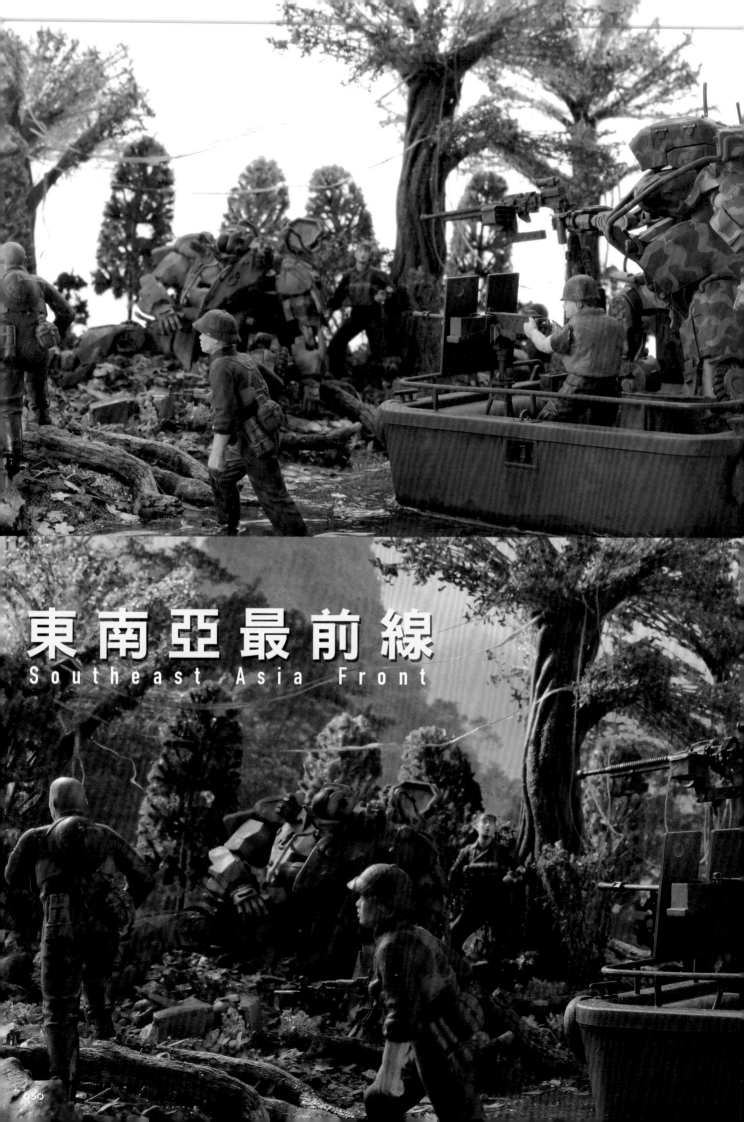

# 東南亞最前線
## Southeast Asia Front

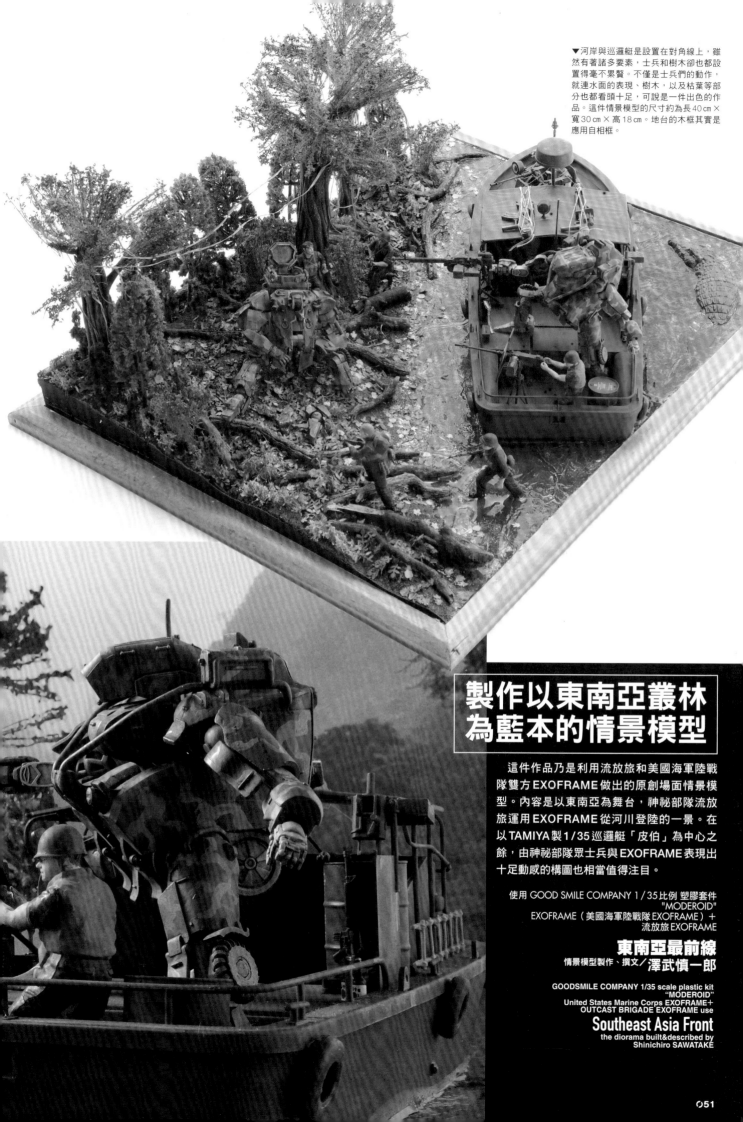

▼河岸與巡邏艇是設置在對角線上，雖然有著諸多要素，士兵和樹木卻也都設置得毫不累贅。不僅是士兵們的動作，就連水面的表現、樹木，以及枯葉等部分也都看頭十足，可說是一件出色的作品。這件情景模型的尺寸約為長40cm×寬30cm×高18cm。地台的木框其實是應用自相框。

## 製作以東南亞叢林為藍本的情景模型

這件作品乃是利用流放旅和美國海軍陸戰隊雙方EXOFRAME做出的原創場面情景模型。內容是以東南亞為舞台，神祕部隊流放旅運用EXOFRAME從河川登陸的一景。在以TAMIYA製1/35巡邏艇「皮伯」為中心之餘，由神祕部隊眾士兵與EXOFRAME表現出十足動感的構圖也相當值得注目。

使用 GOOD SMILE COMPANY 1/35比例 塑膠套件
"MODEROID"
EXOFRAME（美國海軍陸戰隊EXOFRAME）＋
流放旅 EXOFRAME

### 東南亞最前線
情景模型製作、撰文／澤武慎一郎

GOODSMILE COMPANY 1/35 scale plastic kit
"MODEROID"
United States Marine Corps EXOFRAME＋
OUTCAST BRIGADE EXOFRAME use
## Southeast Asia Front
the diorama built&described by
Shinichiro SAWATAKE

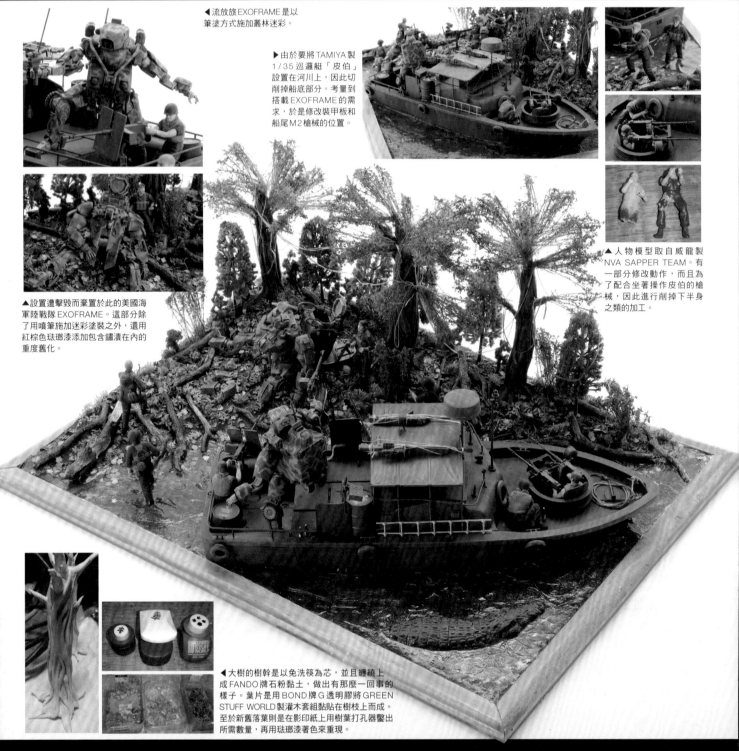

◀流放旅EXOFRAME是以筆塗方式施加叢林迷彩。

▶由於要將TAMIYA製1/35巡邏艇「皮伯」設置在河川上,因此切削掉船底部分。考量到搭載EXOFRAME的需求,於是修改裝甲板和船尾M2槍械的位置。

▲人物模型取自威龍製NVA SAPPER TEAM。有一部分修改動作,而且為了配合坐著操作皮伯的槍械,因此進行削掉下半身之類的加工。

▲設置遭擊毀而棄置於此的美國海軍陸戰隊EXOFRAME。這部分除了用噴筆施加迷彩塗裝之外,還用紅棕色琺瑯漆添加包含鏽漬在內的重度舊化。

◀大樹的樹幹是以免洗筷為芯,並且纏繞上成FANDO牌石粉黏土,做出有那麼一回事的樣子。葉片是用BOND牌G透明膠將GREEN STUFF WORLD製灌木套組黏貼在樹枝上而成。至於新舊落葉則是在影印紙上用樹葉打孔器鑿出所需數量,再用琺瑯漆著色來重現。

本次情景模型是以流放旅EXOFRAME為中心,搭配1架海軍陸戰隊規格EXOFRAME和TAMIYA製巡邏艇「皮伯」。

各EXOFRAME均未施加改造,骨架部位是用大麥灰BS4800/18B21來塗裝。在外裝零件方面,流放旅的是先用噴筆塗裝灰綠色後,再筆塗棕色FS30219。海軍陸戰隊的則是先用暗黃色施加基本塗裝,然後用噴筆塗裝暗綠色。

皮伯這部分是先削掉船底,以便設置在地台上。考量到搭載EXOFRAME的需求修改裝甲板和船尾M2槍械的位置。船頂綁著備用的槍械,表現出可因應情況使用。塗裝則是普通地用軍綠色上色,再搭配琺瑯漆的紅棕色、皮革色添加重度汙漬,表現久經使用的感覺。

地台方面,木框取自百圓商店買到的相框。地面是先黏貼裁切的瓦楞紙板做出雛形,再為邊緣黏貼塑膠板,接著為表面灌注性質較硬的

未乾燥狀態石膏,然後趁著硬化前用抹刀等工具修整地形。至於水面則是利用噴膠來黏貼已事先弄皺的鋁箔紙來呈現。

大樹是自製的。這部分是先將免洗筷折斷成適當的程度,再經由堆疊石粉黏土來塑造出樹幹的造型。為了表現出如同榕樹般枝幹交纏的模樣,於是將桿成細條狀的石粉黏土纏繞在樹幹上,等到用琺瑯漆上色完成後,再設置到地台上。地面與樹木之間的空隙亦要用石粉黏土填滿。地面也撒上MORIN製造景沙,並且將稀釋成2倍的樹脂白膠(加入數滴中性洗潔劑)透過滴管用滲染方式黏合固定。大樹的葉片取自GREEN STUFF WORLD(以下簡稱為GSW)製灌木套組,這部分用BOND牌G透明膠黏貼在樹枝上。此外,還加上數種N比例用的樹木、枯樹,以及撒上GSW製樹葉套組。更拿WAVE和GSW製樹葉打孔器在影印紙上鑿出大量的新

舊落葉,等到用琺瑯漆著色完成後再撒到地面上,最後用稀釋過的樹脂白膠來黏合固定。

由於作為巡邏艇乘組員的北越士兵(威龍製)隸屬於神祕部隊,因此制服的顏色統一塗裝成德國灰。其中交雜著歐美和亞洲臉孔,這樣看起來很不錯呢。

地台上還進一步加工設置在百圓商店買到的鱷魚模型。鋁箔紙大致上是塗成越靠近岸邊,顏色就越深的模樣,接著經由塗布加入綠色系琺瑯漆的KATO製寫實造水膏來表現河面。最後是為了呈現攀附在樹木上的爬藤類,於是把手邊撿到的植物纖維和木棉絲著色之後添加上去。想要為樹木之類地方添加上苔蘚時,綠色的造景粉會相當方便好用。這部分只要先塗布經過稀釋的樹脂白膠,再撒上綠色系造景粉即可。雖然叢林製作起來很費事,但完成後確實看頭十足,確實有著花心思製作的價值呢。

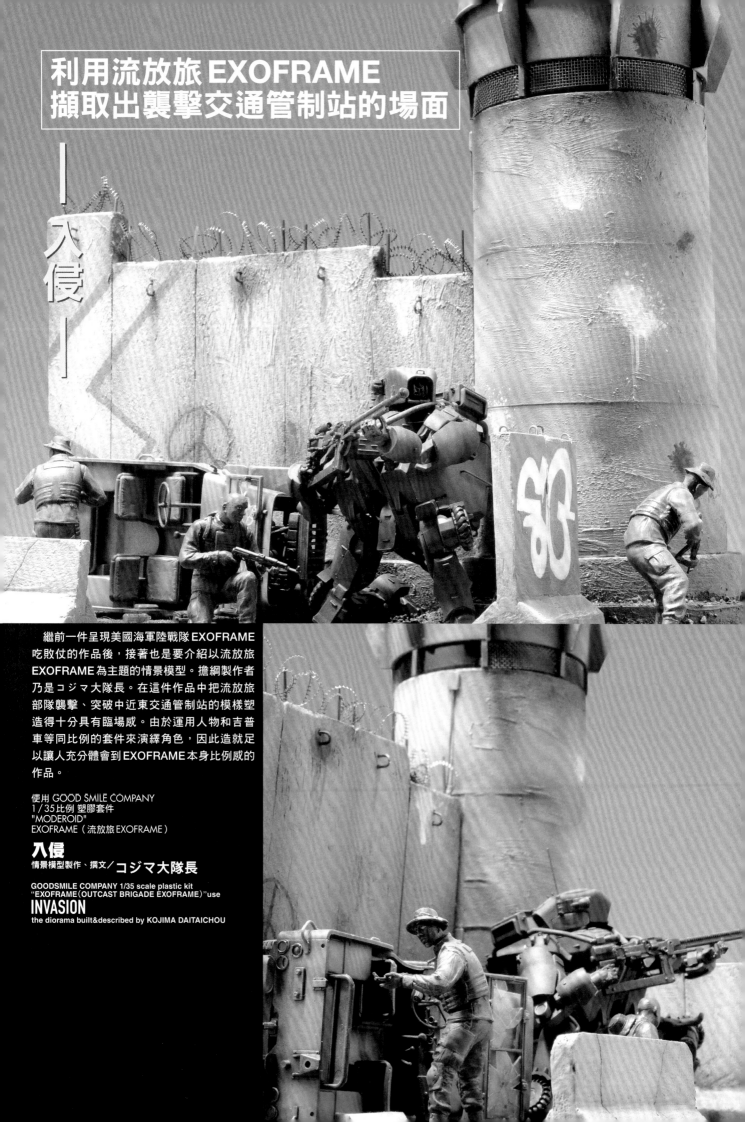

# 利用流放旅 EXOFRAME
## 擷取出襲擊交通管制站的場面

入侵

繼前一件呈現美國海軍陸戰隊 EXOFRAME 吃敗仗的作品後，接著也是要介紹以流放旅 EXOFRAME 為主題的情景模型。擔綱製作者乃是コジマ大隊長。在這件作品中把流放旅部隊襲擊、突破中近東交通管制站的模樣塑造得十分具有臨場感。由於運用人物和吉普車等同比例的套件來演繹角色，因此造就足以讓人充分體會到 EXOFRAME 本身比例感的作品。

便用 GOOD SMILE COMPANY
1 / 35 比例 塑膠套件
"MODEROID"
EXOFRAME（流放旅 EXOFRAME）

**入侵**
情景模型製作、撰文／コジマ大隊長

GOODSMILE COMPANY 1/35 scale plastic kit
"EXOFRAME（OUTCAST BRIGADE EXOFRAME）"use
# INVASION
the diorama built&described by KOJIMA DAITAICHOU

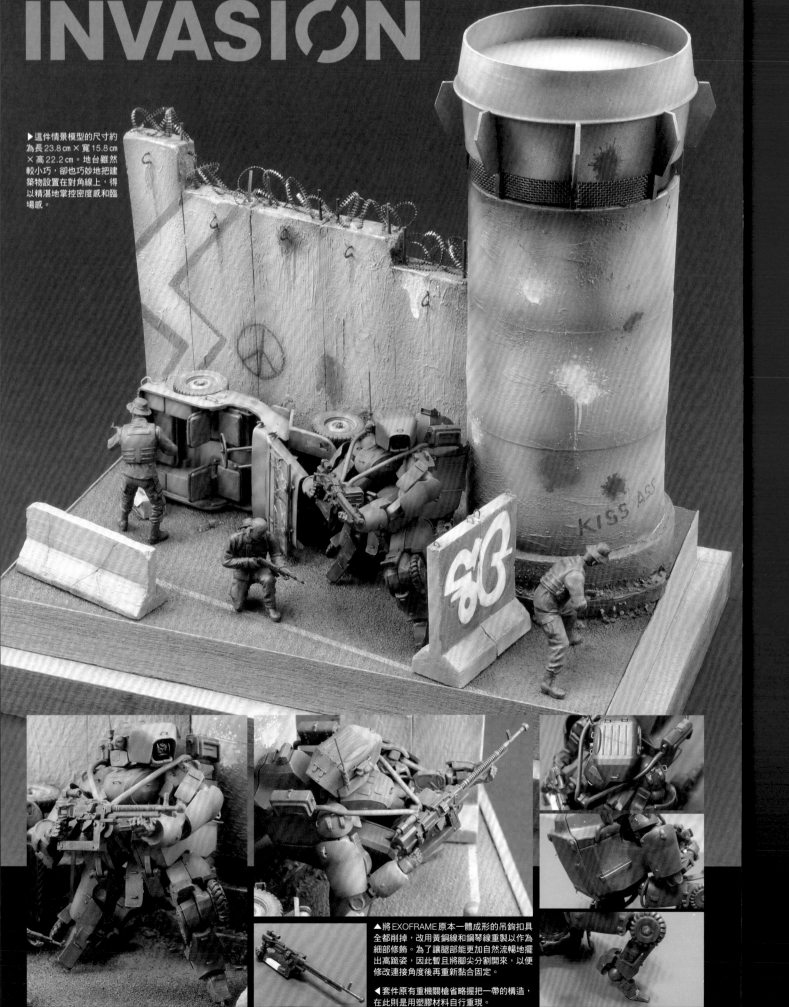

# INVASION

▶ 這件情景模型的尺寸約為長23.8cm×寬15.8cm×高22.2cm。地台雖然較小巧，卻也巧妙地把建築物設置在對角線上，得以精湛地掌控密度感和臨場感。

▲ 將EXOFRAME原本一體成形的吊鉤扣具全都削掉，改用黃銅線和鋼琴線重製以作為細部修飾。為了讓腿部能更加自然流暢地擺出高跪姿，因此暫且將腳尖分割開來，以便修改連接角度後再重新黏合固定。

◀ 套件原有重機關槍省略把一帶的構造，在此則是用塑膠材料自行重現。

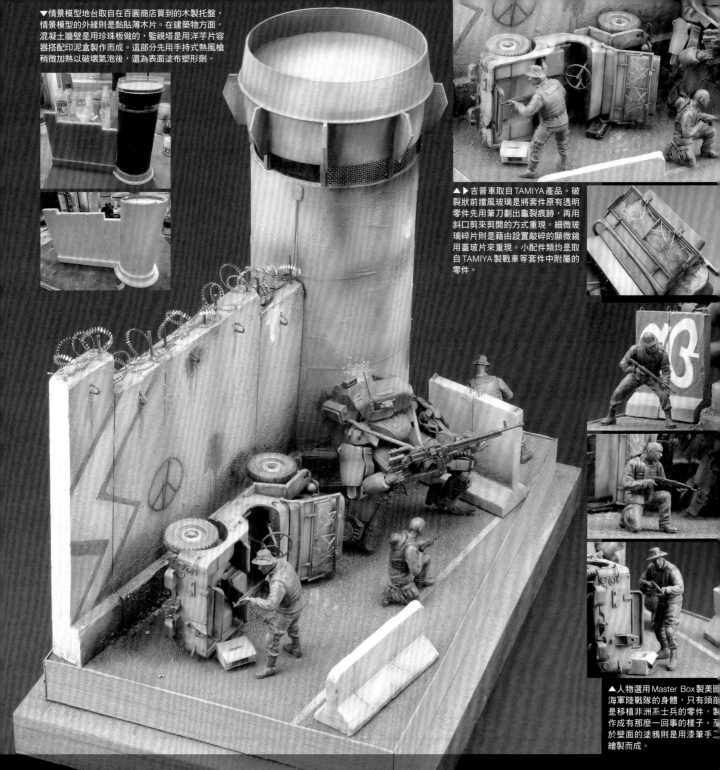

▼情景模型地台取自在百圓商店買到的木製托盤，情景模型的外緣則是黏貼薄木片。在建築物方面，混凝土牆壁是用珍珠板做的，監視塔是用洋芋片容器搭配印泥盒製作而成。這部分先用手持式熱風槍稍微加熱以破壞氣泡後，還在表面塗布塑形劑。

▲▶吉普車取自TAMIYA產品。破裂狀前擋風玻璃是將套件原有透明零件先用筆刀劃出龜裂痕跡，再用斜口剪剪開的方式重現。細微玻璃碎片則是藉由設置敲碎的顯微鏡用蓋玻片來重現。小配件類均是取自TAMIYA製戰車等套件中附屬的零件。

▲人物選用Master Box製美國海軍陸戰隊的身體，只有頭部是移植非洲系士兵的零件，製作成有那麼一回事的樣子。至於壁面的塗鴉則是用漆筆手工繪製而成。

　　這次是以流放旅EXOFRAME為中心，重現中近東常見的交通管制站遭襲擊場面，將游擊隊勢力拓展期的模樣用情景模型形式表現出來。

　　話說套件本身附有迫擊砲和狙擊步槍等裝備，在架構上具有相當高的娛樂性。製作時從中選用重機關槍。這挺武器是以在俄羅斯戰車上為人所熟知的DShK為藍本，經由追加EXOFRAME用握把設計而成。範例中則是把套件原本省略的握把一帶構造重現了。

　　將主體原本設有的吊鉤扣具類細部結構全都削掉，改用黃銅線和鋼琴線重製以增添視覺資訊量和說服力，這類細膩的作業值得推薦比照辦理。

　　在塗裝方面是詮釋成以軍綠色為基調，並且用消光十色來呈現反影偽裝（應形成陰影部位反而比較亮）的迷彩。

　　由於將舞台設定在位於中近東的紛爭地帶，因此登場車輛也選用屬於舊式車款的TAMIYA製1/35吉普車。這部分最為講究之處，正在於前擋風玻璃破裂的模樣，這是將套件原有透明零件先用筆刀劃出龜裂痕跡，再用斜口剪適度地剪破而成。至於細微玻璃碎片則是藉由設置敲碎的顯微鏡用蓋玻片來重現。

　　人物選用Master Box製美國海軍陸戰隊的身體，只有頭部是移植非洲系士兵的零件。武器類也選用頗為適合流放旅的AK-47。

　　地台是由用珍珠板做出的混凝土牆壁和路障，以及用洋芋片容器搭配印泥盒製作的監視塔所構成。為了化解原有的素材感，於是用手持式熱風槍稍微加熱珍珠板以破壞氣泡，然後

　　在表面塗布塑形劑，至於洋芋片容器則是先用圖畫紙起來，接著再施加相同的處理。

　　壁面上的塗鴉是用漆筆手工繪製方式呈現，漆彈的彈痕是先將壓克力水性漆調整到適當濃稠度，接著用漆筆來沾取，然後靠著噴筆的風壓吹到壁面上，表現出漆彈啪嚓一聲地砸破在壁面上的感覺。壁面頂部有刺鐵絲網是先以刻意保留交點的方式裁切網狀材料，再刻意經由纏熱加工成捲起來的模樣，然後才黏合固定。雖然柏油路面採用已經算是老生常談的做法，不過這部分是以120號的砂紙來呈現，而且還刻意添加從吉普車漏出的油漬、從寶特瓶裡流出的水，讓光澤能有所變化。

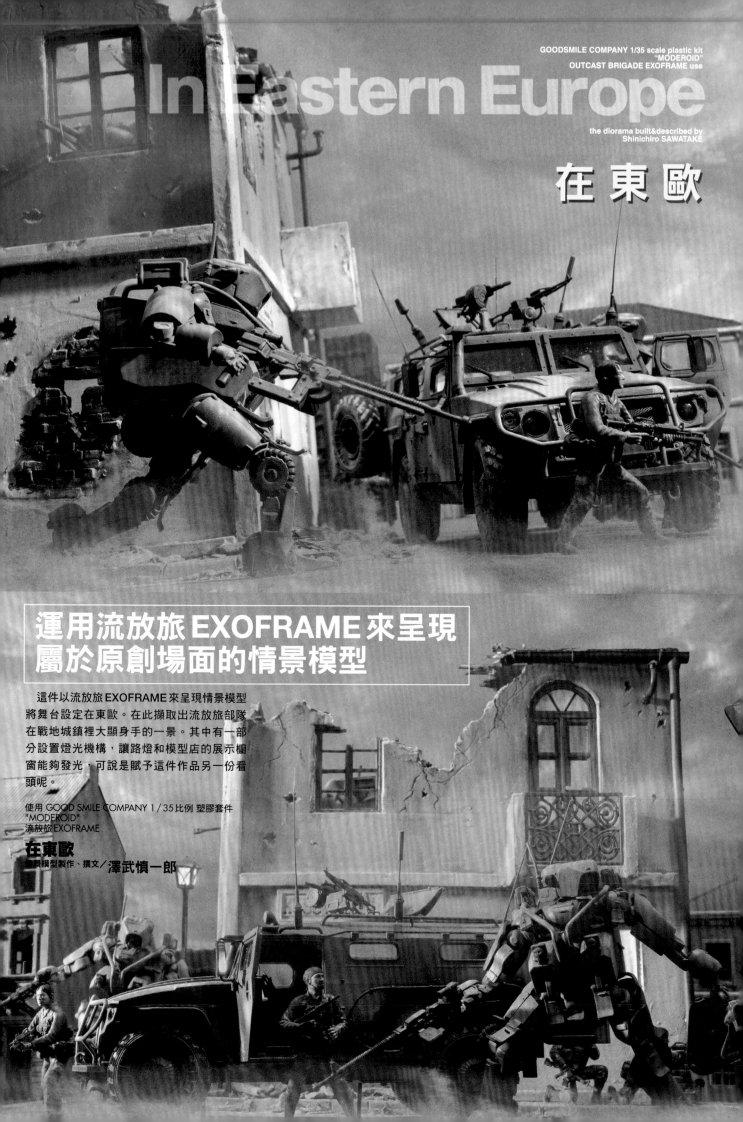

# In Eastern Europe

GOODSMILE COMPANY 1/35 scale plastic kit
"MODEROID"
OUTCAST BRIGADE EXOFRAME use

the diorama built&described by
Shinichiro SAWATAKE

## 在東歐

## 運用流放旅 EXOFRAME 來呈現屬於原創場面的情景模型

這件以流放旅 EXOFRAME 來呈現情景模型將舞台設定在東歐。在此擷取出流放旅部隊在戰地城鎮裡大顯身手的一景。其中有一部分設置燈光機構，讓路燈和模型店的展示櫥窗能夠發光，可說是賦予這件作品另一份看頭呢。

使用 GOOD SMILE COMPANY 1/35比例 塑膠套件
"MODEROID"
流放旅 EXOFRAME

**在東歐**
情景模型製作、撰文／澤武慎一郎

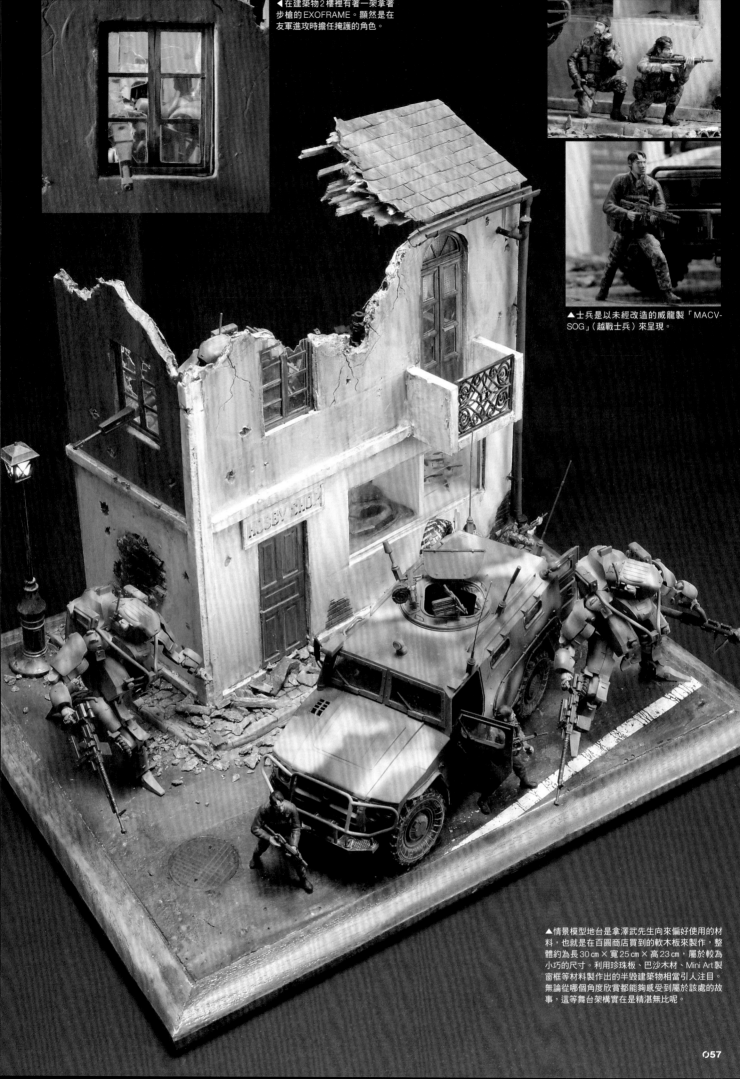

▲士兵是以未經改造的威龍製「MACV-SOG」（越戰士兵）來呈現。

▲在建築物2樓裡有著一架拿著步槍的EXOFRAME。顯然是在友軍進攻時擔任掩護的角色。

▲情景模型地台是拿澤武先生向來偏好使用的材料，也就是在百圓商店買到的軟木板來製作，整體約為長30cm×寬25cm×高23cm，屬於較為小巧的尺寸。利用珍珠板、巴沙木材、Mini Art製窗框等材料製作出的半毀建築物相當引人注目。無論從哪個角度欣賞都能夠感受到屬於該處的故事，這等舞台架構實在是精湛無比呢。

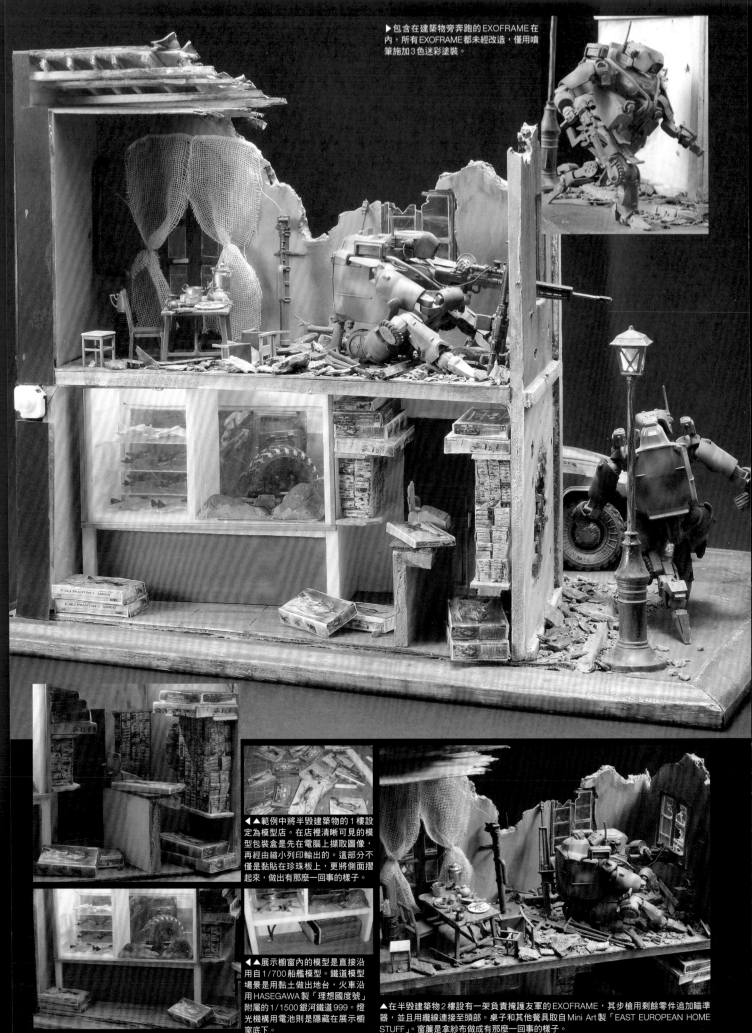

▶包含在建築物旁奔跑的EXOFRAME在內，所有EXOFRAME都未經改造，僅用噴筆施加3色迷彩塗裝。

▲在半毀建築物2樓設有一架負責掩護友軍的瞄準器，並且用纜線連接至頭部。

▲▲範例中將半毀建築物的1樓設定為模型店。在店裡清晰可見的模型包裝盒是先在電腦上擷取圖像，再經由縮小列印輸出的。這部分不僅是黏貼在珍珠板上，更將側面摺起來，做出有那麼一回事的樣子。

▲▲展示櫥窗內的模型是直接沿用自1/700船艦模型。鐵道模型場景是用黏土做出地台，火車沿用HASEGAWA製「理想國度號」附屬的1/1500銀河鐵道999。燈光機構用電池則是隱藏在展示櫥窗底下。

▲在半毀建築物2樓設有一架負責掩護友軍的EXOFRAME，其步槍用剩餘零件追加瞄準器，並且用纜線連接至頭部。桌子和其他餐具取自Mini Art製「EAST EUROPEAN HOME STUFF」。窗簾是拿紗布做成有那麼一回事的樣子。

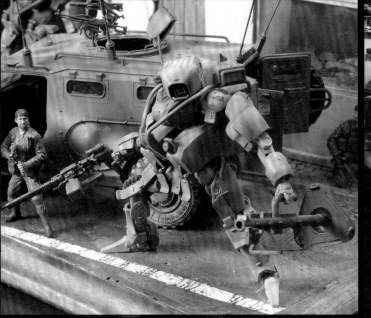

▲當先鋒的EXOFRAME在左手處持拿著迫擊砲。

▲陽台是用珍珠板做出基礎，再搭配Mini Art製「ACCESSORIES FOR BUILDINGS」的鐵柵欄和窗框來呈現。

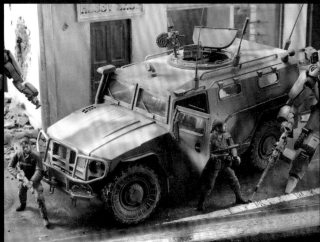

▲車輛選用MENG MODEL製俄羅斯戰鬥車輛「TIGER」。這部分也配合EXOFRAME施加3色迷彩塗裝。

▼路燈取自Mini Art製「ACCESSORIES FOR BUILDINGS」。這部分修改成內含燈光機構，可以點亮的形式。

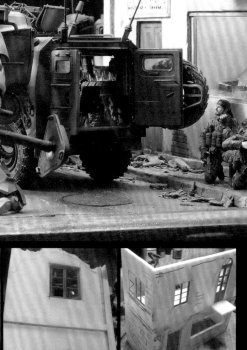

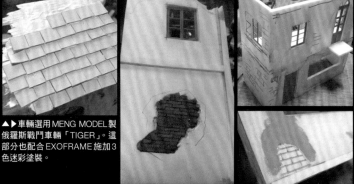

▲▶車輛選用MENG MODEL製俄羅斯戰鬥車輛「TIGER」。這部分也配合EXOFRAME加3色迷彩塗裝。

　　這次要製作位於東歐某處的街角光景。話說編輯部提供3盒流放旅EXOFRAME給我，製作時也就想辦法全部用上。另外還搭配MENG MODEL製「TIGER」（定位相當於俄羅斯悍馬車）。

　　TIGER和EXOFRAME都以寒帶用機具為藍本，用俄羅斯綠2為基礎，搭配336大麻色、40號德國灰來施加迷彩塗裝。EXOFRAME的基本色選用123號，其餘迷彩用色都和TIGER相同。為了不給人久經使用的感覺，因此僅以輪胎一帶為中心用琺瑯漆的灰色系、沙色系施加舊化而已。只有狙擊手那架EXOFRAME在步槍上追加瞄準器，更將該處用纜線與與頭部的攝影機相連接。

　　地台找不到尺寸剛剛好的材料，於是便拿在百圓商店買的軟木板（大）來裁切，縮減成合

適的尺寸。人行道是貼上TAMIYA製石磚路貼片來呈現，柏油路是經由灌注石膏做出的。人行道選用石粉黏土做出路緣。路面上還裝用塑膠板製作的人孔蓋。建築物幾乎整個都是由珍珠板構成的。這部分是先用尺規量好尺寸並裁切出零件，再用瞬間膠來黏合。和窗框都選用Mini Art製套件來重現，亦配合這些零件在珍珠板上裁切出裝設用的缺口。遭破壞處是先用美工刀大致削掉，再用老虎鉗撕毀缺口邊緣，然後塗布稀釋補土，營造出宛如岩石般的質感。建築物整體也都塗布稀釋補土。被打破洞的側牆是先堆疊石膏製磚塊，再敲出破洞，地面上也散布一些碎掉的磚塊。1樓和2樓的地板都是經由鋪上巴沙木來呈現，屋頂結構材料亦是用巴沙木做出的。屋瓦則是先黏貼厚紙板，再予以塗裝重現的。

　　建築物的1樓製作成模型店，鐵道模型是複製理想國度號附屬的迷你999號，再設置於用黏土做出的場景裡。飛機模型沿用自1/700船艦模型附屬的零件。店裡還放置許多用電腦列印輸出圖片，再黏貼於珍珠板上做出的模型包裝盒。這次人物模型幾乎都是按照指定配色來塗裝重現。該套件內含歐美人和亞洲人各2名，這種來歷不明的詭異氣氛很適合此世界觀呢。為2樓與路面撒上許多被炸飛的牆壁瓦礫和屋頂碎片後，再用樹脂白膠來黏合固定。等到乾燥後，為了不讓顏色顯得太突兀，因此用琺瑯漆來營造出融為一體的感覺。最後是適當地調整光澤度表現，這麼一來就大功告成了。

　　後來才想到，應該為路燈和1樓增設照明用的燈光機構。這方面基於營造鄉下城鎮風格的考量，選用燈泡色的LED。

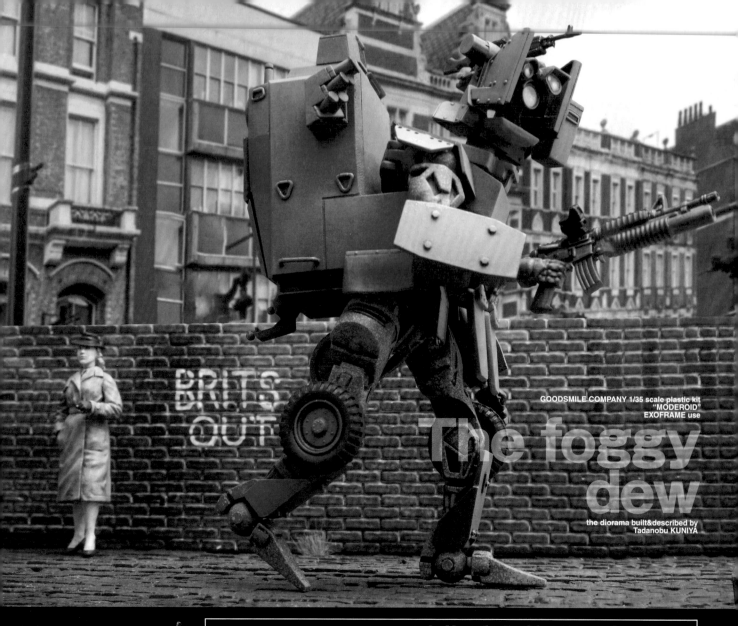

GOODSMILE COMPANY 1/35 scale plastic kit
"MODEROID"
EXOFRAME use

The foggy
dew

the diorama built&described by
Tadanobu KUNIYA

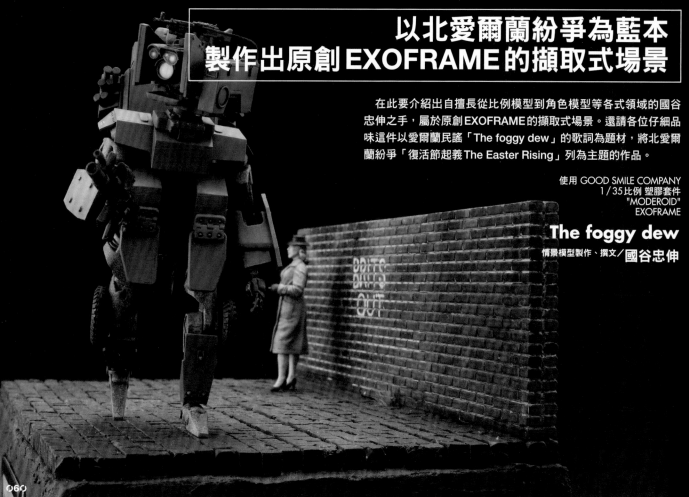

## 以北愛爾蘭紛爭為藍本
## 製作出原創EXOFRAME的擷取式場景

在此要介紹出自擅長從比例模型到角色模型等各式領域的國谷忠伸之手，屬於原創EXOFRAME的擷取式場景。還請各位仔細品味這件以愛爾蘭民謠「The foggy dew」的歌詞為題材，將北愛爾蘭紛爭「復活節起義The Easter Rising」列為主題的作品。

使用 GOOD SMILE COMPANY
1/35比例 塑膠套件
"MODEROID"
EXOFRAME

**The foggy dew**

情景模型製作、撰文／國谷忠伸

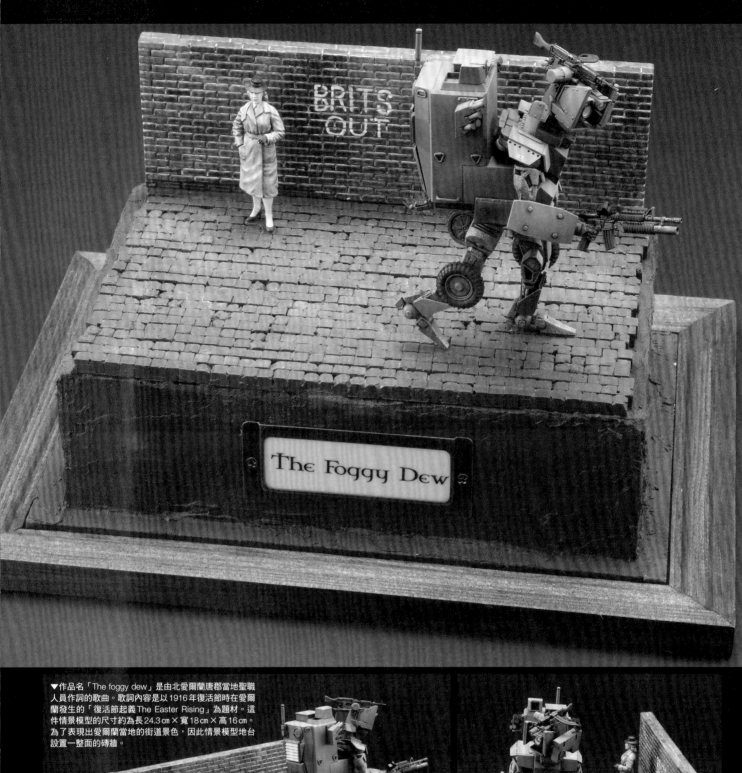

▼作品名「The foggy dew」是由北愛爾蘭唐郡當地聖職
人員作詞的歌曲。歌詞內容是以1916年復活節起時在愛爾
蘭發生的「復活節起義 The Easter Rising」為題材。這
件情景模型的尺寸約為長24.3㎝×寬18㎝×高16㎝。
為了表現出愛爾蘭當地的街道景色,因此情景模型地台
設置一整面的磚牆。

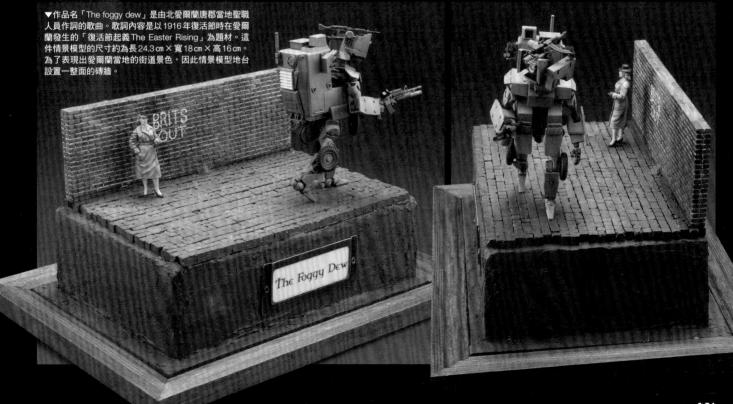

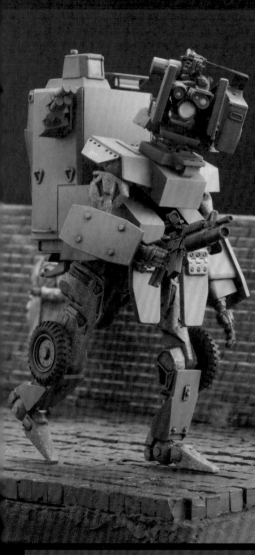

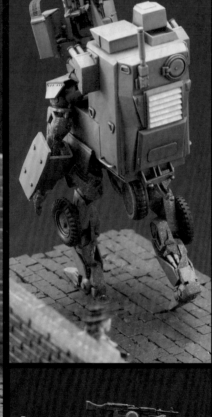

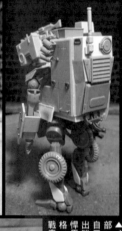

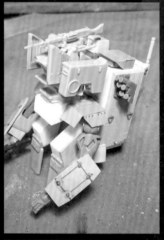

▲▼EXOFRAME（素體）套上原創的外裝零件。胸部、臂部、小腿部位裝甲都是用塑膠板製作的。背面的駕駛艙區是先用塑膠板做出雛形，再黏貼剩餘零件添加修飾。膝蓋處車輪零件取自悍馬車套件，雖然煙幕彈發射器在拍攝時間點是換成二戰德軍規格，不過最後還是決定換成英軍規格，因此全部換成百夫長戰車的零件。

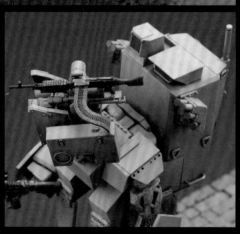

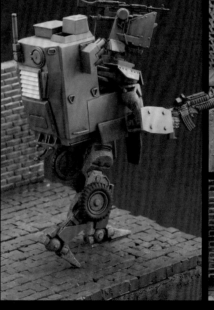

▲這是地台本身的模樣。牆面在拍攝時尚未完全固定。在這之後才用壓克力顏料的黑色來著色，並且用塑形劑將牆面黏合固定。溢出來的塑形劑則是擦拭掉。

◀女性模型取自Mini Art製路面電車乘務員／乘客套組，還讓她的左手上拿著香菸。

「The foggy dew」是愛爾蘭知名歌曲的名子。這首流傳已久的歌曲有著優美旋律，在1916年時加上以復活節起義為題材的歌詞。也就是說，這件擷取式場景是以北愛爾蘭紛爭為藍本。

北愛爾蘭問題向來是我個人有興趣的主題，這次也就選擇這個題材。雖然在《OBSOLETE》裡沒有直接描述到，不過就該作品的世界來說，各地區紛爭顯然會隨著EXOFRAME登場而變得更加激烈，在現實中原本已經平靜下來問題或許會再度爆發，這是我看過作品之後的感想。我原本是打算製作有著許多EXOFRAME和士兵在進行城鎮戰的情景，不過這種直白的描述似乎不夠成熟，因此重新選擇以簡潔有力些的要素來建構這件作品。

就情景來說，這次採用與標準套路相反的構圖，效法戲劇演出的舞台模樣，企圖營造出簡潔有力的震撼感，但似乎也有點做過頭的感覺呢。若是再稍微增加一些模型所需的看頭會比較好吧。情景還是難製作啊。

EXOFRAME拿沿用零件和塑膠板自製外裝部位。這方面是以英軍雪貂裝甲車、悍馬車、胡狼裝甲車等車載具為參考，據此做出以平面為基調且稍微有點過時的感覺。沿用零件是以HASEGAWA製1/72悍馬車為中心，加上Tamiya製1/48 10式、1/35三號戰車等套件的零件。相當於頭部處也搭載威駿模型製1/35 XM153 CROWS 2車載遙控操縱機槍塔。至於手持步槍則是取自壽屋製六角機牙系列的零件。

外裝部位是以暗綠色施加單色塗裝，側面則是稍微施加屬於多層次色階變化風格的塗裝以賦予變化。素體還在暗灰色的底色上用淺灰色施加潑灑效果，營造出紋理風格的質感。

雖然為肩部加上英國國旗是無庸置疑的，不過在此還是特地採用沒有聖派屈克十字的初代英國國旗。

女性模型取自Mini Art製路面電車乘務員／乘客套組，還讓她的左手上拿著香菸。

磚牆取自TAMIYA製磚塊套組。這部分是參考貝爾法斯特的建築物照片來施加塗裝。可說是主題所在的塗鴉是拿琺瑯漆用漆筆手工描繪而成。石磚路是拿VOLKS製石磚路模組用塑形劑黏貼在保麗龍做的地台上。雖然把地台做成像是磚牆一樣，但似乎還是有所不足呢。

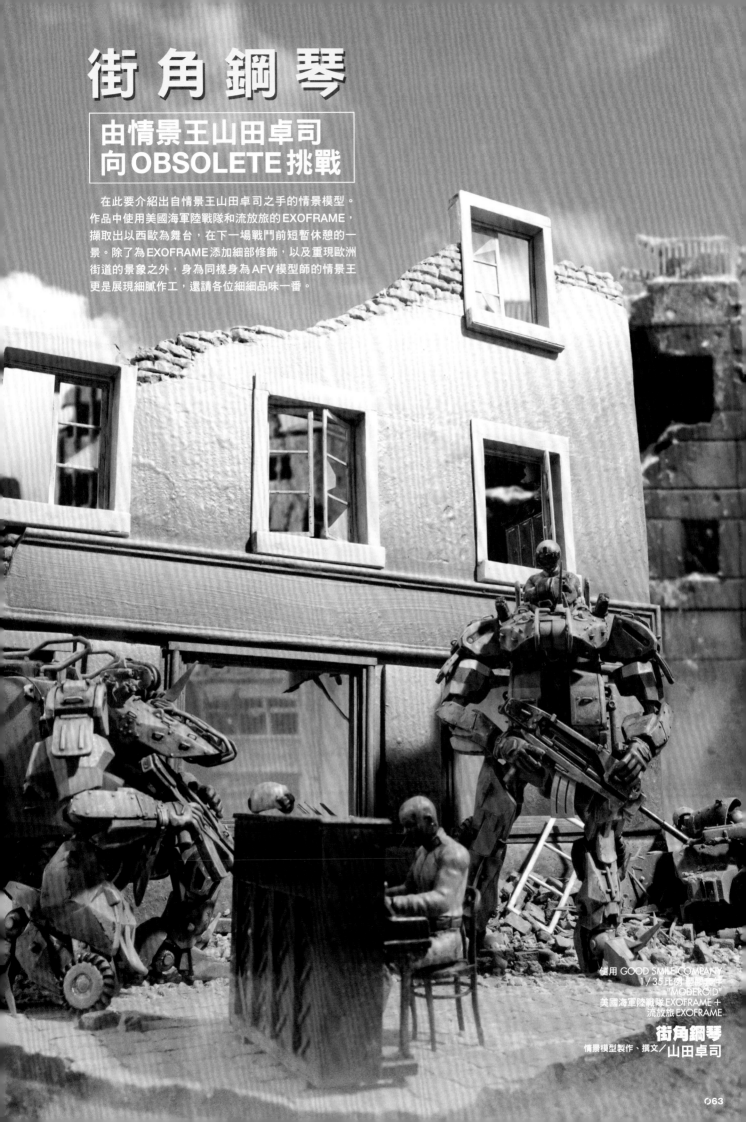

# 街角鋼琴

## 由情景王山田卓司
## 向OBSOLETE挑戰

在此要介紹出自情景王山田卓司之手的情景模型。
作品中使用美國海軍陸戰隊和流放旅的EXOFRAME，
擷取出以西歐為舞台，在下一場戰鬥前短暫休憩的一
景。除了為EXOFRAME添加細部修飾，以及重現歐洲
街道的景象之外，身為同樣身為AFV模型師的情景王
更是展現細膩作工，還請各位細細品味一番。

使用 GOOD SMILE COMPANY
1/35比例 塑膠套件
"MODEROID"
美國海軍陸戰隊EXOFRAME＋
流放旅 EXOFRAME

### 街角鋼琴
情景模型製作、撰文／山田卓司

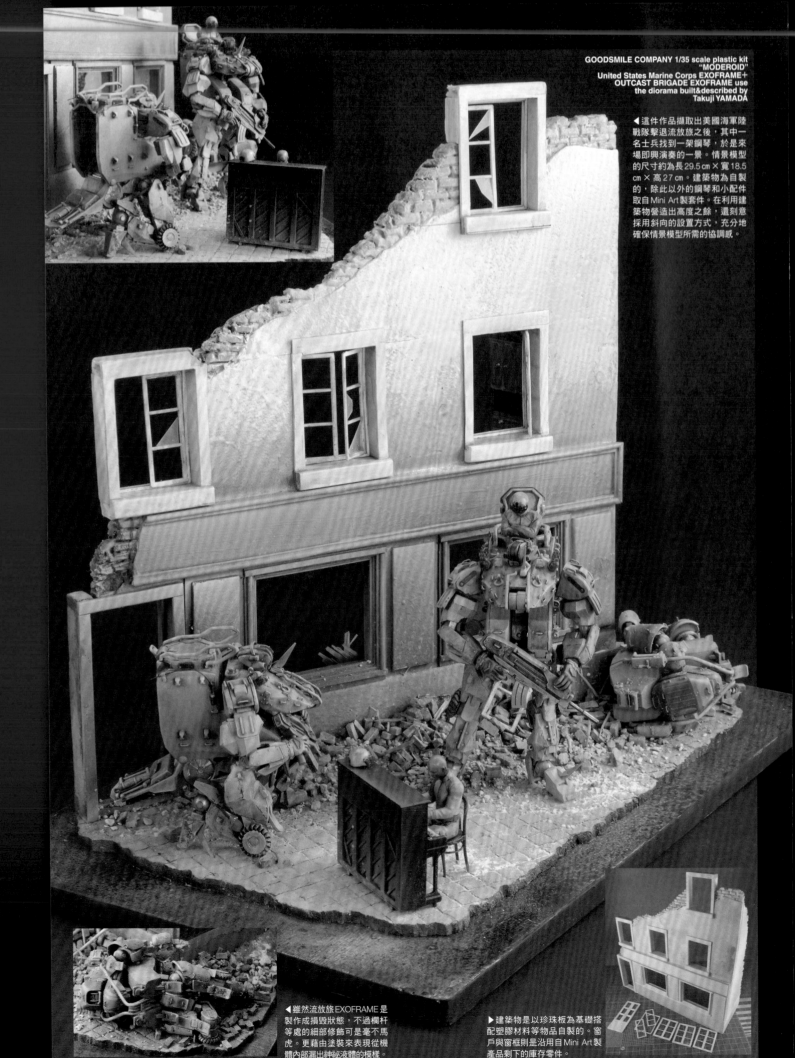

GOODSMILE COMPANY 1/35 scale plastic kit
"MODEROID"
United States Marine Corps EXOFRAME+
OUTCAST BRIGADE EXOFRAME use
the diorama built&described by
Takuji YAMADA

◀這件作品擷取出美國海軍陸
戰隊擊退流放旅之後，其中一
名士兵找到一架鋼琴，於是來
場即興演奏的一景。情景模型
的尺寸約為長29.5 cm×寬18.5
cm×高27 cm。建築物為自製
的，除此以外的鋼琴和小配件
取自Mini Art製套件。在利用建
築物營造出高度之餘，還刻意
採用斜向的設置方式，充分地
確保情景模型所需的協調感。

◀雖然流放旅EXOFRAME是
製作成損毀狀態，不過欄杆
等處的細部修飾可是毫不馬
虎。更藉由塗裝來表現從機
體內部漏出神祕液體的模樣。

▶建築物是以珍珠板為基礎搭
配塑膠材料等物品自製的。窗
戶與窗框則是沿用自Mini Art製
產品剩下的庫存零件。

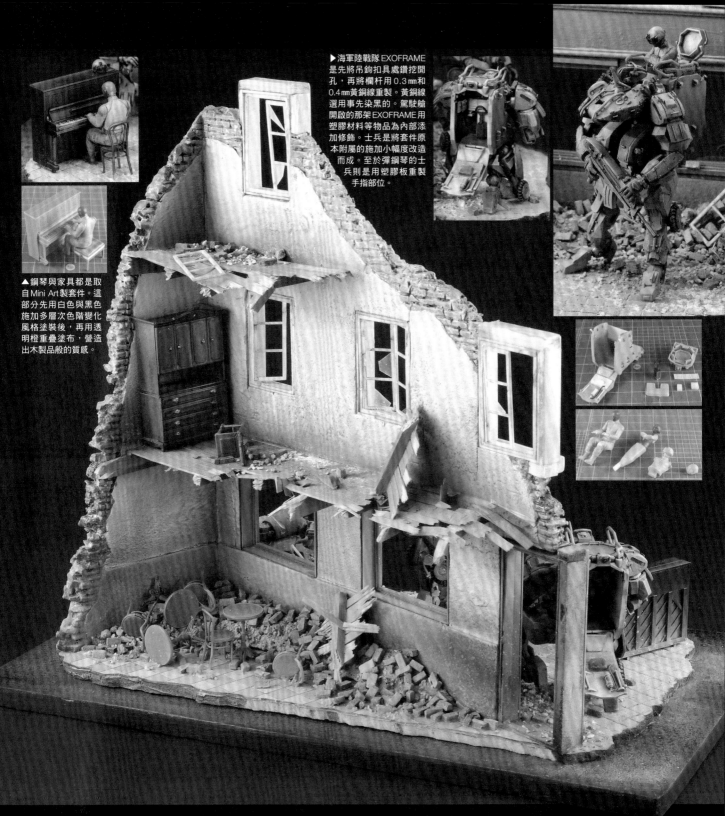

▲鋼琴與家具都是取自Mini Art製套件。這部分先用白色與黑色施加多層次色階變化風格塗裝後,再用透明橙重疊塗布,營造出木製品般的質感。

▶海軍陸戰隊EXOFRAME是先將吊鉤扣具處鑽挖開孔,再將欄杆用0.3mm和0.4mm黃銅線重製。黃銅線選用事先染黑的。駕駛艙開啟的那架EXOFRAME用塑膠材料等物品為內部添加修飾。士兵是將套件原本附屬的施加小幅度改造而成。至於彈鋼琴的士兵則是用塑膠板重製手指部位。

由於先前的作品都是以戰鬥中場面為主流,因此這次我打算換個方向。於是就做出這件「街角鋼琴」。

在構思該挑世界上的哪個地方作為舞台才好時就想到歐洲。於是乾脆以法國或是德國之類的景色為藍本,讓美國海軍陸戰隊EXOFRAME扮演主角,流放旅EXOFRAME則是擔任反派。雖然都已經發售好一陣子了,不過以塑膠射出成形套件來說,這系列的套件確實做得非常出色,令人佩服呢。雖然與設定圖稿相較,確實有些出入,不過姑且設想成「在研發過程中確實會產生這類的差異」,因此也就維持套件原樣來製作了。吊鉤扣具的孔洞是先用鑽頭來鑽挖開孔。為數眾多的欄杆則是改用0.3mm和0.4mm黃銅線重製。考量到黃銅線上的漆膜一旦剝落就會顯得十分醒目,製作時也就姑且先將它們

染黑。細小的鉚釘/螺栓是用直徑0.4mm塑膠棒裁切為薄片狀而成。

受限於開模方面的限制,手掌製作得很像機器人的造型,範例中將這部分削磨得較貼近人類的手。雙肩處煙幕彈發射器是為套件原有零件添加刻線,並且在前端黏貼用打孔器鑿出的塑膠板。根據本範例的自創設定,其中一架海軍陸戰隊EXOFRAME的駕駛員已下機,因此得針對駕駛艙進行加工才行。頂面艙蓋一帶也追加潛望鏡。潛望鏡外側則是使用屬於TAMIYA活動限定品的「現用戰車潛望鏡彩色貼片套組」。

作為背景的建築物原本打算使用市售套件,但實在找不到合適的產品,只好改為自製了。窗戶和窗框取自烏克蘭廠商Mini Art產品裡附屬配件的庫存,建築物本身是用珍珠板自製的。這部分是以設有鋼琴的餐飲店為藍本設計而成。

作為主角(?)的鋼琴、傢俱全都是出自Mini Art製套件。這部分是先用白色與黑色施加多層次色階變化風格塗裝後,再用透明橙重疊塗布,營造出有如木製品般的質感。瓦礫是以MORIN製「混裝瓦礫」為基礎,加上我手邊庫存的情景模型用煉瓦來呈現。

EXOFRAME乘員是由套件本身附屬的改造而成。這部分有著與套件主體不相上下的精良品質,就算與比例模型產品相較也毫不遜色。其中一名是製作成鋼琴演奏者,另一名是製作成從EXOFRAME裡探出身子來的模樣,至於鋼琴演奏者則是呈現併攏膝蓋,以便操作鋼琴底下狹窄踏板的模樣。指頭也經由黏貼塑膠棒重新削磨自製。脫下來的頭盔同樣是拿套件原有零件切削而成。為了讓探出身子的乘員能把雙手交錯抱在胸前,因此用AB補土改造這個部分。

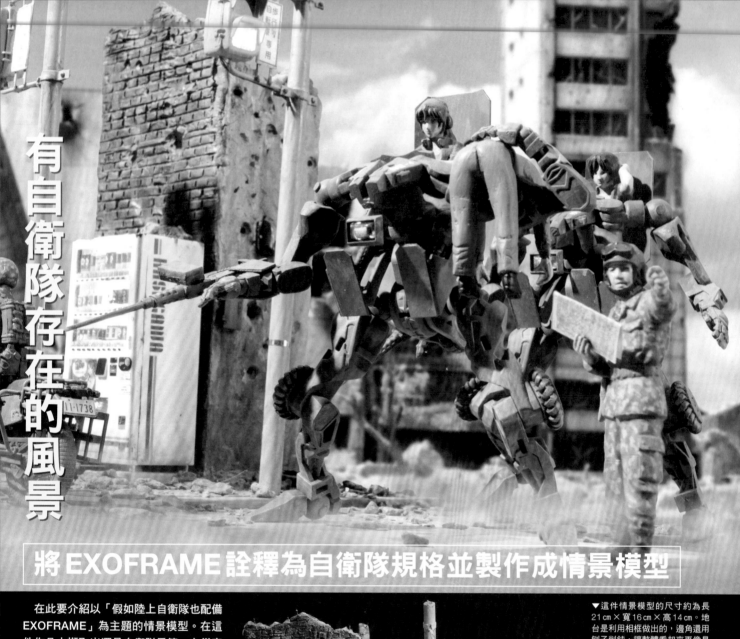

有自衛隊存在的風景

## 將 EXOFRAME 詮釋為自衛隊規格並製作成情景模型

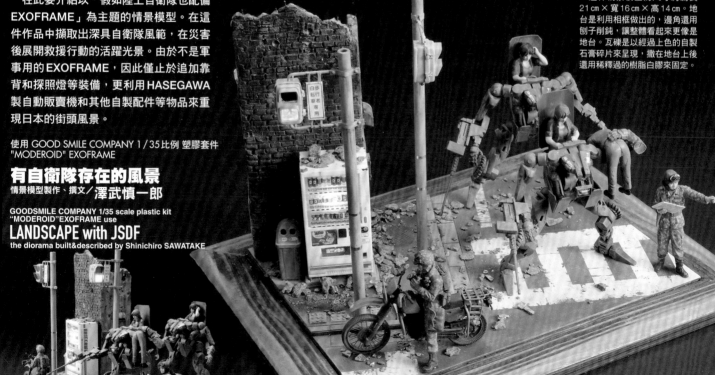

在此要介紹以「假如陸上自衛隊也配備 EXOFRAME」為主題的情景模型。在這件作品中擷取出深具自衛隊風範,在災害後展開救援行動的活躍光景。由於不是軍事用的 EXOFRAME,因此僅止於追加靠背和探照燈等裝備,更利用 HASEGAWA 製自動販賣機和其他自製配件等物品來重現日本的街頭風景。

使用 GOOD SMILE COMPANY 1/35比例 塑膠套件 "MODEROID" EXOFRAME

### 有自衛隊存在的風景
情景模型製作、撰文/澤武慎一郎

GOODSMILE COMPANY 1/35 scale plastic kit
"MODEROID"EXOFRAME use
# LANDSCAPE with JSDF
the diorama built&described by Shinichiro SAWATAKE

▼這件情景模型的尺寸約為長 21 cm×寬 16 cm×高 14 cm。地台是利用相框做出的,邊角還用刨子削鈍,讓整體看起來更像是地台。瓦礫是以經過上色的自製石膏碎片來呈現,撒在地台上後還用稀釋過的樹脂白膠來固定。

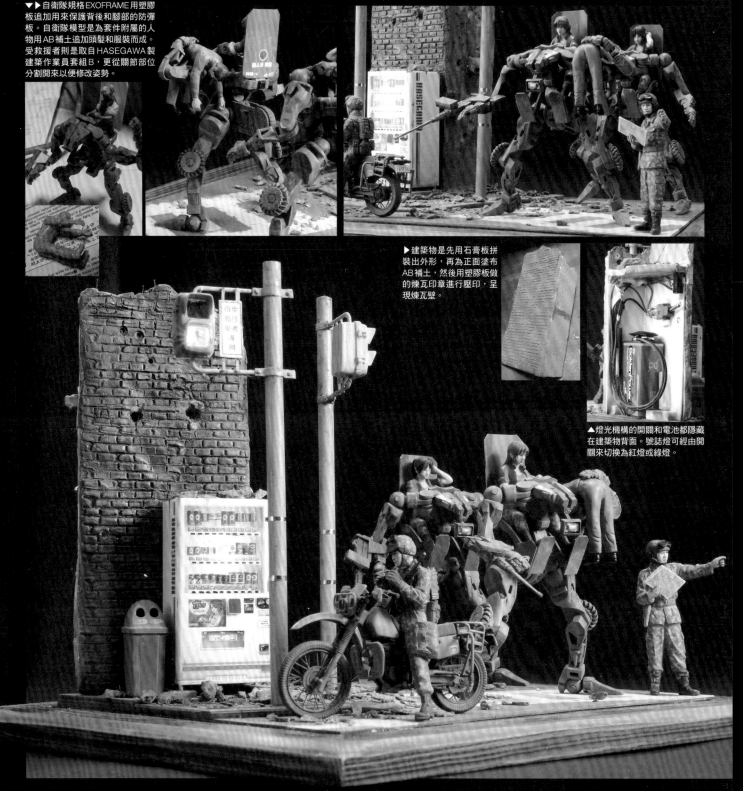

▼▶自衛隊規格EXOFRAME用塑膠板追加用來保護背後和腳部的防彈板。自衛隊模型是為套件附屬的人物用AB補土追加頭髮和服裝而成。受救援者則是取自HASEGAWA製建築作業員套組B，更從關節部位分割開來以便修改姿勢。

▶建築物是先用石膏板拼裝出外形，再為正面塗布AB補土，然後用塑膠板做的煉瓦印章進行壓印，呈現煉瓦壁。

▲燈光機構的開關和電池都隱藏在建築物背面。號誌燈可經由開關來切換為紅燈或綠燈。

　這件攝取式場景是基於「將EXOFRAME改造為自衛隊規格＆假如將這種外星人提供的機體放在日常中會是什麼模樣」的想像製作而成。

　套件本身的架構相當簡潔，可動性卻比想像中來得更好，能充分地擺出各種動作。雖然這次是製作成固定姿勢，不過套件本身就幾乎能夠完整地重現範例中所需的動作。除了扛著受救援者的手臂以外，其餘關節都未經改造。由於套件本身的設計會讓駕駛員暴露在外，因此用塑膠板追加用來保護背後和腳部的最低限度防彈板。另外，武裝方面是從TAMIYA製MM系列美軍小火器套組中沿用M2重機槍。但光是裝設上去其實並無法擊發，於是又分別拿塑膠板和沿用零件增設彈匣、固定用連接器，以及擊發裝置。駕駛員模型不管怎麼看都是外國人，

只好將2名都改造成像是日本人的髮型。夾克也是用AB補土製作出來的。

　機體塗裝採用屬於陸上自衛隊戰車色的雙色迷彩，水貼紙是用ALPS印表機列印輸出的自製品。特戰-4當然是虛構的單位。車牌號碼也是隨興選的。整體都用琺瑯漆添加泥漬，表現經過嚴苛使用的氣氛。另外，還搭配TAMIYA製陸上自衛隊機車偵察套組作為支援部隊，雖然這部分的2名人員維持套件原樣，不過KLX則是經由加熱廢棄框架拉出塑膠絲來重製條條部位。

　地台是拿在百圓商店買到的相框來製作。用刨子將邊角削鈍，再塗上水性清漆；將珍珠板鋪設表面，再黏貼塑膠板作為地面。人行道和建築物的基礎都是堆疊塑膠板來呈現，其中人孔蓋、導盲磚都是自製，再塗裝成大概模樣。

　毀壞的建築物是先用石膏板做出外形，正面再塗布AB補土，然後用塑膠板做的煉瓦印章進行壓印，呈現煉瓦壁。另一面直接讓混凝土壁外露，並設置配電箱和換氣扇。自動販賣機和需要救援者取自HASEGAWA製建築作業員套組B。難得有設置自動販賣機的機會，也就為它裝設燈光機構。這部分裝白色LED，雖然內側塗裝成黑色，但從外面可以看透燈頭模樣，因此在透明零件內側黏貼紙作為掩飾兼調光之用。號誌燈是用塑膠板自製，不僅裝有晶片型LED，還設置可以切換燈光顏色的機構。瓦礫方面，這次也是以著名的自製石膏碎片呈現。將它們撒在地台上，再用稀釋過的樹脂白膠來固定後，一切就大功告成了。上，再用稀釋過的樹脂白膠來固定後，一切就大功告成了。

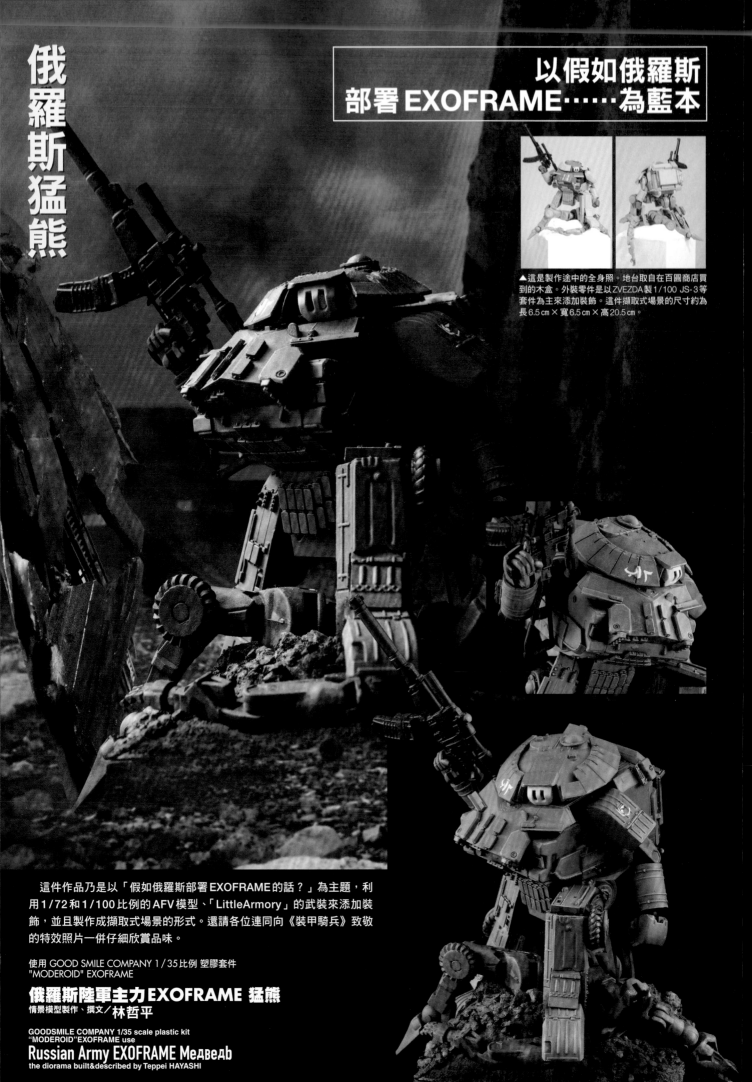

俄羅斯猛熊

以假如俄羅斯
部署 EXOFRAME……為藍本

▲這是製作途中的全身照。地台取自在百圓商店買到的木盒。外裝零件是以ZVEZDA製1/100 JS-3等套件為主來添加裝飾。這件擷取式場景的尺寸約為長6.5cm×寬6.5cm×高20.5cm。

這件作品乃是以「假如俄羅斯部署 EXOFRAME 的話？」為主題，利用1/72和1/100比例的AFV模型、「LittleArmory」的武裝來添加裝飾，並且製作成擷取式場景的形式。還請各位連同向《裝甲騎兵》致敬的特效照片一併仔細欣賞品味。

使用 GOOD SMILE COMPANY 1/35比例 塑膠套件
"MODEROID" EXOFRAME

俄羅斯陸軍主力 EXOFRAME 猛熊
情景模型製作、撰文／林哲平

GOODSMILE COMPANY 1/35 scale plastic kit
"MODEROID" EXOFRAME use
Russian Army EXOFRAME Медведь
the diorama built&described by Teppei HAYASHI

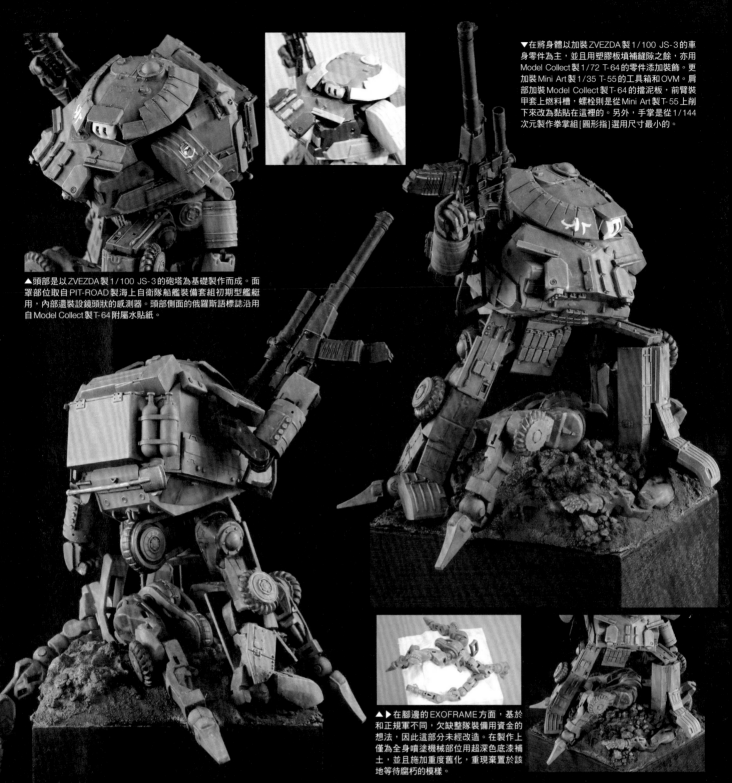

▼在將身體以加裝ZVEZDA製1/100 JS-3的車身零件為主，並且用塑膠板填補縫隙之餘，亦用Model Collect製1/72 T-64的零件添加裝飾。更加裝Mini Art製1/35 T-55的工具箱和OVM。肩部加裝Model Collect製T-64的擋泥板，前臂裝甲套上燃料槽，螺栓則是從Mini Art製T-55上削下來改為黏貼在這裡的。另外，手掌是從1/144次元製作拳掌組[圖形指]選用尺寸最小的。

▲頭部是以ZVEZDA製1/100 JS-3的砲塔為基礎製作而成。面罩部位取自PIT-ROAD製海上自衛隊船艦裝備套組初期型艦艇用，內部還設裝鏡頭狀的感測器。頭部側面的俄羅斯語標誌沿用自Model Collect製T-64附屬水貼紙。

▲▶在腳邊的EXOFRAME方面，基於和正規軍不同，欠缺整隊裝備用資金的想法，因此這部分未經改造。在製作上僅為全身噴塗機械部位用超深色底漆補土，並且施加重度舊化，重現棄置於該地等待腐朽的模樣。

■令和時代的高橋良輔風格機器人？

咻嗡地一聲！用滾輪衝刺馳騁戰場，充滿軍武風格的演出……可說是會令人聯想到《太陽之牙達格拉姆》和《裝甲騎兵》的硬派世界觀，確實是名副其實的正宗高橋良輔監督作品，肯定能讓本書的讀者100%樂在其中呢！

■EXOFRAME該怎麼玩才好？

外星人提供的雷古吉歐……不對，是EXOFRAME在尺寸上比裝甲騎兵這類AT更小一號。《OBSOLETE》將舞台設定在現代的地球，有著從戰爭到農業的各式用途，能夠在自行想像各種用途之餘，亦利用各式各樣的比例模型零件自由地施加改裝，這正是最大的魅力所在。我起初覺得那種像是美國老車的風格實在不怎麼樣，不過在接到「用AFV模型零件改裝得結實壯碩些吧」的製作委託之後，於是設想「假如俄羅斯軍採用EXOFRAME會是什麼樣子？」並據此製作。附帶一提，機型名稱「Медведь」在俄羅斯語中是指「熊」喔。

■改裝EXOFRAME的關鍵在於迷你比例AFV

EXOFRAME的比例為1/35，不過呢，受到實際尺寸小了點的影響，要是直接把1/35 AFV模型的零件拼裝上去會顯得太大，想要純粹沿用會有點困難呢。此時能派上用場的，正是1/72和1/100的迷你比例AFV。將砲塔裝設在頭部上，把車身拼裝到身體上，為腿部加裝側裙甲，結果都搭配得剛剛好呢。但光是這樣改裝，細部結構就全是出自迷你比例AFV，因此又從1/35套件沿用潛望鏡和機槍之類的OVM，在適度地加上去後，竟不可思議地讓整體看起來都像是1/35的呢。

■用來搭配EXOFRAME剛剛好的LittleArmory！

EXOFRAME的基本尺寸較小巧，而且屬於現代兵器風格，這麼一來適合給它持拿的武器嘛，正是TOMYTEC推出的LittleArmory！這系列本身是供1/12女性模型用的，不過拿來搭配使用也是剛剛好呢。這次以既是俄羅斯軍用，同時也是負責掃蕩游擊隊的俄羅斯特種部隊愛用武器為藍本，選用這類部隊常見的AS VAL [LA042] TYPE來搭配。手掌則是取自1/144鋼彈模型用的零件，這部分只要稍加削磨調整就能順利持拿，各位不妨也試試看喔。

■小巧的EXOFRAME很適合用來做擷取式場景

雖然套件本身的各關節均可活動，不過想要在保留原有機構的前提下施加改裝會很費工，因此這次動用2盒來製作成擷取式場景。

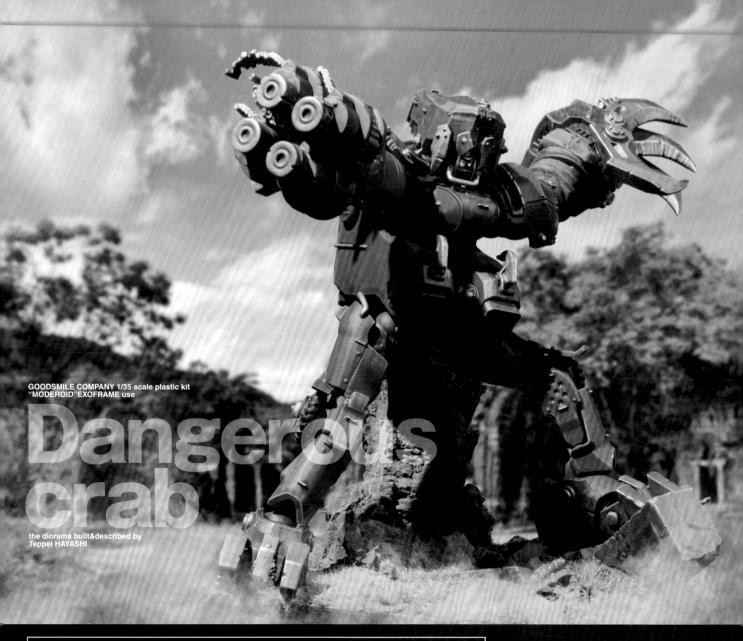

GOODSMILE COMPANY 1/35 scale plastic kit
"MODEROID"EXOFRAME use

# Dangerous crab

the diorama built&described by
Teppei HAYASHI

## 想像戰鬥擂臺用EXOFRAME的面貌

　　最後一件要介紹的模型原創EXOFRAME，乃是以戰鬥擂臺競技用EXOFRAME為靈感，名為「危險魔蟹」的作品。正如名稱所示，這架機體身披會令人想到螃蟹這種甲殼類生物的紅色裝甲，左臂也配備大型鉤爪。至於右臂則是備有大型格林機砲，可說是造就橫掃戰鬥擂臺界的狂暴EXOFRAME。

使用 GOOD SMILE COMPANY 1/35比例 塑膠套件
"MODEROID" EXOFRAME

### 危險魔蟹
情景模型製作、撰文／林哲平

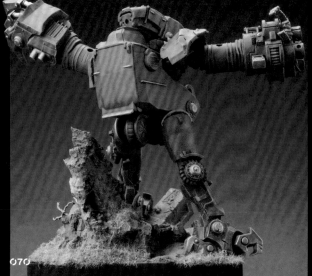

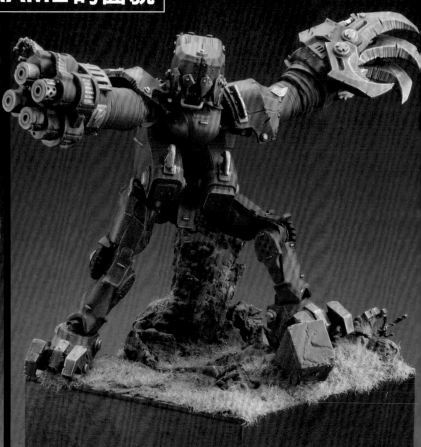

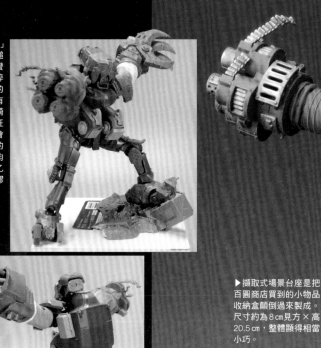

▼▶▶為「遊魂」裝上屬於戰鎚40k中歐克蠻人、歐克獸人碎骨者特徵所在的零件，拼裝成有如會在《裝甲騎兵外傳 青騎士狂戰士故事》中會參與戰鬥擂臺的AT。關節部位均藉由滲流聚苯乙烯系的流動型膠水加以固定。

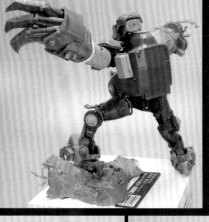

▶擷取式場景台座是把百圓商店買到的小物品收納盒顛倒過來製成。尺寸約為8cm見方×高20.5cm，整體顯得相當小巧。

▲▶在頭部方面，為額頭部位黏貼歐克獸人碎骨者的下顎裝甲。之所以讓前後顯得較長，用意是向《裝甲騎兵 大決戰》的登場機體「螯蝦」致敬。空隙處塞入Mini Art製1/35 T-54的零件，做成內部機械外露的模樣作為點綴。

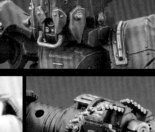

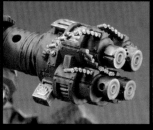

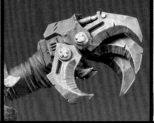

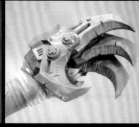

◀前臂裝設取自歐克獸人碎骨者的格林機砲和格鬥用鉤爪。上臂用外裝零件是套上Mini Art製1/35 T-54的燃料槽用汽油桶而成。大幅張開外露的關節空隙則是用TAMIYA製高密度型AB補土填滿，並且用牙籤為該處添加細部結構，營造出套上布製防護罩的模樣。

## ■EXOFRAME的競技場！

由於設定為只要1000kg石灰岩就能換到一架的超划算價格，因此蘊含著從軍用到民用都能大顯身手的無限可能性，這正是EXOFRAME的好處所在。如此說來，既然是這麼輕鬆就能取得的機器人，那麼肯定會有人想用來在類似競技場的設施中進行對戰作為娛樂吧！因此這次便以《裝甲騎兵》中的戰鬥擂臺用AT為靈感，製作出供搏命戰鬥狂搭乘的EXOFRAME囉。

## ■意外地相配？EXOFRAME與戰鎚40k

託EXOFRAME有著縝密的世界觀之福，即使身為外星人提供的神奇機器人，照樣能以散發著如同現實AFV的寫實感為魅力所在。話雖如此，既然要在競技場裡打個天翻地覆，更是由打算靠著不斷取勝而揚名立萬的人類在駕駛，

肯定會改裝成相當醒目的EXOFRAME才是。那麼是否有能派得上用場的零件呢？稍微物色一下材料之後，目光停在戰鎚40k的微縮模型上。這和EXOFRAME在尺寸上很相近，搞不好可以派上用場喔！於是試著拿來拼裝一下之後，發現雙方超相配的！因此便從歐克蠻人上移植能讓人一目了然的零件。格林機砲和鉤爪是我向來很想加裝的零件，結果很輕鬆地就拼裝上去了呢。

## ■塗裝當然要選微縮模型用漆！

由於動用許多戰鎚系的零件，因此這次也就將屬於AFV模型風格的舊化控制得內斂些。這方面是先用硝基漆來塗裝底色，再用CITADEL漆來筆塗細部。基本色為十分醒目的紅色。要是為骨架分色塗裝的話，屬於增裝部位的戰鎚

系零件會顯得有點格格不入，為了營造出整體感，因此連同內部骨架也都塗裝成紅色的。既然是做成固定式模型，那麼肯定得製作個地台來搭配，不過受到我近來經手不少小型擷取式場景作品的影響，比起放在地台上的主體，我發現地面的作工似乎顯得更為出色許多呢（笑）。

## ■享受製作EXOFRAME之樂！

能夠自行搭配各式各樣的外裝零件，這正是EXOFRAME的好處所在。製作得更具軍武風格確實很有意思，但做成能凸顯角色個性的模型也很好玩喔！若是還有機會的話，我也還想製作更多有意思的原創EXOFRAME呢。

# MODEROID 1/35 EXOFRAME BLUE CLEAR Ver.

## MODEROID 1/35 EXOFRAME 透明藍 Ver.

這就是配合本書而將成形色改為透明藍的特別版「MODEROID 1/35 EXOFRAME 透明藍 Ver.」。在此要介紹如何享受製作本套件之樂的其中一部分方式。

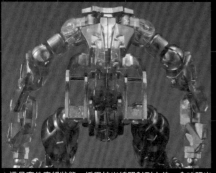

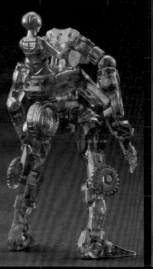

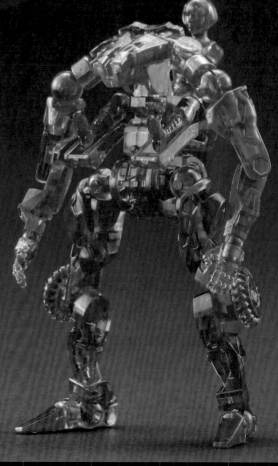

▲這是套件素組狀態。採用被光線照射到之後，會映照出鮮明光澤的透明藍成形色。

## POINT 1

### 想像戰鬥擂臺用

這是部分遮蓋後塗裝成灰色的例子。雖然乍看之下會找不到透明藍部位，不過只要仔細看就會發現，先前經由遮蓋保護住的地方會反射出藍色光芒。

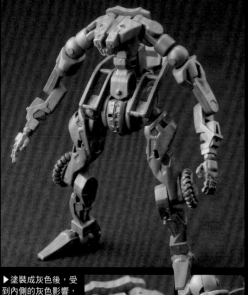

▶塗裝成灰色後，受到內側的灰色影響，透明藍部位變得不太能反射光線。不過當光線照射到透明藍部位時，還是能看到該處隱約反光。因此增加遮蓋面積以便保留更多透明藍部位，這樣做或許比較好。

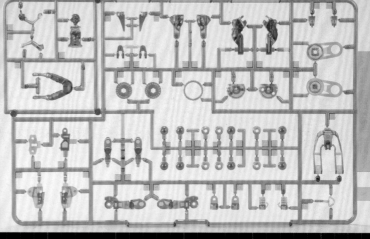

## POINT 2

### 拿其他的成形色搭配組裝

這是拿 HOBBY JAPAN 月刊 2020 年 2 月號附錄「MODEROID 1/35 EXOFRAME」搭配組裝的例子。拿不同成形色的 EXOFRAME 零件搭配組裝，也挺有意思的呢。

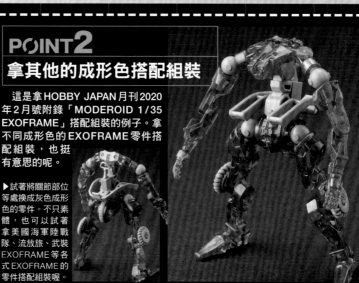

▶試著將關節部位等處換成灰色成形色的零件。不只素體，也可以試著拿美國海軍陸戰隊、流放旅、武裝 EXOFRAME 等各式 EXOFRAME 的零件搭配組裝喔。

# OBSOLETE REDUNDANT

「OBSOLETE REDUNDANT」乃是採用模型範例和特效照片,搭配出自沙格斯新聞的報導風格文章,呈現世界各國運用EXOFRAME相關消息的連載企劃。在HOBBY JAPAN月刊上連載的這個企劃,不僅由石渡マコト老師擔任機械設計,還邀請到大樹連司老師執筆撰寫內文,更委由虛淵玄、白土晴一這兩位老師負責審核。在此則是經由重新編撰收錄自HOBBY JAPAN月刊2020年5月號(3月25日發行)至2021年2月號(12月25日發行)所刊載的共計10回內容。每一回都有著基於《OBSOLETE》本身自由的世界觀去發揮想像力,進而建構出的世界各國當地EXOFRAME活躍場面,還請各位仔細地品味一番。

STAFF

| 機械設計 | 石渡マコト (Nitroplus) |
|---|---|
| 執筆 | 大樹連司 (Nitroplus) |
| 審核 | 虛淵玄 (Nitroplus)、白土晴一 |

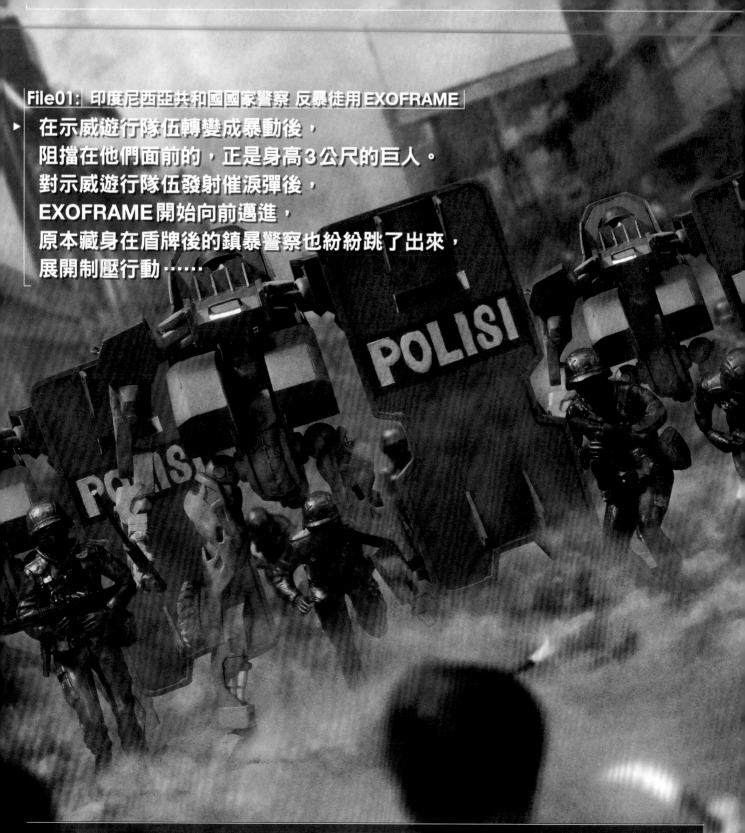

在示威遊行隊伍轉變成暴動後，
阻擋在他們面前的，正是身高3公尺的巨人。
對示威遊行隊伍發射催淚彈後，
EXOFRAME開始向前邁進，
原本藏身在盾牌後的鎮暴警察也紛紛跳了出來，
展開制壓行動⋯⋯

針對印尼新任總統打算縮限KPK（肅貪委員會）權限的舉動，在梭羅爆發大規模的示威遊行。這股趨勢還逐漸擴大至北部的蘇門答臘州，以及中部的爪哇州，最後終於演變成連首都雅加達都發生以大學生為中心，多達數萬人組成示威遊行隊伍逼近總統府所處默迪卡宮的狀況。針對這個事態，過去僅存在於傳聞中的印尼國家警察所屬EXOFRAME正式浮上檯面。

配備EXOFRAME用聚丙烯製警棍，以及芳香聚醯胺纖維強化塑膠製防暴盾的十多架EXOFRAME，開始個別連同藏身在防暴盾後的2名隊員進行制壓。他們無畏於對方投擲

汽油彈和石頭的抵抗，不斷地往前邁進，結果僅花了數小時便成功地鎮壓原本往總統府前進的示威遊行。

EXOFRAME在尺寸上比既有車輛小了許多，能夠靈活地進行運用，而且即使高度僅近3公尺，但人型外貌本身就具有相當的威嚇效果，雖然曾被質疑在城市內執行維安等任務的實用性，但隨著這次制壓雅加達的暴動，等於成功地證明該方面的效能。

雖然起初在批准聖加侖協定後，印尼政府否認會讓警察運用EXOFRAME一事，不過隨著EXOFRAME鎮壓暴動的模樣隨著社群網站、影片上傳網站傳播出去，政府方面只

好改變態度召開臨時記者會，說明「這是當地警方為了因應緊急狀況所採取的暫時性措施，是基於第一線的判斷才會如此運用」，表明這並非該國的正規運用方式。然而當時在現場能確認到的同型機至少有十多架，該國警方顯然已經擁有一定數量的EXOFRAME可供組織性地進行運用。

在一部分的報導中提到，投入現場的EXOFRAME為該國國家警察 反恐特警隊88分隊（通稱88特別分隊）所屬機體，在印尼國內的反恐行動中早已締造諸多實績，但此消息無從證實真偽。

（提供 沙格斯新聞）

# 製作印尼國家警察的
# 反暴徒用EXOFRAME

在此要介紹隸屬於印尼國家警察　反恐特警隊88分隊（通稱88特別分隊）的機體。這件範例是由長德佳崇擔綱製作的，他運用塑膠板等材料為1/35 EXOFRAME素體追加增裝裝備。

GOOD SMILE COMPANY 1／35比例 塑膠套件
"MODEROID" EXOFRAME 改

## 印尼國家警察
## 反暴徒用EXOFRAME
製作、撰文／**長德佳崇**

GOODSMILE COMPANY 1/35 scale plastic kit
"MODEROID"EXOFRAME conversion
## EXOFRAME
## Indonesian National Police
## counter-terrorism squad
modeled&described by Yoshitaka CHOTOKU

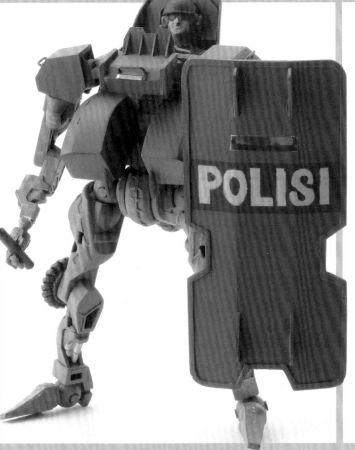

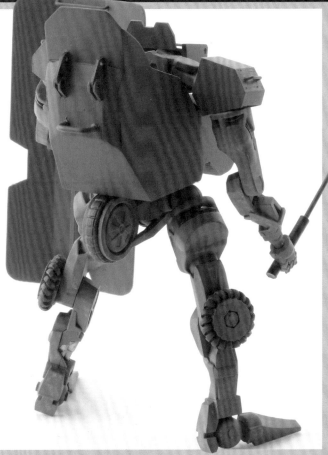

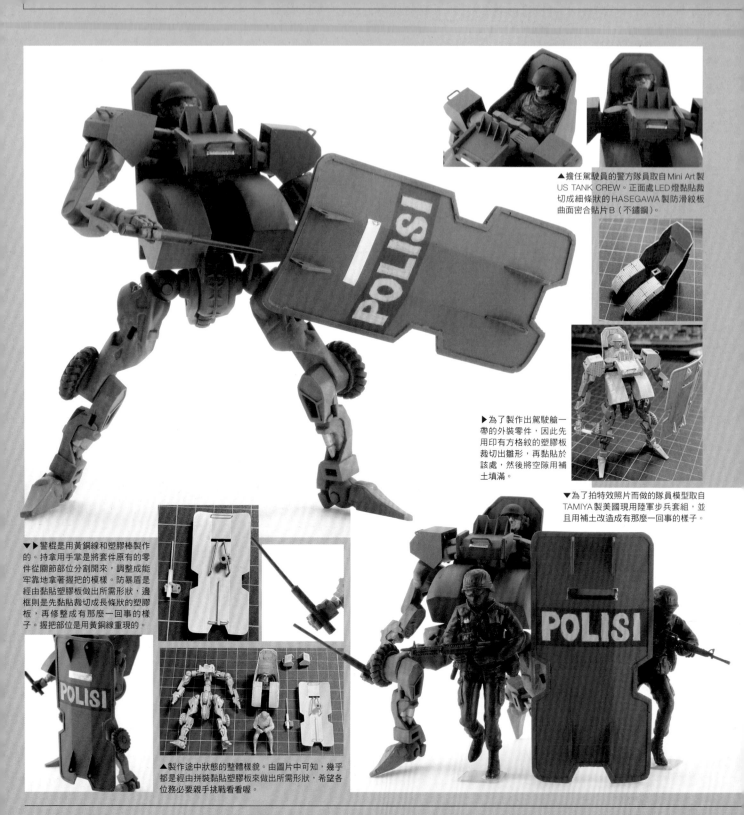

▲擔任駕駛員的警方隊員取自Mini Art製US TANK CREW。正面處LED燈黏貼裁切成細條狀的HASEGAWA製防滑紋板曲面密合貼片B（不鏽鋼）。

▶為了製作出駕駛艙一帶的外裝零件，因此先用印有方格紋的塑膠板裁切出雛形，再黏貼於該處，然後將空隙用補土填滿。

▼為了拍特效照片而做的隊員模型取自TAMIYA製美國現用陸軍步兵套組，並且用補土改造成有那麼一回事的樣子。

▼▶警棍是用黃銅線和塑膠棒製作的。持拿用手掌是將套件原有的零件從關節部位分割開來，調整成能牢靠地拿著握把的模樣。防暴盾是經由黏貼塑膠板做出所需形狀，邊框則是先黏貼裁切成長條狀的塑膠板，再修整成有那麼一回事的樣子。握把部位是黃銅線重現的。

▲製作途中狀態的整體樣貌。由圖片中可知，幾乎都是經由拼裝黏貼塑膠板來做出所需形狀，希望各位務必要親手挑戰看看喔。

　　這次要製作的，是經由改造EXOFRAME而成的印尼國家警察規格EXOFRAME。雖然EXOFRAME主體幾乎是維持原樣，卻也追加外裝零件，忠實地重現設定中的機體。

■組裝與外裝零件的設計

　　首先是將EXOFRAME組裝起來。組裝完成後，先參考設定圖稿來決定要追加的外裝零件得做成多大尺寸，以及明確的造型為何。定案後就在印有方格紋的塑膠板上描繪出雛形，再據此裁切出外裝部位所需的零件。由於這次的搭乘者為警察，因此便拿Mini Art製US TANK CREW來改造上半身（下半身其實會被整個遮住，不過為確保契合度，下半身還是保留套件本身的零件）。將臂部形狀修改成能握住方向盤的模樣後，將先前裁切出來的外裝零件試組起來，並且確認是否能順利地坐在其中，確認無

誤後，再把外裝零件黏合到座席零件的兩側。等到用塑膠板做出幾乎能將搭乘者整個罩住的操縱席後，即可進行無縫處理，以及經由打磨修整表面的作業。製作途中暫且把座席零件連同外裝零件整個拆下來，以利分別進行作業，這樣處理起來會較輕鬆。要確認形狀時也是反覆進行先取下來，以便進行調整的程序。

　　搭乘席完成後，接著是製作骨架頭部的外罩，以及肩甲部位。這部分是以在設定圖稿、搭乘席實際尺寸之間取得均衡為前提來決定形狀，然後也是經由裁切塑膠板製作出來。其中要特別留意裝設在頭部外罩上的防彈板，追加時一定要調整到讓搭乘者的視線能透過該部位望向前方才行。基本上都是用塑膠材料做出所需形狀，再用黃銅線追加各部位的吊鉤扣具，這麼一來主體的增裝裝甲也就完成了。

■自製裝備

　　這是製作盾牌和警棍這類警察常見的裝備。

　　警棍是用黃銅線和塑膠棒製作的。由於原有的骨架並未製作持拿用手掌，因此便從關節部位分割開來，進而調整成能牢握握把的模樣，再黏合固定。

　　防暴盾是先用塑膠板裁切出大致的形狀，邊框是經由黏貼1mm長條狀塑膠板圍住外緣做出的。防暴盾還用黃銅線追加握把。這部分也是自行改造出持拿狀手掌，確保能穩固定維持。

■塗裝

　　骨架主體是選用Mr.COLOR No.331暗海灰塗裝，再用多功能白添加紋路。增裝裝甲、防暴盾等都是用為消光黑加入少量白色自行調出的暗灰色塗裝。由於找不到適用的水貼紙，因此防暴盾上的POLISI字樣是手工描繪而成。

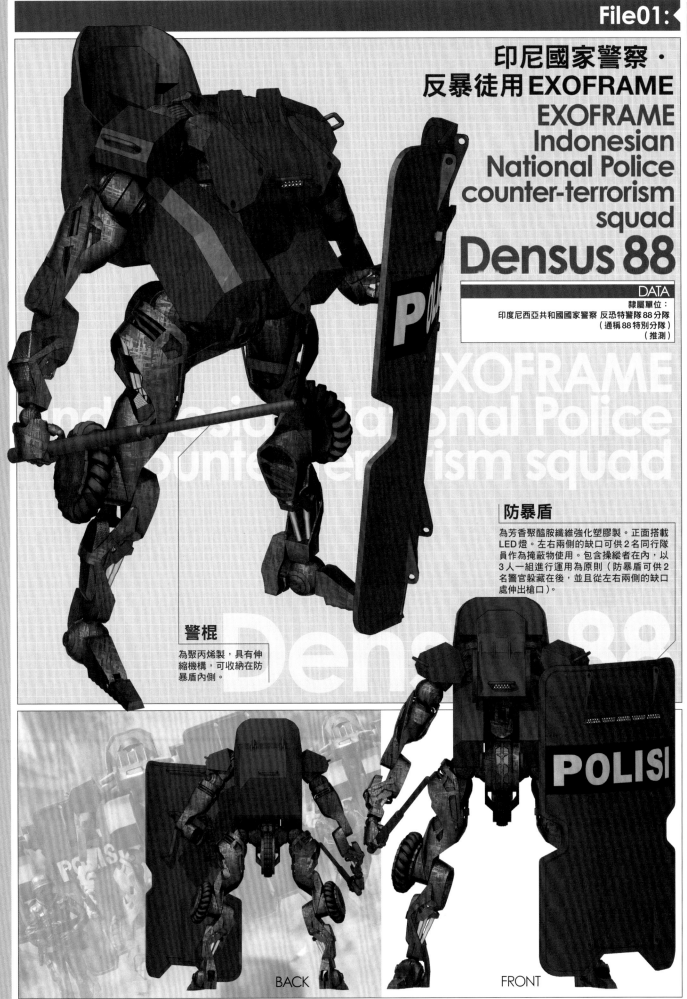

## File01:

# 印尼國家警察・反暴徒用EXOFRAME

# EXOFRAME Indonesian National Police counter-terrorism squad

# Densus 88

### DATA

隸屬單位：
印度尼西亞共和國國家警察 反恐特警隊88分隊
（通稱88特別分隊）
（推測）

### 防暴盾

為芳香聚醯胺纖維強化塑膠製。正面搭載LED燈。左右兩側的缺口可供2名同行隊員作為掩蔽物使用。包含操縱者在內，以3人一組進行運用為原則（防暴盾可供2名警官躲藏在後，並且從左右兩側的缺口處伸出槍口）。

### 警棍

為聚丙烯製，具有伸縮機構，可收納在防暴盾內側。

BACK

FRONT

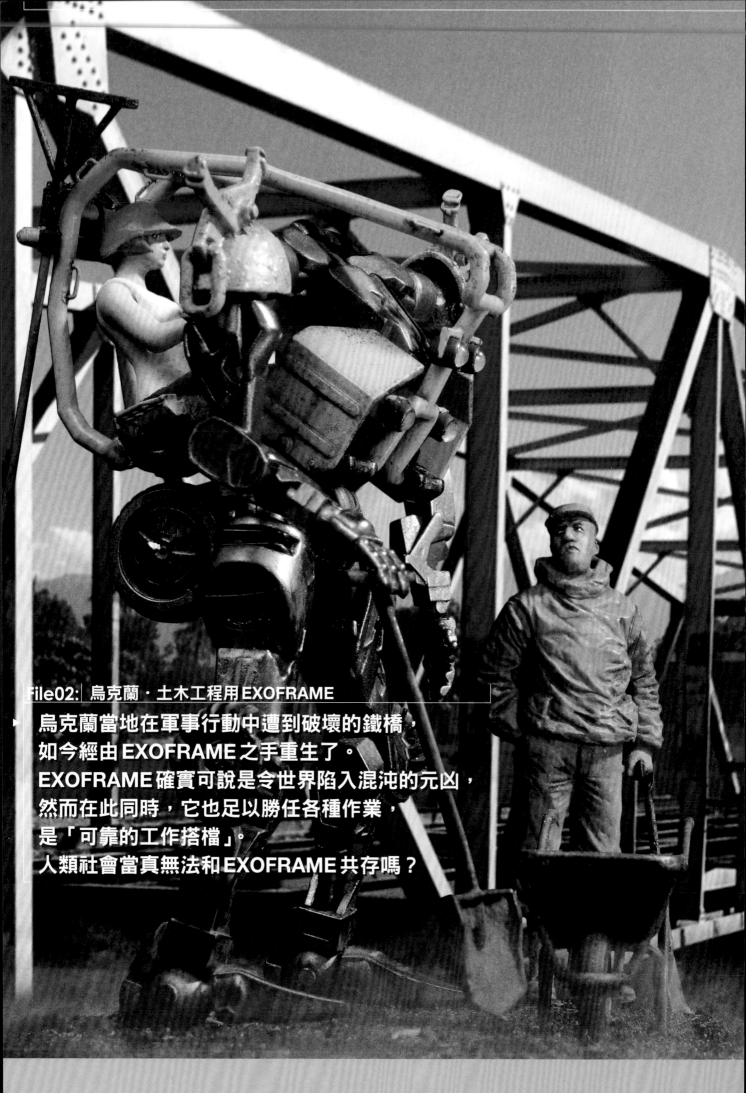

## File02: 烏克蘭・土木工程用EXOFRAME

烏克蘭當地在軍事行動中遭到破壞的鐵橋，
如今經由 EXOFRAME 之手重生了。
EXOFRAME 確實可說是令世界陷入混沌的元凶，
然而在此同時，它也足以勝任各種作業，
是「可靠的工作搭檔」。
人類社會當真無法和 EXOFRAME 共存嗎？

# 運用3D建模
# 自製追加零件

在此要介紹烏克蘭的土木工程用EXOFRAME。這種機型相對地較為近似素體EXOFRAME，需要追加裝甲的部位較少，不過骨架和吊鉤扣具等需要講究精確度的部位也較多。範例中採搭配3D建模的方式來進行製作。將藉由3D列印機輸出的零件用黃銅線和蝕刻片零件添加細部修飾後，整體也就大功告成了。

「這裡原有的橋啊，在你還小的時候被毀掉了。不過幸好有了外星人給的EXOFRAME，才總算讓這座橋重生了。」

對著搭乘在改造為土木工程用EXOFRAME上的女兒，父親用懷念的語氣如此說道。這張照片拍攝自烏克蘭的工地。在吊車和推土機等既有的工程機具之間，可以看到有好幾架土木工程用EXOFRAME在進行作業。手上拿的大型鏟子，其實也是配合EXOFRAME的手製作而成。在幾乎都是成年男子擔任的操縱者中，有名老年人和女性的身影顯得格外醒目。

雖然將EXOFRAME認定為危險軍事兵器的看法已成共識，但實際上投入那種用途的才是少數，大多數都是在世界各國的工地、農耕業畜產業第一線和平地發揮用途。由於和人類一樣有著手指和手腳，力量卻比人類強大許多，甚至還不需要動力源，因此EXOFRAME取代輕型卡車和曳引機，還有牛隻與馬匹，成為可靠的新搭檔，今天也和全世界的勞工同在第一線揮灑汗水。只要坐到鞍座上，任誰都能輕鬆地進行操縱。這點為世界各地的女性造就全新活躍場合，甚至連體能已衰退的老人們也能運用自如，成了他們換取溫飽的寶貴手段。

在不斷報導EXOFRAME被使用於戰鬥行為和恐怖攻擊的世道中，在先進國家中要求強化聖加侖協定、推動管制EXOFRAME的聲浪也日益高漲。不要是真的這麼做了，那麼真正會被奪走的，將會是已如同字面上成為人們手腳的EXOFRAME，眾人應該要更明確地認知到這點才是。　　　　（提供 沙格斯新聞）

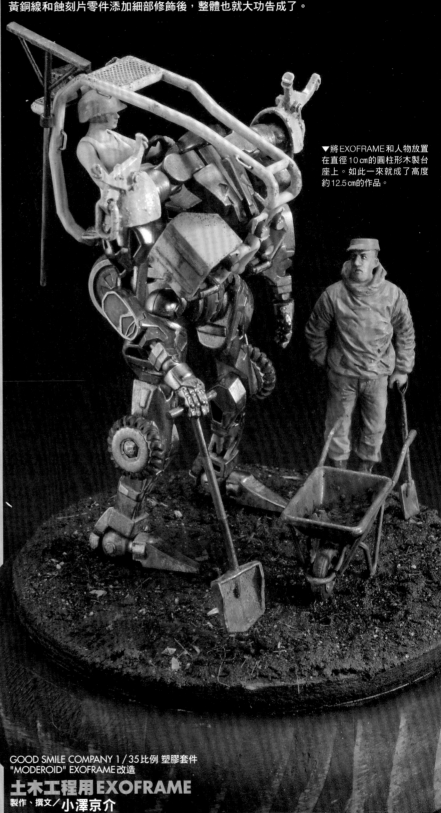

▼將EXOFRAME和人物放置在直徑10cm的圓柱形木製台座上。如此一來就成了高度約12.5cm的作品。

GOOD SMILE COMPANY 1／35比例 塑膠套件
"MODEROID" EXOFRAME 改造
## 土木工程用EXOFRAME
製作、撰文／小澤京介
GOODSMILE COMPANY 1/35 scale plastic kit
"MODEROID" EXOFRAME conversion
## EXOFRAME
## FOR CIVIL ENGINEERING
## WORK
modeled&described by Kyosuke OZAWA

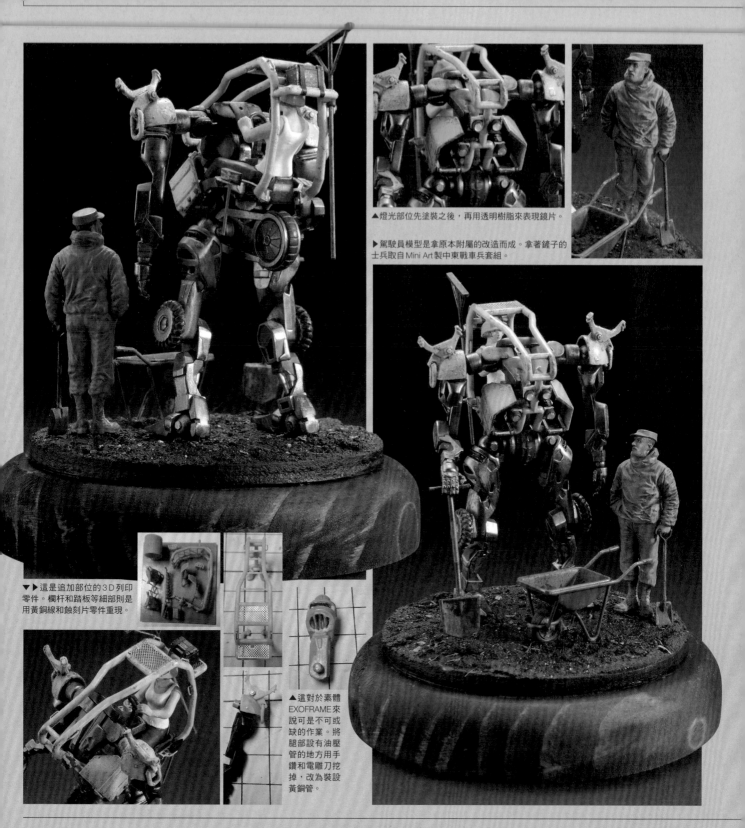

▲燈光部位先塗裝之後，再用透明樹脂來表現鏡片。

▶駕駛員模型是拿原本附屬的改造而成。拿著鏟子的士兵取自 Mini Art 製中東戰車兵套組。

▼▶這是追加部位的 3D 列印零件。欄杆和踏板等細部則是用黃銅線和蝕刻片零件重現。

▲這對於素體 EXOFRAME 來說可是不可或缺的作業。將腿部設有油壓管的地方用手鑽和電雕刀挖掉，改為裝設黃銅管。

　　這次我要製作的是通用型 EXOFRAME。在本作品的 EP4 中也有同型機出現過。

■關於製作

　　我打算先將圍住 EXOFRAME 的防滾籠等零件規劃好尺寸，再透過 3D 列印機輸出零件。這類機械的價位頗高，要一舉買下實在令人有點害怕，因此這次改為向相關業者下單訂製。想要將零件從平台上分割下來時，採用電熱刀或超音波刀來處理會是首選。雖然列印輸出的零件相當精準，不過欄杆和螺栓等細微零件還是會糊掉，於是改用 0.3mm 黃銅線來製作欄杆部位。

　　肩部螺栓換成 WAVE 製 O 間隔號。螺栓，並且經由用黃銅線打樁讓該處可活動，更用硝基

補土加工做出鑄造痕跡。腿部油壓管結構處是先用手鑽大致挖開，再用電雕刀削出凹槽以裝入黃銅管。燈光部位是先塗裝之後，再用透明樹脂來表現鏡片。骨架的金屬網部位是取自 Passion Models 製三號戰車用蝕刻片零件。操縱席的儀表板則是用塑膠板添加細部修飾。

■關於人物模型

　　人物模型是用原來附屬的稍加改造而成。不過按照現有狀態在尺寸上仍無法完全契合，於是便從腰帶部位分割開來，以便用 TAMIYA 製 AB 補土修改成更契合的姿勢。原本戴著頭盔的頭部姑且把一半以上都削掉，換成沿用自 HASEGAWA 製建築工地套組 A 的安全帽。掛載

在骨架上的整地耙、一旁的單輪手推車也都是取自建築工地套組 A。拿著鏟子的士兵則是取自 Mini Art 製中東戰車兵套組。

■關於塗裝

　　主體是選用骨架金屬色 2 來塗裝。接著用 vallejo 的鉻銀色來施加乾刷。至於圍住主體的防滾籠則是按照以下順序來塗裝：

　　黑色底漆補土→Finisher's 底色奶油色→鮮橙 7：溫和橙 3

　　舊化是用 Mr. 舊化漆的地棕色→用汙漬棕施加濾化。用地棕色＋汙漬棕來入墨線。至於鏽漬則是拿油畫顏料的焦土色經由海綿掉漆法添加而成。

# File02:

## 烏克蘭· 土木工程用EXOFRAME
## EXOFRAME FOR CIVIL ENGINEERING WORK in UKRAINE

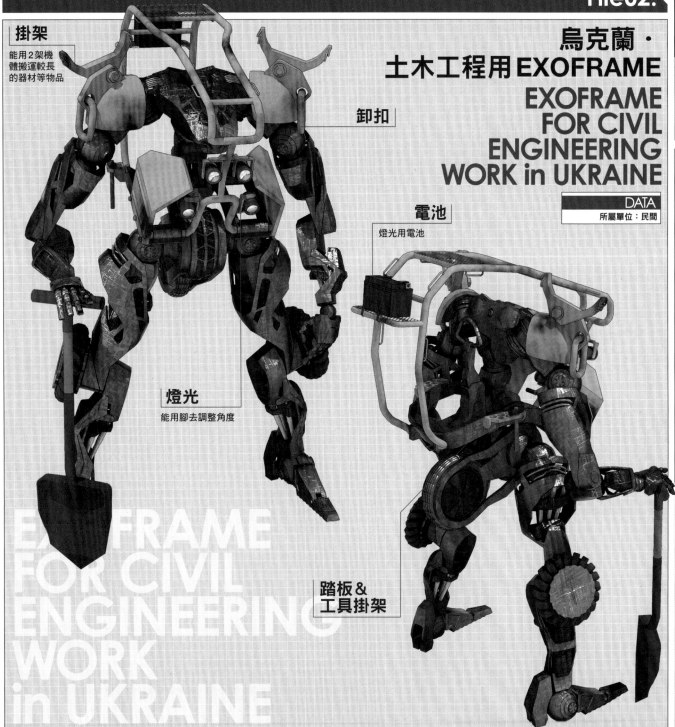

**掛架**
能用2架機
體搬運較長
的器材等物品

**卸扣**

**電池**
燈光用電池

**燈光**
能用腳去調整角度

**踏板&
工具掛架**

DATA
所屬單位：民間

EXO FRAME
FOR CIVIL
ENGINEERING
WORK
in UKRAINE

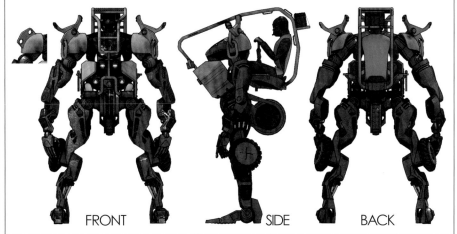

FRONT　　　　SIDE　　　　BACK

NEXT!
EXOFRAME

## File03: 日本黑道用 EXOFRAME

人潮洶湧的週末繁華街道，一瞬間變成黑道激戰的舞台。
面對打算將勢力圈拓展至東京的京阪聯合，
關東會當然無法容忍這個舉動……
雙方一觸即發的緊張局面，終於在新宿的歌舞伎町爆發衝突。
這就是日後被稱為「第一次新宿 EXOFRAME 火拼」的事件。

　　兩柄短刀（※1）彼此交鋒而冒出火花。在週末的歌舞伎町（※2）裡突然爆發黑道火拼事件。不僅民眾不知該如何是好，就連獲報趕來的警方也難以輕易介入。因為在這熱鬧街頭中央揮舞凶器的，並非純粹的黑道分子，而是駕駛著 EXOFRAME……

　　在 2.5 公尺高的巨人揮動攻勢下，就算拿的只是一根鐵棒也會成為剽悍武器。對於僅配備貧弱武裝的日本警察來說，根本就無從去壓制對方。

　　雖然警方打從以前就嚴格管制反社會勢力取得 EXOFRAME 一事，但根本不可能去逮捕神出鬼沒的外星人「行商」，因此黑道人士顯然早已取得不少的 EXOFRAME。為了能與其相抗衡，警視廳確實也在討論引進警用 EXOFRAME 的可行性，然而這一切還是太遲了……。

　　早在很久以前就傳出關係惡化的東西黑道組織，終於動用 EXOFRAME 爆發火拼……。

註釋：
※1　指日本黑道分子使用的無鍔短刀。
※2　為有著「東洋第一娛樂區」稱號，是日本頂尖等級的鬧區，以日本當地黑道為首的諸多犯罪組織都在這裡活動。

（提供「實話週刊」　翻譯 沙格斯新聞）

# 運用各式材料來重現
# 無仁義的 EXOFRAME

在此要介紹出自日本，身處無仁義世界的 EXOFRAME。假如連日本黑道組織都普遍擁有 EXOFRAME 的話……基於這等想像，以及「混蛋！誰管聖加侖協定是什麼鬼啦！」的妄想，於是做出這件作品。範例中以製作駕駛艙一帶的框架和防彈裝備為中心，完成這架黑道風格的 EXOFRAME。

GOOD SMILE COMPANY 1/35比例 塑膠套件
"MODEROID" EXOFRAME

## 日本黑道用 EXOFRAME

製作、撰文／**長德佳崇**

GOODSMILE COMPANY 1/35 scale plastic kit
"MODEROID"EXOFRAME conversion

## EXOFRAME
## FOR JAPANESE YAKUZA

modeled&described by Yoshitaka CHOTOKU

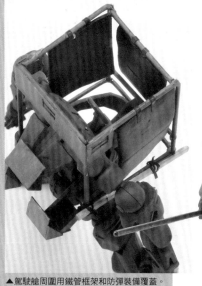

▲駕駛艙周圍用鐵管框架和防彈裝備覆蓋。框架用黃銅線製作，防彈墊是將桿薄後的 AB補土裁切成適當尺寸再修整形狀。防彈板則是用0.3mm塑膠板組成箱形做出的。

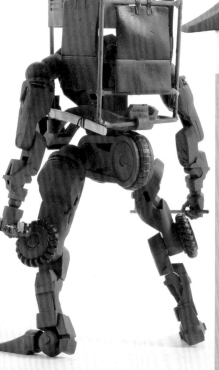

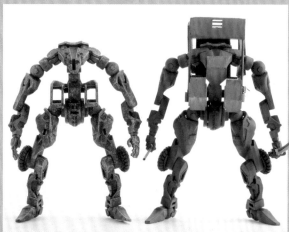

▲與 EXOFRAME 素體（照片左方）的合照。由照片中可知，黑道規格其實僅添加簡易防禦裝備。

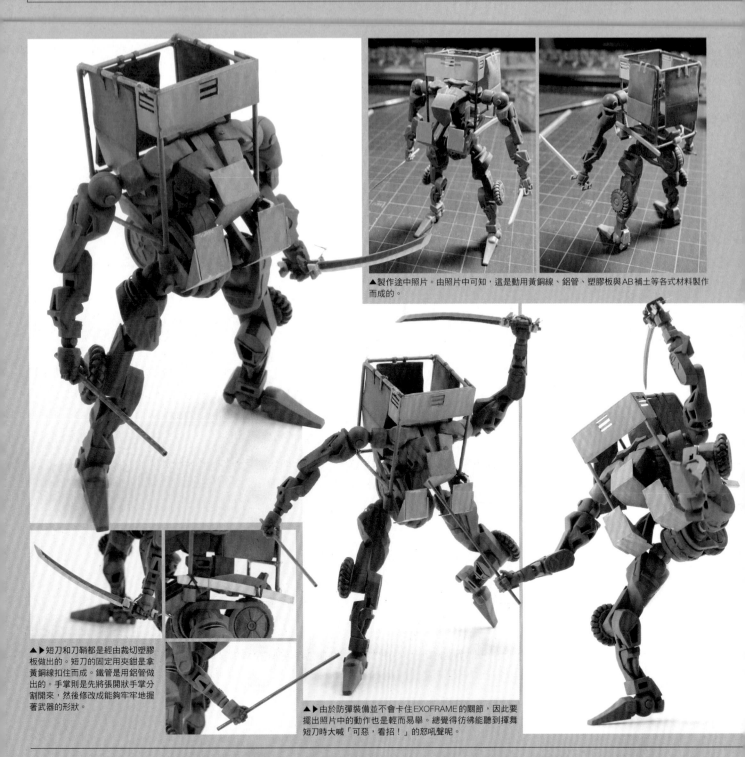

▲製作途中照片。由照片中可知，這是動用黃銅線、鋁管、塑膠板與AB補土等各式材料製作而成的。

▲▶短刀和刀鞘都是經由裁切塑膠板做出的。短刀的固定用夾鉗是拿黃銅線扣住而成。鐵管是用鋁管做出的。手掌則是先將張開狀手掌分割開來，然後修改成能夠牢牢地握著武器的形狀。

▲▶由於防彈裝備並不會卡住EXOFRAME的關節，因此要擺出照片中的動作也是輕而易舉。總覺得彷彿能聽到揮舞短刀時大喊「可惡，看招！」的怒吼聲呢。

這次要對EXOFRAME施加改造，製作出無仁義世界人士所使用的EXOFRAME。雖然骨架主體幾乎都是維持原樣，卻也增設框架和自製各式零件，力求呈現設計圖稿中的樣貌。

■組裝與自製裝備

首先是從組裝主體著手。

組裝完成後，以設計圖稿為參考，規劃防彈裝甲的尺寸，接著用0.3mm厚塑膠板裁切出相關零件。由於防彈板應該只是經由焊接薄鐵板做出的簡易裝備，因此便採取用塑膠板組成箱形的方式來製作。

接著是用黃銅線做出鐵管框架。有別於軍方和警察，不愧是黑道的規格！因為是用身邊現有的材料來改裝，所以顯得十分醒目呢。鐵管框架是先用1mm黃銅線折出多組ㄈ字形零件，再用瞬間膠黏合組裝起來。框架基座還追加將塑膠管削成一半做出的零件，強化該處的剛性。框架完成後，再來就是製作要裝在框架上

的防彈板了。這部分是拿0.14mm厚的薄塑膠板來裁切出零件，並且削出方形的孔洞。然後從孔洞內側黏貼長條狀塑膠板，重現窺視孔。

掛在鐵管框架上的防彈墊是先將AB補土桿薄，再裁切成適當尺寸，然後做成攤開的墊片狀。等硬化後再用海綿研磨片對表面進行研磨修整。用來掛在框架上的綁帶是用遮蓋膠帶製作而成，凸顯該處的厚度其實很薄。

配備的武器是鐵管和短刀……還真是好漢啊……固定的短刀用刀鞘是用1mm厚塑膠板裁切而成，經由將稜邊削鈍並些整形狀後，再塗裝成白木色。為了做出用來固定在主體上的束帶，於是貼上裁切成細條狀的遮蓋膠帶。右手拿著的鐵管沿用自鋁管，這部分是先將張開狀手掌分割開來，修改成握持狀後，再黏合到手上的。

左手那柄短刀並非純粹地握著而已，為了不讓它輕易鬆開，刀柄前後兩側還用夾著木板的

夾鉗固定。短刀主體是經由裁切0.5mm塑膠板製作的，木板是用1mm厚塑膠板做出的，夾鉗的ㄈ字形主體是用塑膠板製作而成，扣環則是用黃銅線做出的。製作這類小配件也是樂趣之一呢。將左手也修改成握持狀後，一切就大功告成了。

骨架各部位追加的紅色配線都是拿紅色廢棄框架，以加熱拉絲法製作而成。

■塗裝

骨架主體是選用Mr.COLOR No.331暗海灰來塗裝。接著用多功能白添加紋路。增裝裝甲、防暴盾等都是用為消光黑加入少量白色自行調出的暗灰色來塗裝。防彈墊是用輪胎黑來塗裝，刀鞘和木板是用皮革色來塗裝，夾鉗是用人物紅和銀色來塗裝。腳邊的沙漬是用粉彩來呈現，用舊化大師為防彈板添加鏽漬、塵埃、銀色等痕跡後，一切就大功告成了。

# File03:

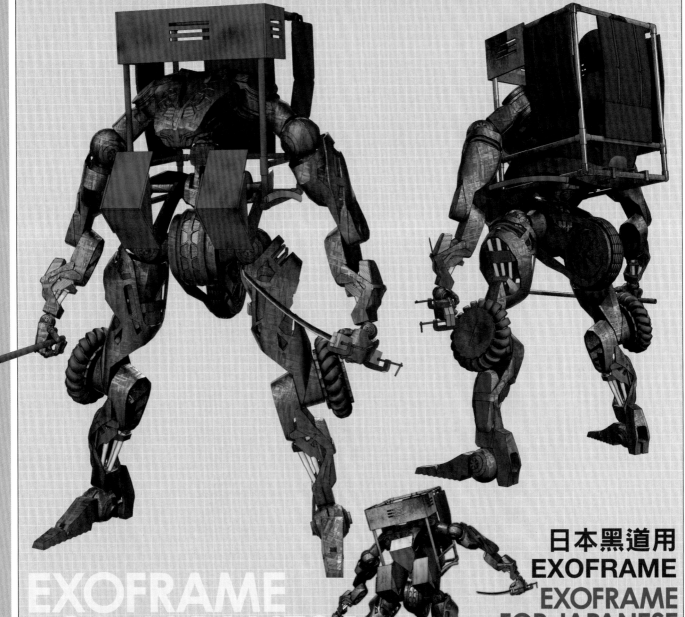

EXOFRAME
FOR JAPANESE
YAKUZA

日本黑道用
EXOFRAME

EXOFRAME
FOR JAPANESE
YAKUZA

DATA

所屬單位：民間

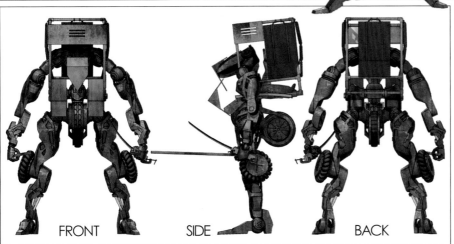

FRONT　　　　SIDE　　　　BACK

NEXT!
EXOFRAME

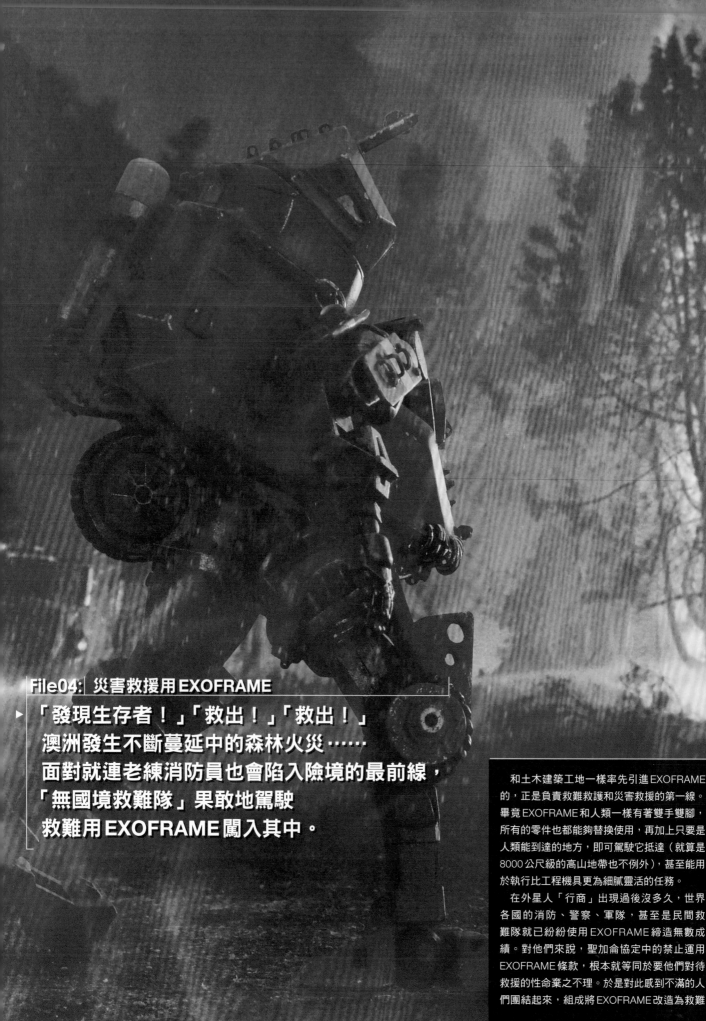

## File04: 災害救援用EXOFRAME

▶「發現生存者！」「救出！」「救出！」
澳洲發生不斷蔓延中的森林火災……
面對就連老練消防員也會陷入險境的最前線，
「無國境救難隊」果敢地駕駛
救難用EXOFRAME闖入其中。

　　和土木建築工地一樣率先引進EXOFRAME的，正是負責救難救護和災害救援的第一線。畢竟EXOFRAME和人類一樣有著雙手雙腳，所有的零件也都能夠替換使用，再加上只要是人類能到達的地方，即可駕駛它抵達（就算是8000公尺級的高山地帶也不例外），甚至能用於執行比工程機具更為細膩靈活的任務。

　　在外星人「行商」出現過後沒多久，世界各國的消防、警察、軍隊，甚至是民間救難隊就已紛紛使用EXOFRAME締造無數成績。對他們來說，聖加侖協定中的禁止運用EXOFRAME條款，根本就等同於要他們對待救援的性命棄之不理。於是對此感到不滿的人們團結起來，組成將EXOFRAME改造為救難

# 動用3D建模製作出
# 災害救援用EXOFRAME

在此要介紹NGO「無國界救難隊」的災害救援用EXOFRAME。雖然看起來是相對地較為輕型的機體，不過為了能夠適應各種環境，因此駕駛艙是製作成密閉型的，機身上的氧氣瓶和各部位吊鉤扣具等精細結構也十分引人注目。這件範例乃是由小澤京介動用3D建模方式精湛地詮釋出的立體作品。

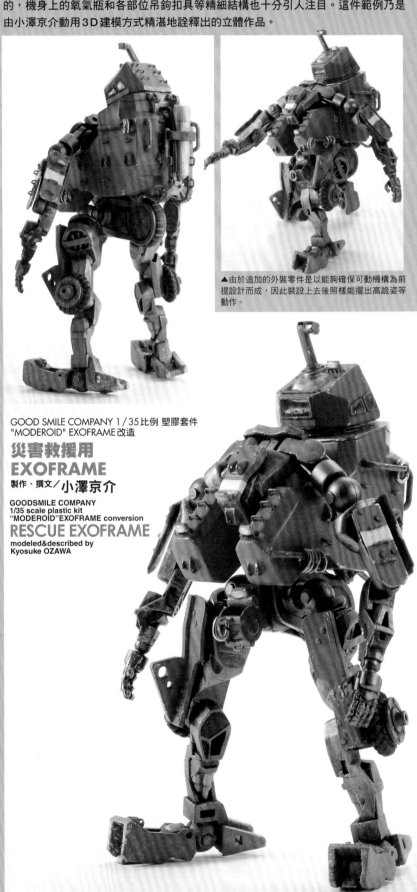

▲由於追加的外裝零件是以能夠確保可動機構為前提設計而成，因此裝設上去後樣能擺出高跪姿等動作。

GOOD SMILE COMPANY 1／35比例 塑膠套件
"MODEROID" EXOFRAME 改造

## 災害救援用
# EXOFRAME
製作、撰文／小澤京介

GOODSMILE COMPANY
1/35 scale plastic kit
"MODEROID"EXOFRAME conversion
## RESCUE EXOFRAME
modeled&described by
Kyosuke OZAWA

用途，並且運用它們在世界各地進行救難救護活動和災害救援活動的NGO（非政府組織）「無國界救難隊」。該組織規模每年都在不斷地成長，世界各國也陸續誕生許多同類型團體。

雖然在設立之初，確實與聖加侖協定批准國之間發生些許衝突，不過以合眾國為例，以佛羅里達州在2017年時遭逢艾爾瑪颱風摧殘，使該州州長請該組織提供實質上的協助為首，如今已有一部分的州許可，或是默認他們的活動了。

自2019年起延燒的澳洲森林大火也一樣，由於他們與當地的消防警察單位合作，因此成功地拯救諸多人命以及寶貴的野生動物。

（提供「實話週刊」 翻譯 沙格斯新聞）

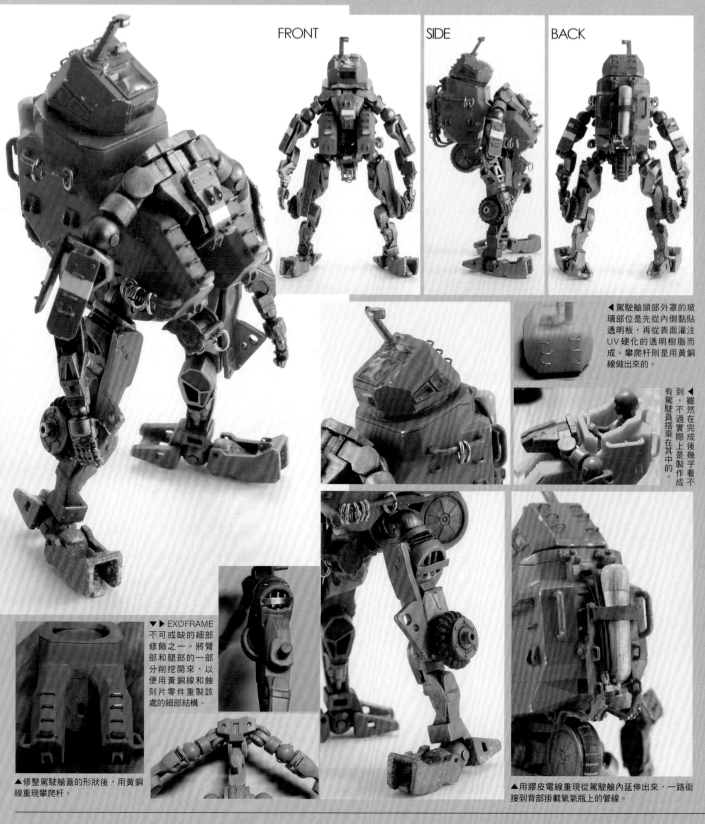

FRONT　　SIDE　　BACK

◀駕駛艙頭部外罩的玻璃部位是先從內側黏貼透明板，再從表面灌注UV硬化的透明樹脂而成。攀爬杆則是用黃銅線做出來的。

◀雖然在完成後幾乎看不到，不過實際上是製作成有駕駛員搭乘在其中的。

▼▶EXOFRAME不可或缺的細部修飾之一。將臂部和腿部的一部分削挖開來，以便用黃銅線和蝕刻片零件重製該處的細部結構。

▲修整駕駛艙蓋的形狀後，用黃銅線重現攀爬杆。

▲用膠皮電線重現從駕駛艙內延伸出來，一路銜接到背部掛載氧氣瓶上的管線。

　　這次我要擔綱製作的是災害救援用EXOFRAME。以收到的3D檔案為基礎，委由REVOLVER的ミツタケ先生運用3D列印機輸出相關零件。雖然前一次也是這樣，但這可不是「只要列印輸出就解決囉，完成！」那麼簡單的事，還得先將輸出的零件從平台上裁切下來，並且進行用砂紙磨平堆疊痕跡等諸多作業呢。沒能充分重現的攀爬杆、鉚釘等細部結構也不少，得利用黃銅線等材料重製才行。況且還有艙蓋的合葉機構之類地方同樣未能重現，這部分亦要用CYANON牌瞬間膠予以重現。

　　雖然可以讓人物模型搭乘其中，只是最後會將艙蓋完全闔起，從外面幾乎完全看不到就是了，不過駕駛艙在設定中是從後方搭開艙門搭乘的。玻璃部位是先塗裝之後，再從內側黏貼透明板，然後從表面灌注UV硬化的透明樹脂而成。側面的小窗戶也是用相同方法重現。從假如現實中有這類災害救援用EXOFRAME的方向來考量，頭部玻璃部位顯然必須要足以承受來自上方的強勁衝擊力道才行，因此才會把該處的玻璃製作得比較厚。掛在欄杆上的金屬環，其實是沿用自在手工藝品店買到的鎖鏈。這部分是先塗裝之後，再用蝕刻片鋸分割開來，以便串到欄杆上，然後才把欄杆黏合固定。掉漆

處只要重新補色即可。金屬環本身亮晶晶的，不過最好是為它們筆塗消光透明漆以處理成消光質感。

**■關於塗裝**

　　在塗裝方面，先用EVO黑上色後，再拿用橙色7：紅色3調出的顏色來塗裝。我並沒有特別在意高光或陰影之類的光影表現，幾乎是直接整個上色的。用vallejo的鉻銀色稍微描繪出掉漆痕跡後，僅再用Mr.舊化漆的地棕色、AMMO製油畫筆的皮革色施加濾化，呈現較為清爽簡潔的面貌。

# File04:

## 災害救援用
# EXOFRAME
# RESCUE EXOFRAME

### DATA
所屬單位：NGO「無國界救難隊」

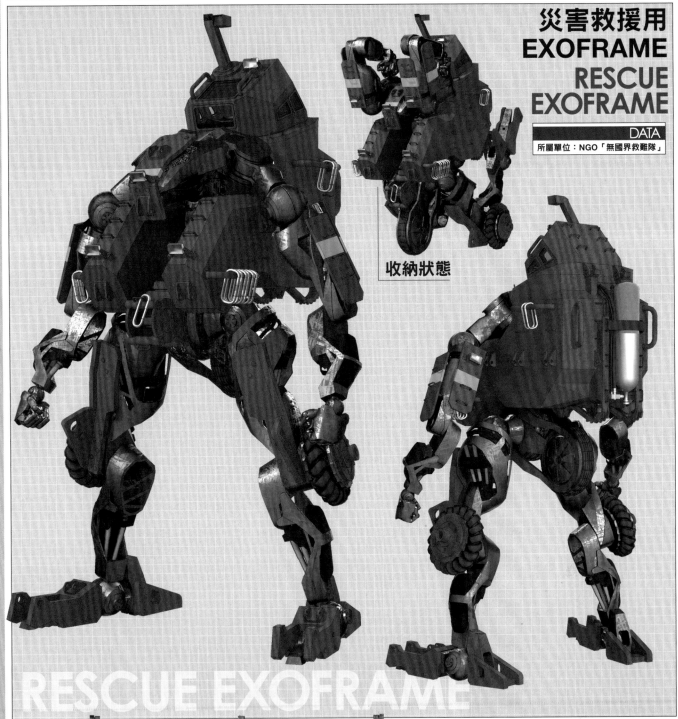

收納狀態

RESCUE EXOFRAME

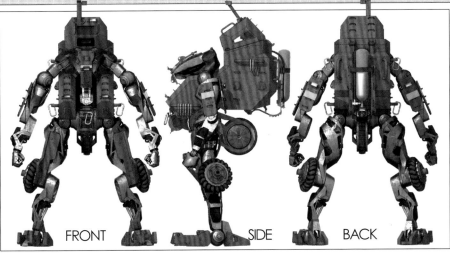

FRONT    SIDE    BACK

NEXT!
EXOFRAME

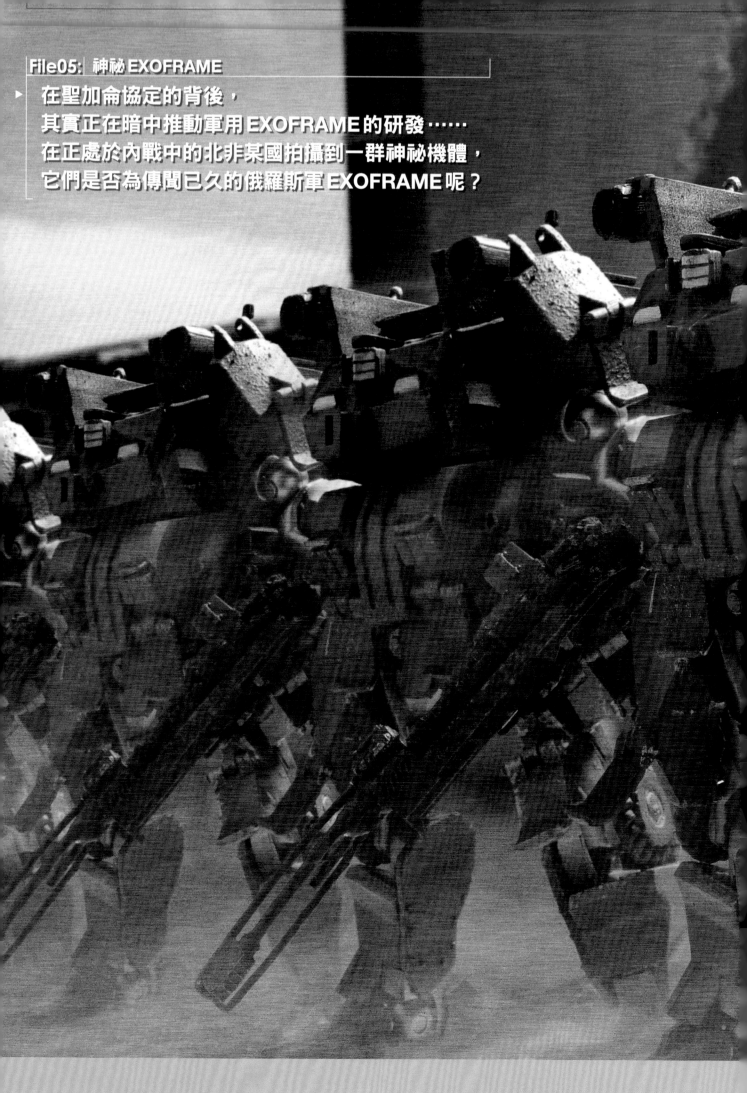

▶ 在聖加侖協定的背後，
其實正在暗中推動軍用 EXOFRAME 的研發……
在正處於內戰中的北非某國拍攝到一群神祕機體，
它們是否為傳聞已久的俄羅斯軍 EXOFRAME 呢？

# 運用3D建模將神祕的 EXOFRAME立體重現！

在北非某國拍攝到神祕的EXOFRAME。雖然眾人紛紛議論是否為隸屬於俄羅斯軍的機體，但真相究竟如何呢？繼先前的災害救援用EXOFRAME後，小澤京介將再度運用3D建模技法將此機型立體重現。範例精湛地重現這架機體複雜的構成。

GOOD SMILE COMPANY
1/35比例 塑膠套件
"MODEROID" EXOFRAME 改造

**神祕 EXOFRAME**
製作、撰文／**小澤京介**

GOODSMILE COMPANY
1/35 scale plastic kit
"MODEROID" EXOFRAME
conversion
**UNKNOWN EXOFRAME**
modeled&described by
Kyosuke OZAWA

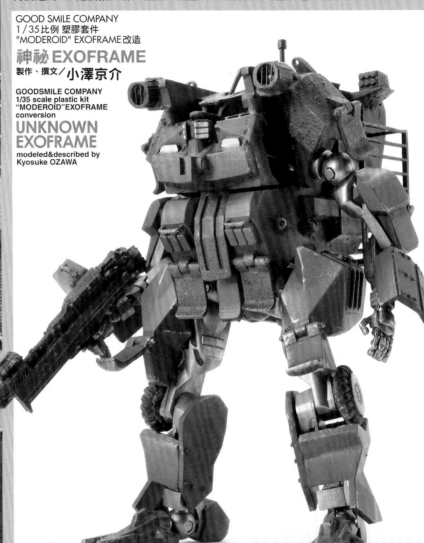

　　儘管身為聖加侖協定批准國成員，俄羅斯仍力求與以阿扎尼亞共和國為首，積極地運用EXOFRAME的國家加強往來關係，而且據外界推測，很可能早已在暗中共同推動軍用EXOFRAME的相關研究。前幾天在北非某國拍攝到神祕的EXOFRAME之後，懷疑那是否為俄羅斯軍研發的機體一事可說是蔚為話題。

　　該國打從2010年代中期起便持續在進行內戰，親俄羅斯派的反政府軍也屢屢被目擊到獲得神祕部隊支援。雖然俄羅斯政府否認這方面的事情，但該部隊是由俄羅斯軍出身者組成一事，幾乎已被各界視為肯定的答案。

　　自由記者前往該地採訪時所拍攝到的那些EXOFRAME，確實沒有明確標示出國籍和所屬單位，可說是來歷不明的存在。不過從頭部上有著如同燈光般的裝備一事，可以看出極為酷似俄羅斯軍的主動防禦系統「窗簾」。同樣地，該EXOFRAME用突擊步槍顯然也是以俄羅斯製KORD重機關槍為藍本製造的。從這幾點來看，至少可以肯定那些機體是由與俄羅斯有著密切關係的勢力在運用……

（提供 沙格斯新聞）

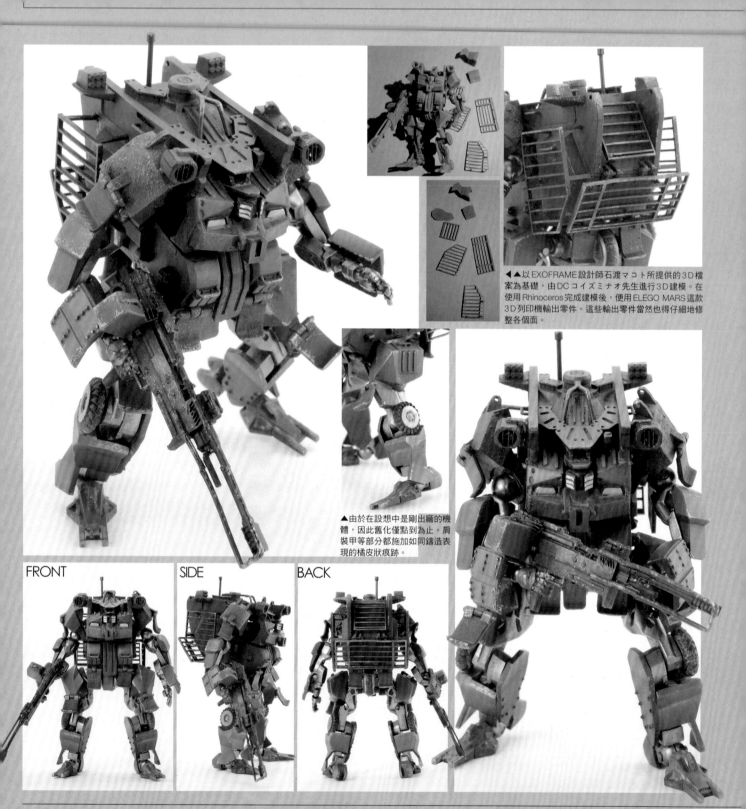

▲▲以 EXOFRAME 設計師石渡マコト所提供的 3D 檔案為基礎,由 DC コイズミナオ先生進行 3D 建模。在使用 Rhinoceros 完成建模後,使用 ELEGO MARS 這款 3D 列印機輸出零件。這些輸出零件當然也得仔細地修整各個面。

▲由於在設想中是剛出廠的機體,因此舊化僅點到為止。肩裝甲等部位都施加如同鑄造表現的橘皮狀痕跡。

FRONT　SIDE　BACK

這次要製作據推測可能是隸屬於俄羅斯軍的神祕 EXOFRAME。以我這邊獲得提供的 3D 檔案為基礎,委託 DC コイズミナオ先生製作出立體建模檔案。接著用 Rhinoceros 這款軟體將細部結構調整得更清晰,同時也讓較薄的零件能具有一定厚度。拿來輸出零件的 3D 列印機選用 ELEGO MARS 這款產品。這是一款價格適中且易於使用的 3D 列印機。由於輸出結束後會有著許多細微零件,因此一定要確保充分地靜置乾燥才行。考量到從平台上把零件裁切下來時,鉚釘部位和裁切痕跡會很難以區分,於是在輸出之際把鉚釘部位改為設置成孔洞。至於鉚釘本身則是用塑膠棒來製作。以利用 3D 列印機輸出零件的狀況來說,需要嵌組的部位等處最好做得稍微大一點,這樣會比較易於進行作業。比起後續再進行削挖,事先將孔洞做得大一

點,有必要的話再用 CYANON 牌瞬間膠把孔洞填得小一點,這樣製作起來會比較輕鬆。

3D 列印機輸出的零件一定會有層狀堆疊痕跡。畢竟是由無數層堆疊而成的,免不了會有著細微的高低落差。雖然只能靠著砂紙將這類痕跡打磨平整,不過視樹脂的硬化狀態而定,有時打磨造成的削磨幅度會超乎預期,最好不要用太粗的砂紙來打磨。選用 GodHand 製 320∼600 號的砂紙來打磨會比較輕鬆。其實將堆疊痕跡磨掉到某種程度後,只要將底漆補土噴塗得稍微厚一點,應該就能幾乎去除這類痕跡了。

探照燈部位是經由灌注透明紅樹脂硬化而成。此時要記得事先用 0.4mm 手鑽挖出裝設柵格用的孔洞。要是先灌注樹脂才鑽挖孔洞的話,有可能會導致樹脂破裂,這樣一來就得花

功夫重做了。

在塗裝方面,先噴塗 EVO 黑色底漆補土並等候乾燥,接著用俄羅斯多層次色階變化風格套組的陰影漆來塗裝整機。稍微添加高光後,薄薄地為稜邊部位塗裝高光色 2。對於要塗裝俄羅斯系車輛和機體的狀況來說,這款多層次色階變化風格套組會相當方便好用呢。

■關於舊化

由於在設想中是剛出廠的機體,因此舊化僅點到為止。在舊化方面是用濾化液的岩壁綠來施加濾化。接著還用 MMO 製油畫筆的皮革色稍微施加濾化。至於定點水洗則是選用地棕色來處理。

總覺得只有綠色一個顏色似乎有所不足,因此又用 vallejo 的槍鐵色為稜邊部位添加一些掉漆痕跡。

# File05:

## 神祕的 EXOFRAM
## UNKNOWN EXOFRAME

### DATA
所屬單位：不明

UNKNOWN EXOFRAME

NEXT? EXOFRAME

FRONT                SIDE                BACK

▶ 俄羅斯軍終於向全世界公布旗下的 EXOFRAME，
隸屬於海軍步兵旅的機體奉命展開登陸演習。
在一旁則是有著阿扎尼亞共和國軍 EXOFRAME 的身影，
於是以聖加侖協定為中心，世界分裂為兩派……

俄羅斯軍在幾天前於波羅的海沿岸舉行名為「海洋合作2022」的大規模聯合演習，以阿扎尼亞共和國為首，印度、中國、埃及等國家決定對聖加侖協定抱持反對立場，參與技術性獨立會議的國家幾乎都集結於此。俄羅斯邀請包含西方國家在內的諸多政府高官和報導機構前來參訪，向全世界公布這次演習的內容。這個舉動起初被視為是在向協定參與國示威，成了足以象徵現代社會為是否該利用 EXOFRAME 而對立的一幕。

其中最震驚全世界的，就屬登陸演習中擔任先鋒角色的俄羅斯軍 EXOFRAME。雖然並未正式公布相關資料，但據信應是隸屬於俄羅斯海軍第61獨立海軍步兵旅才對。該旅相當於俄羅斯的海軍陸戰隊，打從數年前起，在世界各地的紛爭中就屢屢被目擊到。各界強烈懷疑很可能隸屬於俄羅斯軍的機體，如今終於由該國親自證實此事。

在演習結束後，俄羅斯發表現階段並不打算脫離聖加侖協定的意向。不僅如此，針對以前所目擊到的神祕機體，該國也否認和本次演習中公布的軍方 EXOFRAME 有關。不過從與可說是反聖加侖協定勢力盟主的阿扎尼亞共和國軍 EXOFRAME 聯合舉辦軍事演習，而且俄羅斯軍 EXOFRAME 還展現卓越的素質來看，該國顯然一開始就已經表明立場。如今以聖加侖協定為中心，世界分裂為兩派，陷入可稱為爆發第二次冷戰的狀況，這次軍事演習也成決定性的證據所在。

（提供 沙格斯新聞）

# 將俄羅斯軍 EXOFRAME
# 製作成演習中的擷取式場景

俄羅斯軍 EXOFRAME 終於揭開神祕面紗。配合前件範例的 3D 建模為基礎，這次不僅全新製作海上軍事演習用浮筒，還追加阿扎尼亞共和國的 EXOFRAME。範例擷取其從海岸下水的身影。本次範例當然也是由小澤京介擔綱製作。

GOOD SMILE COMPANY
1/35比例 塑膠套件
"MODEROID" EXOFRAME 改造

## 俄羅斯軍
# EXOFRAME
製作、撰文／小澤京介
GOODSMILE COMPANY
1/35 scale plastic kit
"MODEROID"EXOFRAME conversion
## RUSSIAN ARMY
## EXOFRAME
modeled&described by
Kyosuke OZAWA

▼將俄羅斯的海岸線用情景模型形式呈現。這件情景模型的尺寸約為長30 cm×寬20 cm×高17 cm。用來製作台座的木板購買自居家生活賣場之類店家，這部分講究地塗上清漆，顯得相當精緻。

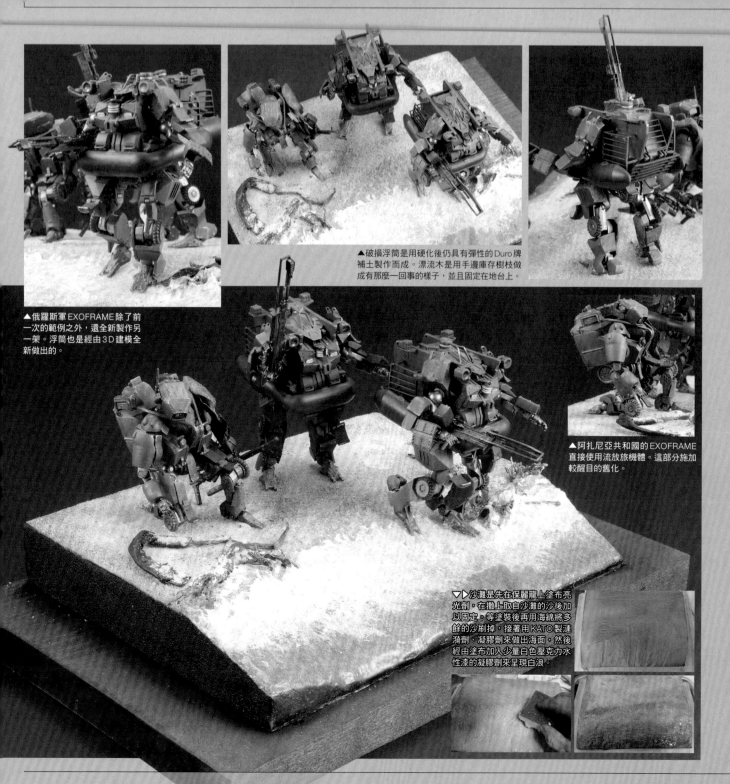

▲俄羅斯軍 EXOFRAME 除了前一次的範例之外，還全新製作另一架。浮筒也是經由3D建模全新做出的。

▲破損浮筒是用硬化後仍具有彈性的 Duro 牌補土製作而成。漂流木是用手邊庫存樹枝做成有那麼一回事的樣子，並且固定在地台上。

▲阿扎尼亞共和國的 EXOFRAME 直接使用流放旅機體。這部分施加較醒目的舊化。

▼▶沙灘是先在保麗龍上塗布亮光劑，在撒上取自沙灘的沙後加以固定。等塗裝後再用海綿將多餘的沙刷掉，接著用 KATO 製連漪劑、凝膠劑來做出海面，然後經由塗布加入少量白色壓克力水性漆的凝膠劑來呈現白浪。

這次我要製作由神祕 EXOFRAME 正式亮出真面目的俄羅斯軍 EXOFRAME，並且將冬季海上演習風景做成擷取式場景。其中包含經由用 3D 列印機做出的俄羅斯軍 EXOFRAME 1 架、浮筒裝備規格機 1 架，以及流放旅機體 1 架。

■關於 EXOFRAME

俄羅斯軍 EXOFRAME 和上一回相同，是委由小泉先生製作 3D 檔案的。差異在於配備浮筒，以及將其中一架把原本呈現開啟狀態的鏡頭，加上用 0.5mm 塑膠棒做的艙蓋以修改成闔起狀。

■關於地台

這是我首度向製作水的表現挑戰。我個人當然沒看過冬季的俄羅斯海洋是什麼模樣，於是便往「大概會是這個樣子吧？」的方向進行製作。在嘗試第一次接觸的事物時，試誤當然也很重要，但總之不要想得太難，順著感覺去做亦十分重要。

將保麗龍裁切成適合放在台座上的大小，然後黏合固定。黏合時最好是選用 LOCTITE 製強力接著劑多功能 DIY。

在水的表現方面，除了使用到 KATO 製連漪劑和水底塗料之外，還使用到凝膠劑來製作，不過水底塗料應該能用壓克力水性漆的海軍色系來取代才是。至於沙則是使用真正從沙灘取回的沙，以及顆粒較細的沙。

用黑色底漆補土塗裝整體後，再拿 TAMIYA 硝基漆的暗黃色來塗裝。接著塗布用來取代膠水的亮光劑，並且趁著乾燥前不規則地撒上沙子。在靜置一整天等候乾燥後，再把多餘的沙刷掉。水底塗料與其用漆筆來塗布，不如先裝在紙杯裡再倒下去。接著再倒入透明的連漪劑。等乾燥後經由堆疊凝膠劑做出海面就好，不過姑且還是用加入少許白色壓克力水性漆的凝膠劑製作出白浪。

破損浮筒是用 Duro 牌補土做出的。該補土的特徵就在於硬化後也仍保留彈性，很適合用來製作橡膠之類的物品。漂流木是用手邊庫存樹枝做成那麼一回事的樣子由於將舞台設定在冬季，因此讓白沙顯得稍微多一點，但這樣做會讓整體的地面顯得過白，於是便潑灑 AK 製引擎油色，象徵 EXOFRAME 排出的廢棄液體。但要是做過頭的話，反而會讓地面顯得黑漆漆的，還請特別留意這點。

■關於舊化

俄羅斯軍 EXOFRAME 浮筒裝備規格、流放旅機體都是用經過稀釋的地棕色＋沙漬棕施加濾化。流放旅機體施加較重度掉漆痕跡和舊化。如果覺得舊化幅度過重的話，那麼只要經由添加塵埃色系質感粉末來進行調整就好。

# File06:

## 俄羅斯軍
## EXOFRAME
## RUSSIAN ARMY EXOFRAME

DATA
所屬單位：俄羅斯聯邦軍

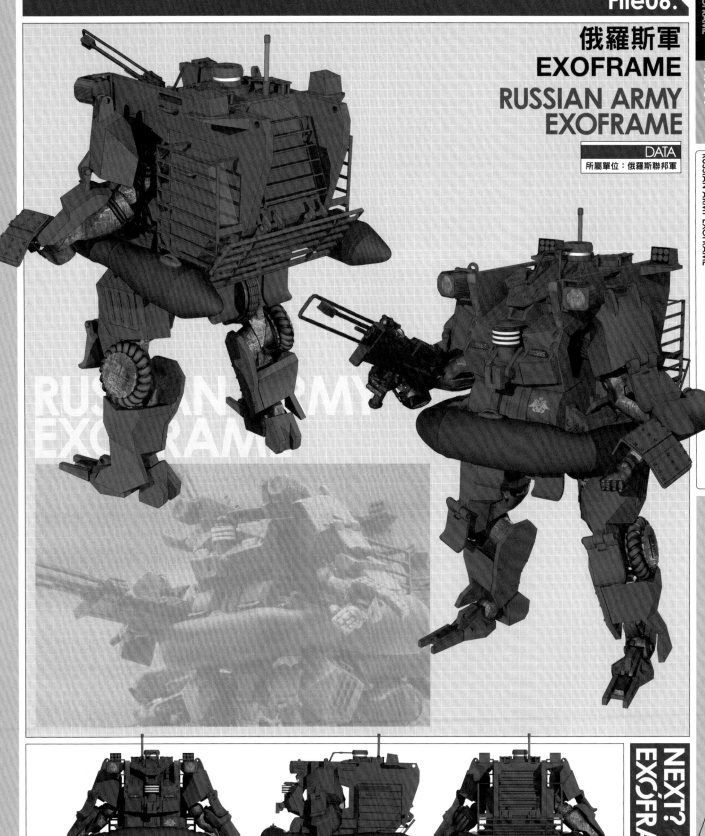

NEXT? EXOFRAME

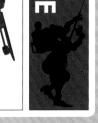

FRONT

SIDE

BACK

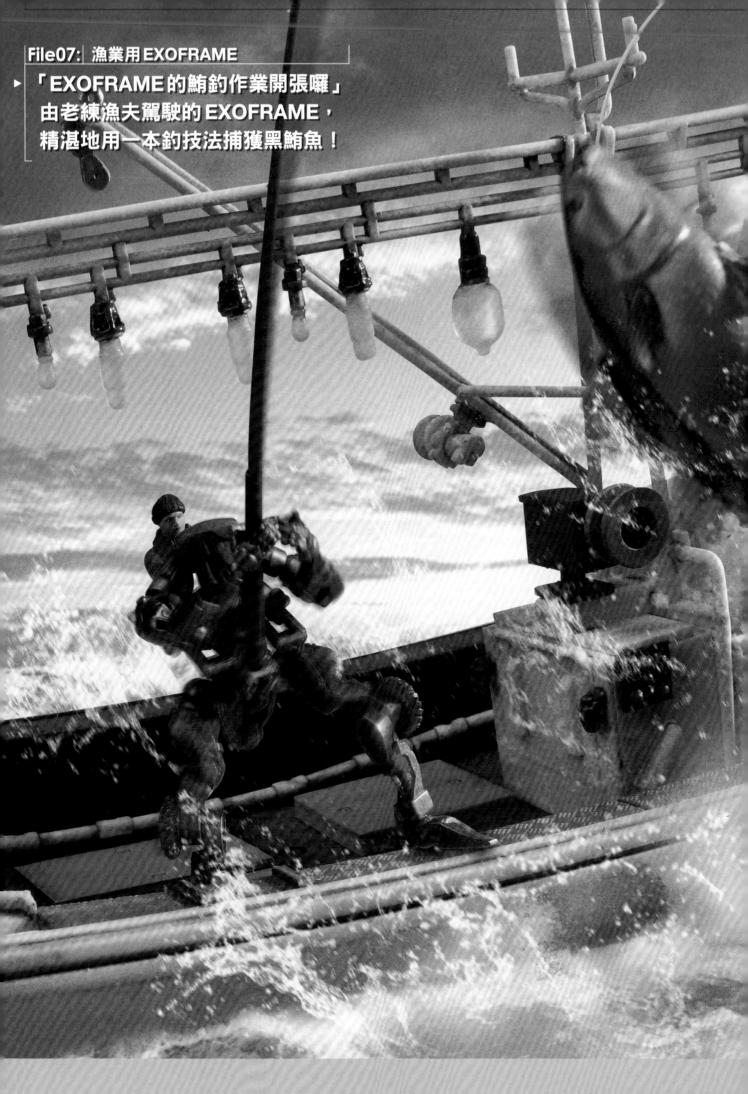

▶ 「EXOFRAME 的鮪釣作業開張囉」
由老練漁夫駕駛的 EXOFRAME，
精湛地用一本釣技法捕獲黑鮪魚！

# 製作在鮪釣漁船上
# 進行作業的 EXOFRAME！

在此要從活躍於民間世界的各式 EXOFRAME 中，挑選出在鮪釣漁船上挑戰一本釣技法的漁業用 EXOFRAME 來介紹。發揮 EXOFRAME 可用於輔助人力的特徵，將它運用一本釣技法捕獲 300 公斤級鮪魚的英姿，連同釣到的黑鮪魚一併重現。

GOOD SMILE COMPANY
1／35 比例 塑膠套件
"MODEROID" EXOFRAME 改造

## 漁業用
## EXOFRAME
製作、撰文／小澤京介

GOODSMILE COMPANY
1/35 scale plastic kit
"MODEROID"EXOFRAME conversion

## FOR FISHING
## EXOFRAME
modeled&described by
Kyosuke OZAWA

　　漁港的一日之計比其他地方來得都早。在天都還沒亮之前，許多艘漁船就響起引擎聲，朝著海浪的另一方出發。其中也包含「第三十一漁福丸」的船影。其船首上還有著人型通用作業機械 EXOFRAME 的身影。

　　在外星人「行商」現身的十多年後……儘管先進諸國仍在設法抵制，但 EXOFRAME 逐漸普及於世間，就連聖加侖協定加盟國也開始出現願意階段性地解除運用 EXOFRAME 相關限制的國家。就連日本也決定以「僅限於沒有其他適當機器可取代的領域」為原則，許可 EXOFRAME 的相關運用。其中之一就是為肢體障礙者提供就業支援。5 年前因故導致脊髓受損，不得不放棄當漁夫的大間勝也先生（62 歲），如今也獲得該許可。他搭乘在改造為一本釣技法的漁業用 EXOFRAME 上，並且說道「沒想到還能再度出海捕魚呢」。即使暌違 5 年才重返本行，他依舊沒有錯過海面產生的些微變化，從他的眼神中完全感覺不到有空窗期存在。當漁船停下後，他隨即讓 EXOFRAME 用釣竿甩出釣餌。不久之後，釣線有了反應！只見在操縱席上的大間先生讓手臂肌肉整個隆起，在此同時，EXOFRAME 也發出些許光芒。在海中以速度超過時速 100 公里游動的黑鮪魚，以及外星人製通用作業機械就此展開搏鬥!!

　　這一天，「第三十一漁福丸」成功釣起市場價格超過 2 千萬日圓，重達 300 公斤級的黑鮪魚（本鮪魚）。

（提供「每朝新聞」 翻譯 沙格斯新聞）

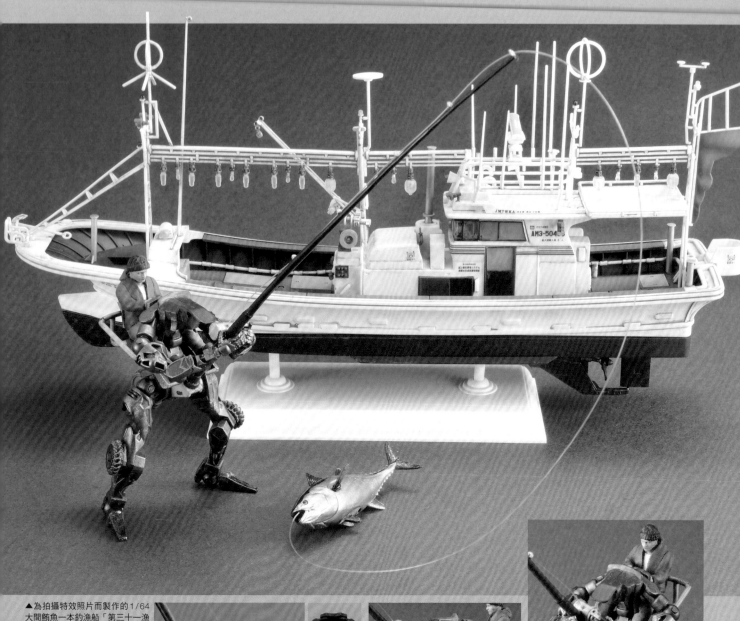

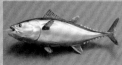

▲為拍攝特效照片而製作的1/64
大間鮪魚一本釣漁船「第三十一漁
福丸」模型（青島文化教材社）。
白色部位保留成形色，其他施加分
色塗裝。由於船身比例只有一半大
小，透過CG放大後再合成。

▲鮪魚取自海洋堂製AQUATALES
黑鮪魚。將其中一部分重新塗裝
後，為了營造出魚的油膩感，因
此用凝膠劑稍微添加了點舊化。

▲▶頭罩是先用塑膠板做出整體，再拿BMC鑿刀雕出
0.4mm的線條。方向盤前方的面板是先貼上塑膠板，再用
市售改造零件添加細部修飾。從左右兩側往下垂的帶子
則是用Duro牌補土桿出來的。

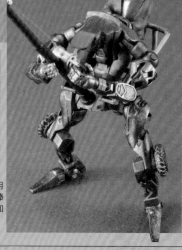

◀按照慣例，用
黃銅線和塑膠棒
為大腿側面添加
細部修飾。

這次是要製作的是漁業用EXOFRAME。即使
是噸位較重的魚，應該也能用EXOFRAME輕鬆
地釣起來才是。
■關於製作
　為了節省時間，EXOFRAME的防滾籠、釣
竿、桿架都和之前一樣是委由DC‧小泉先生用
3D列印機輸出的。橡膠製頭罩是用塑膠板自製
的。頭罩正中央的線條是用0.4mm BMC鑿刀反
覆雕刻而成。為了重現從兩側垂下來的帶子，
因此是拿適合用來表現橡膠材質的Duro牌補土
（Green Stuff）來桿出所需零件。
　為了做出鮪魚，我曾用保麗補土挑戰製作過
好幾次，但成果都不理想，最後選擇使用海洋
堂發售的AQUATALES黑鮪魚。將其中一部分重

新塗裝後，為營造出魚的油膩感，因此用凝膠
劑稍微添加點舊化。至於釣線則是使用真正的
釣線來呈現。
　按照慣例，將EXOFRAME大腿處的油壓桿予
以重現。由於套件原有的手掌無法握住釣竿和
卷線器，因此先將指頭部位用筆刀分割開來，
以便加工成能夠握持的模樣。
　人物模型取自流放旅EXOFRAME附屬的男
性士兵，還用TAMIYA製AB補土施加小幅度
改造。手臂修改成能夠握住方向盤的模樣，服
裝也修改成連帽衫。雖然原本的人物是光頭造
型，不過範例中為頭部加上針織帽。
■關於塗裝
　EXOFRAME整體是塗裝成槍鐵色。仔細看會

發現表面有著細微的紋理，這部分是拿餐具用
海綿沾取vallejo的鉻銀色去輕輕地拍塗，弄成
有那麼一回事的樣子。
　在防滾籠上的掉漆痕跡方面，這部分是拿最
近發售的掉漆棕VIC塗料、油畫顏料的焦赭色用
細漆筆手工描繪而成。頭罩也是用VIC塗料的輪
胎黑筆塗上色。這個品牌的塗料在遮蓋力、發
色效果方面都很不錯，可說是相當值得推薦的
壓克力水性漆。
　整體僅用Mr.舊化漆的地棕色大致塗過，簡潔
地添加點舊化而已。不過要是塗布得太隨便，
那麼可能要會沾附到不必要的地方去，這樣之後
要補救會很費事，還請特別留意這點。

# File07:

## 漁業用 EXOFRAME

### FOR FISHING EXOFRAME

FOR FISHING EXOFRAME

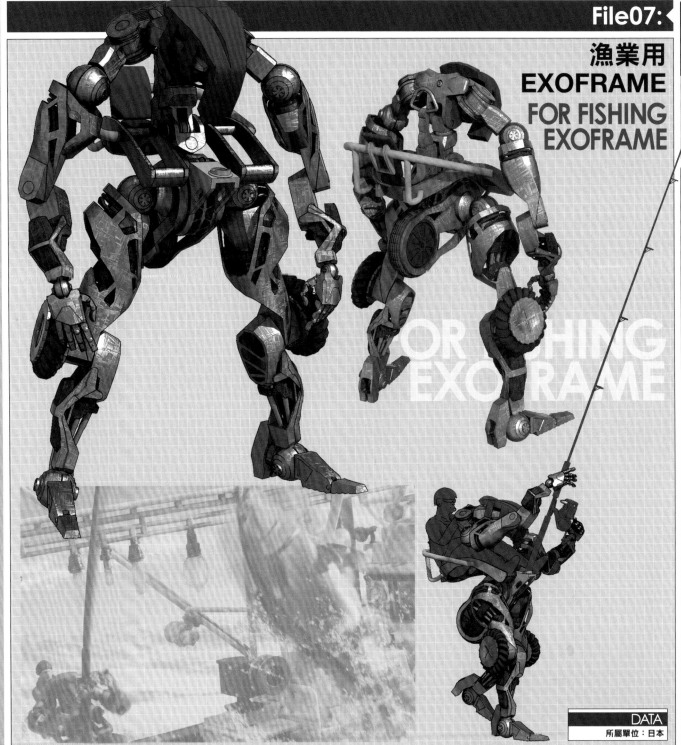

FOR FISHING
EXOFRAME

FOR FISHING EXOFRAME

| DATA | |
|------|---|
| 所屬單位：日本 | |

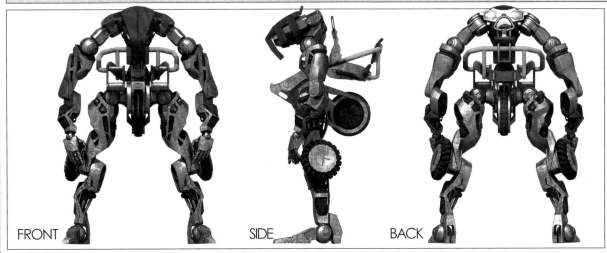

FRONT      SIDE      BACK

NEXT?》 EXOFRAME

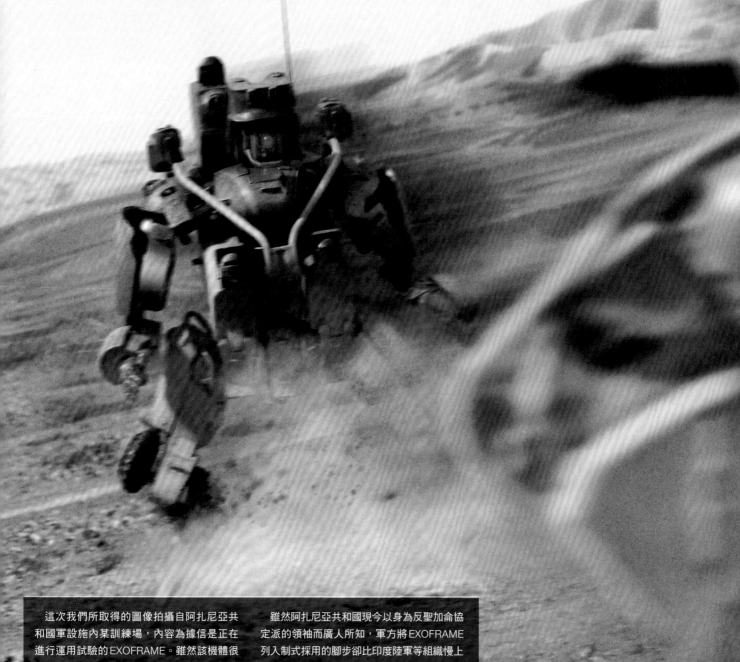

## File08: 遊魂原型機（勒索者原型機）

▶ 從印巴國境前往非洲，
EXOFRAME 獲得進化……
失落的環節就此連接起來。

　　這次我們所取得的圖像拍攝自阿扎尼亞共和國軍設施內某訓練場，內容為據信是正在進行運用試驗的 EXOFRAME。雖然該機體很有可能就是日後獲得阿扎尼亞共和國陸軍制式採用，機型編號為 ALFEX-169 的原型機，不過頭部感測器莢艙在形狀上大相逕庭，或許該說與 2016 年在巴基斯坦目擊到的特殊工作用 EXOFRAME（NATO 代號「埃克塞特」），以及後來屢屢在非洲大陸被目擊到的武裝 EXOFRAME（NATO 代號「詭異埃克塞特」）有著較多相似之處（雖然不夠清晰，但照片右方據信是扮假想敵的機體應該也一樣，有著和「埃克塞特」同型機一致之處）。

　　雖然阿扎尼亞共和國現今以身為反聖加侖協定派的領袖而廣人所知，軍方將 EXOFRAME 列入制式採用的腳步卻比印度陸軍等組織慢上了許多。不過假如目前能確認到的最早期軍事用 EXOFRAME 之一「埃克塞特」和該國之間確實有著某種關連性，那麼阿扎尼亞著手研發軍用 EXOFRAME 和開始運用的時間點，顯然就會比世間所知的還要早上許多。

　　在印度與巴基斯坦國界附近目擊到的 EXOFRAME，以及非洲當地阿扎尼亞共和國的制式 EXOFRAME。這張照片或許能夠成為銜接起那兩者的失落環節。

（提供 沙格斯新聞）

# 將流放旅 EXOFRAME 運用3D建模製作成原型機

探討在非洲阿扎尼亞共和國所屬軍事演習場進行試驗中的神祕軍用 EXOFRAME 究竟是何來歷！就外形來看，這架 EXOFRAME 應該是阿扎尼亞共和國旗下機種「遊魂」的原型機，在此將由小澤京介以流放旅 EXOFRAME 為基礎，經由運用3D建模技法做出全新零件的方式重現這架機體。

GOOD SMILE COMPANY
1/35比例 塑膠套件
"MODEROID"
流放旅
EXOFRAME 改造

## 遊魂原型機
製作、撰文／小澤京介

GOODSMILE COMPANY
1/35 scale plastic kit
"MODEROID"OUTCAST BRIGADE
EXOFRAME conversion

## PROTOTYPE OBAMBO
modeled&described by
Kyosuke OZAWA

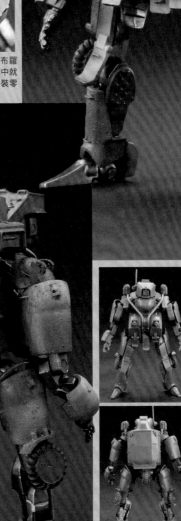

▲從巴基斯坦軍 EXOFRAME「直布羅陀」沿用槍塔部位。這部分在設定中就是與罩住頭部感測器莢艙的全新外裝零件搭配得很不協調。

▲與屬於完成體的遊魂（流放旅）（照片左方）合照。由照片中可知，除了頭部、槍塔、駕駛艙蓋以外，其餘部位在外形上都和遊魂相同。

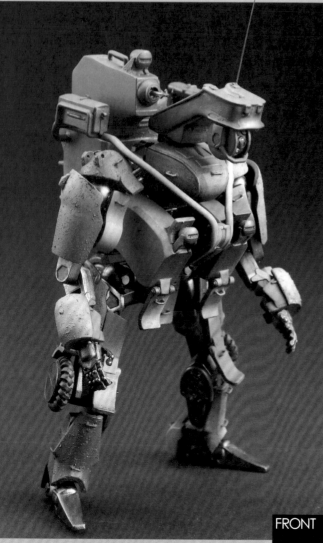

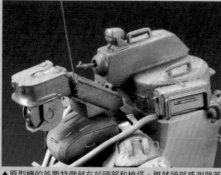

▲原型機的首要特徵就在於頭部和槍塔。雖然頭部感測器莢艙是沿用自流放旅的,不過除此以外的部分都是藉由3D建模全新製作而成。感測器是先用琺瑯漆的透明紅塗裝後,再堆疊從百圓商店買到的UV化樹脂,進一步營造透明感。天線則是用黃銅線重現的。

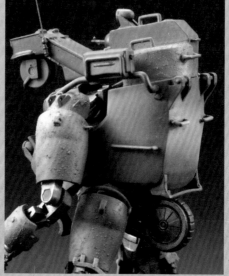

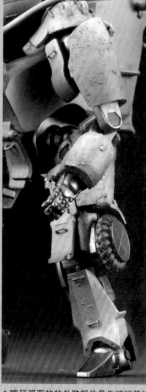

▲略呈弧面的的外裝部位是先將硝基補土用溶劑稀釋,再用漆筆沾取來進行拍塗,營造出鑄造痕跡。各部位的攀爬杆和吊鉤扣具都暫且先削掉,再用黃銅線重製。

◀由於駕駛艙區塊比流放旅的更為窄且小巧,因此改為全新製作出這個部分。吊鉤扣具和攀爬杆也是改用黃銅線重製。

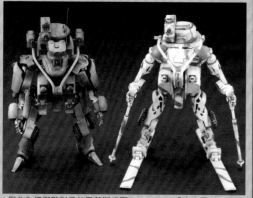

▲與作為模擬戰對手的巴基斯坦軍EXOFRAME「直布羅陀」(照片右方)合照。這是跟廠商借用塗裝試作品拍攝而成的。

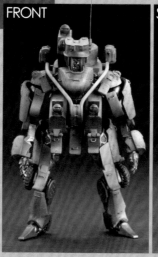

FRONT

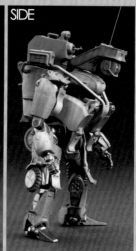

SIDE

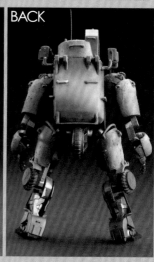

BACK

　　這次是用3D列印機輸出零件搭配流放旅EXOFRAME來進行製作的。流放旅這部分都盡可能地將吊鉤扣具和攀爬杆改用0.3mm黃銅線重製。只要準備設有方格線的尖嘴鉗,即可穩定地做出許多寬度相同的攀爬杆。需要裝設拖曳吊鉤扣具的地方必須事先用0.4mm手鑽開孔才行。

　　用3D列印機輸出零件後,還是有些細部結構太薄之類的地方得重做。雖然以用3D列印機輸出的零件來說,要將堆疊痕跡全部打磨平整確實很費事,但只要先為堆疊痕跡處塗布稀釋過的綠補土,那麼接下來要打磨時就會輕鬆多了。肩部等處的弧面零件都是先將硝基補土用溶劑稀釋,再用漆筆沾取來輕輕地進行拍塗,這樣即可重現寫實的鑄造痕跡了。

　　為了替頭部感測器營造出立體感,因此先用琺瑯漆的透明紅塗裝,等充分乾燥後,再注入在百圓商店買到的透明紅UV樹脂。

### ■關於塗裝

　　3D列印機輸出的零件要拿機械部位用底漆補土噴塗得厚一點。塗裝選用取自俄羅斯多層次色階變化風格套組的陰影色和底色。就插畫來說,這架機體乍看之下有添加高光,不過畢竟僅薄薄地施加迷彩塗裝,因此還是施加以插畫為準的迷彩塗裝。

　　一開始是為有迷彩的部位塗裝白色。接著是將底色稀釋後,在薄薄地噴塗在先前塗裝過的迷彩白色部位上。

　　在舊化方面,由於是新的機體,因此僅點到為止。掉漆痕跡也只是用VIC塗料的掉漆棕稍微添加一下。雖然掉漆痕跡本身也是一種戰損表現,不過此舉的用意其實比較著重在為機體增添視覺資訊量上。

　　濾化選用Mr.舊化漆濾化液的岩壁綠→白塵色。以刻意讓迷彩紋路交界線變得模糊為原則進行舊化的話,處理起來應該就會很順利才是。最後是用Mr.舊化漆的地棕色＋汙漬棕入墨線以營造出立體感,這樣一來就大功告成了。

# File08:

## 遊魂原型機
（勒索者原型機）

# PROTOTYPE OBAMBO
# (PROTOTYPE EXACTOR)

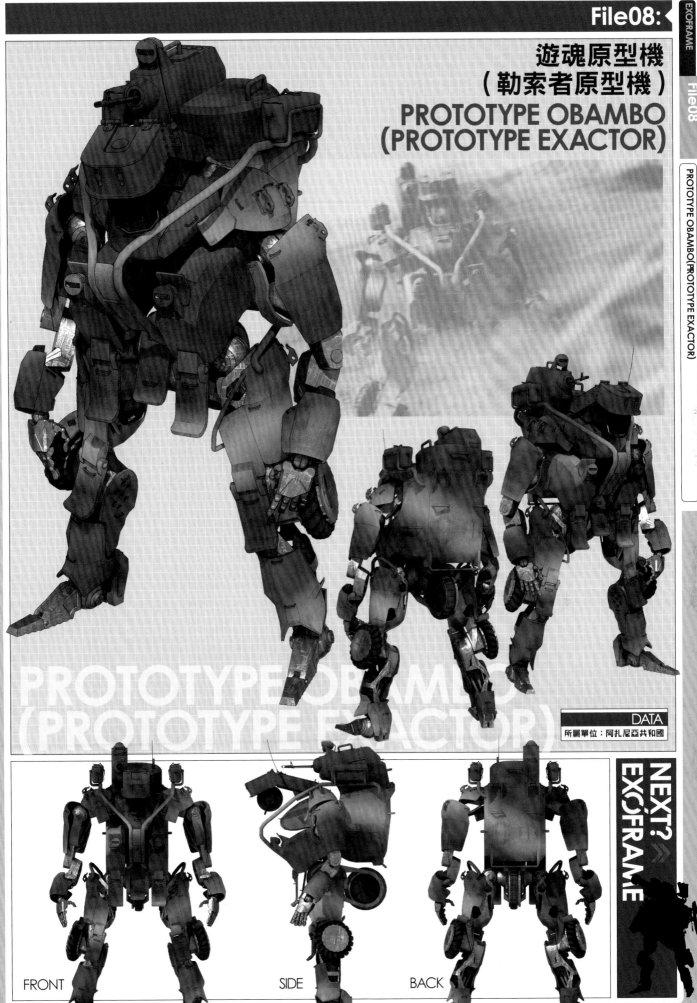

DATA
所屬單位：阿扎尼亞共和國

NEXT?
EXOFRAME

FRONT

SIDE

BACK

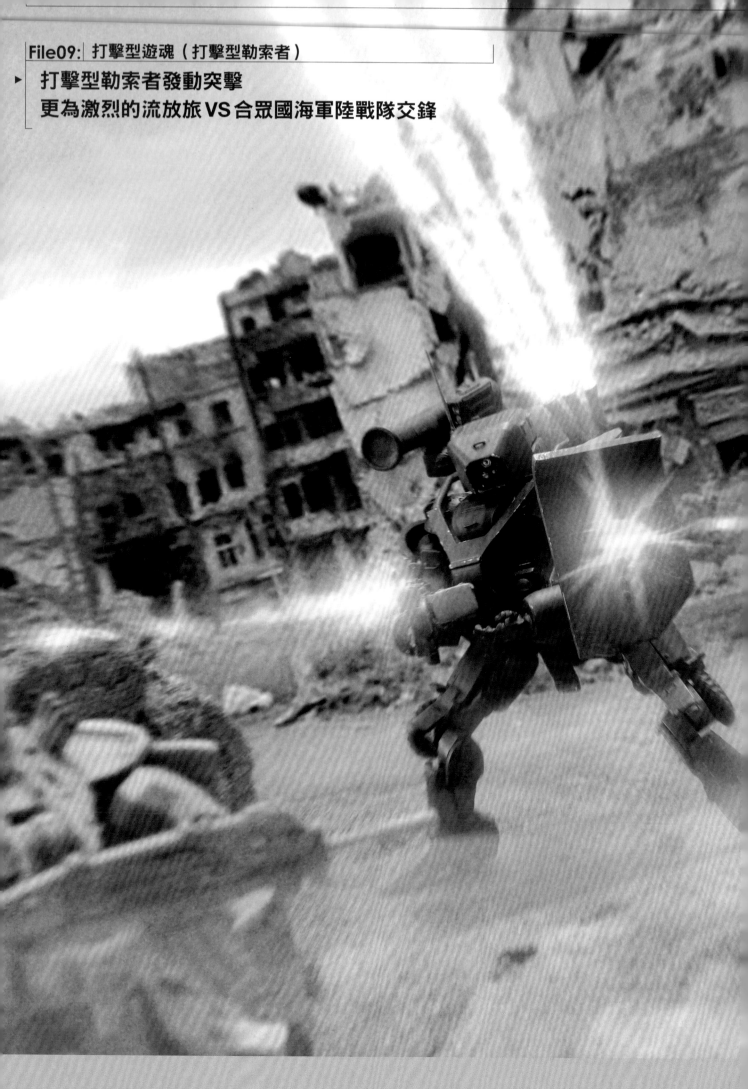

File09: 打擊型遊魂（打擊型勒索者）

▶ 打擊型勒索者發動突擊
更為激烈的流放旅 VS 合眾國海軍陸戰隊交鋒

# 運用3D建模技法
# 為遊魂追加強化武裝

「打擊型遊魂（打擊型勒索者）」乃是流放旅所屬 EXOFRAME——NATO 代號「勒索者」的武裝強化型機體。這件範例是以流放旅 EXOFRAME 為基礎，搭配以3D建模技法為中心自製的追加武裝而成。擔綱製作者正是早已成為本單元棟梁的小澤京介。

GOOD SMILE COMPANY
1/35 比例 塑膠套件
"MODEROID"
流放旅
EXOFRAME 改造

## 打擊型遊魂
製作、撰文／小澤京介

GOODSMILE COMPANY
1/35 scale plastic kit
"MODEROID"
OUTCAST BRIGADE
EXOFRAME conversion

## STRIKE OBAMBO
modeled&described by
Kyosuke OZAWA

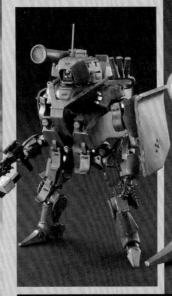

■戰鬥報告■

（……）

　補充2：關於前些日子在戰鬥時遭遇到的新機體

　前些日子在執行■■■■任務時，出現不明機體與我方交戰，不過那應該是由先前流放旅運用的戰術 EXOFRAME　TOPEX-12「勒索者」針對運用方式施加改良而成（經由分析各種戰鬥記錄後可作為佐證）。

　那是追加反戰車飛彈發射器、煙幕彈發射器等武裝和增裝裝甲的重武裝型機體，雖然原本認為有流放旅的追擊砲部隊隨行，但目擊數量並不多，據信僅少量部署而已。

　我方在前往■■■■的■■■■執行任務時，雖然對流放旅進行大規模的威力偵察，但就結果而言只對該機體造成少許損害。針對這點來推論，他們為了對抗我方所擬定的策略，應該就是部署該機體一事。

　其操縱者應是該部隊的指揮官，亦即通稱「刀疤臉」的人物，不然就是他的直屬隊員，總之這幾人極為老練。在與對方交戰時必須格外謹慎。

　（……）

　附帶一提，今後我方將會用打擊型勒索者這個代號來稱呼該機體。

　合眾國海軍陸戰隊■■■■■■■■■er

　（以上據說是從美國海軍陸戰隊流出的機密資料，但真偽不明）

　（■■■為原文中遭到塗銷的部分）

（提供 沙格斯新聞）

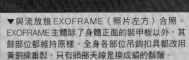

▼與流放旅 EXOFRAME（照片左方）合照。EXOFRAME 主體除了身體正面的裝甲板以外，其餘部位都維持原樣。全身各部位吊鉤扣具都改用黃銅線重製，只有頭部天線是換成貓的鬍髭。

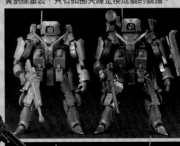

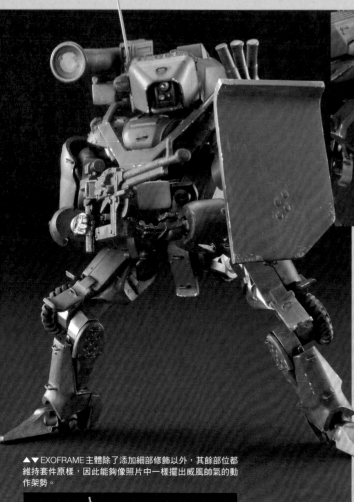

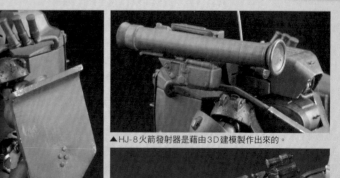

▲HJ-8火箭發射器是藉由3D建模製作出來的。

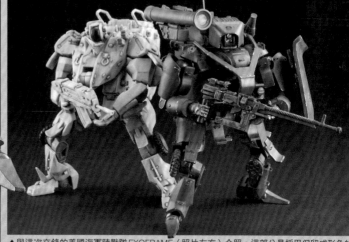

▲作為左臂處護盾的裝甲板是用塑膠板製作而成，煙幕彈發射器則是用塑膠棒自製的。

▲步槍使用DShK-E 12.7×108mm。這部分是藉由施加舊化和乾刷營造出質感。

▲▼EXOFRAME主體除了添加細部修飾以外，其餘部位都維持套件原樣，因此能夠像照片中一樣擺出威風帥氣的動作架勢。

▲與這次交鋒的美國海軍陸戰隊EXOFRAME（照片左方）合照。這部分是採用保留成形色的簡易製作法來呈現。

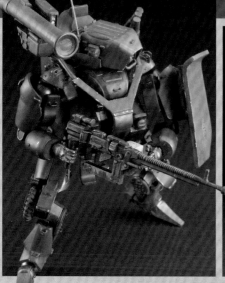

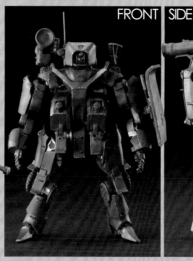

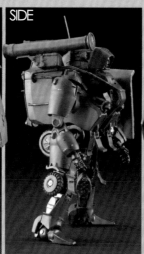

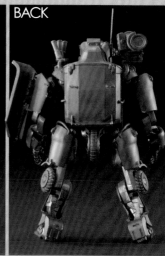

FRONT　SIDE　BACK

這次也是有局部利用3D列印機來製作的範例。為3D列印機製作檔案並輸出零件的，同樣是因這一連串範例而廣為諸位讀者所知的DC‧小泉先生。不過當然並非全權交給他處理，而是有彼此仔細討論過之後，才正式委託他製造型的。

■關於製作

主體是以流放旅EXOFRAME為基礎。雖然基本上是直接製作完成，不過亦少不了已成慣例的修改作業，亦即將吊鉤扣具都改用黃銅線重製。對於希望將尺寸製作得更精準的人來說，建議搭配游標尺進行作業。在這次使用的黃銅線方面，較細的吊鉤扣為直徑0.3mm，較粗的則是選用直徑0.5mm。稍微大一點的要先鑽挖出0.4mm孔洞再插入該處。需要更換成黃銅線的部位頗多，還請發揮耐心進行作業。而且還要盡可能地確保左右對稱，還請將這點牢記在心。由於黃銅線表面的漆膜很容易剝落，因此一定要事先塗布稍微厚一點的金屬打底劑。

天線是拿掉落在房間裡的貓鬍鬚上色而成。

用3D列印機無法呈現造型處是改用塑膠板和塑膠板來製作。例如護盾與連接臂之間的銜接部位，以及槍的細部等處。

■關於塗裝

頭部攝影機是先用銀色塗裝後，再搭配可在百圓商店買到的UV透明藍樹脂，將該處塗得稍微厚一點。

先用黑色底漆補土塗裝整體後，再用軍綠色施加基本塗裝。迷彩是拿以專用溶劑稀釋過的紅棕色VIC塗料施加塗裝而成。這部分是以資料為參考來塗裝迷彩的。

等乾燥後用Mr.舊化漆新推出的白塵色來施加濾化。由於這樣會令整體變得稍微白一點，因此接著還要用Mr.舊化漆的地棕色來入墨線。各部位也都添加鏽漬痕跡。邊角處掉漆痕跡是拿餐具用海綿沾取VIC塗料的掉漆棕進行拍塗，重現細微的掉漆痕跡。

# File09:

## 打擊型遊魂
## （打擊型勒索者）
## STRIKE OBAMBO
## (STRIKE EXACTOR)

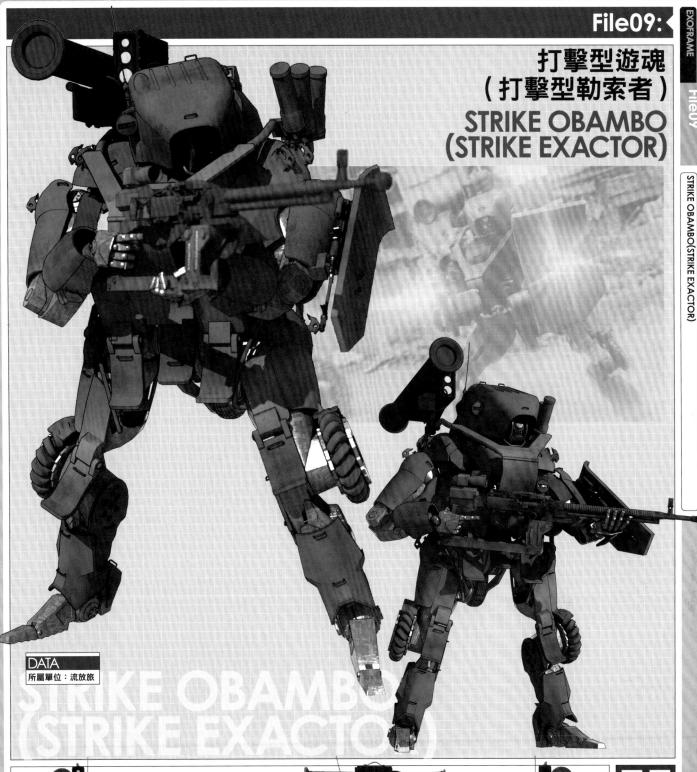

**DATA**
所屬單位：流放旅

STRIKE OBAMBO
(STRIKE EXACTOR)

**NEXT?**
**EXOFRAME**

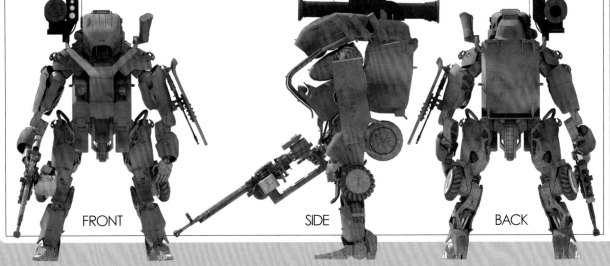

FRONT        SIDE        BACK

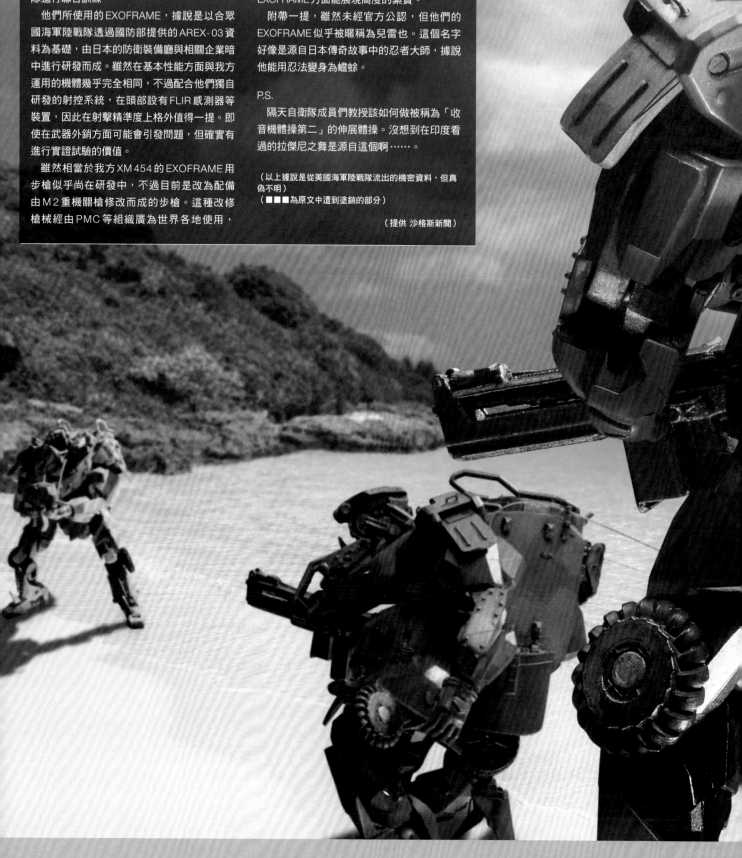

▶
# 自衛隊 EXOFRAME 出現在陽光普照的沙灘上
# 日美 EXOFRAME 部隊進行聯合作戰的日子已近？

■■月■■日

抵達沖繩■■■■海軍陸戰隊基地後，隨即前往■■■演習場，與自衛隊 EXOFRAME 部隊進行聯合訓練。

他們所使用的 EXOFRAME，據說是以合眾國海軍陸戰隊透過國防部提供的 AREX-03 資料為基礎，由日本的防衛裝備廳與相關企業暗中進行研發而成。雖然在基本性能方面與我方運用的機體幾乎完全相同，不過配合他們獨自研發的射控系統，在頭部設有 FLIR 感測器等裝置，因此在射擊精準度上格外值得一提。即使在武器外銷方面可能會引發問題，但確實有進行實證試驗的價值。

雖然相當於我方 XM454 的 EXOFRAME 用步槍似乎尚在研發中，不過目前是改為配備由 M2 重機關槍修改而成的步槍。這種改修槍械經由 PMC 等組織廣為世界各地使用，

自衛隊他們顯然也針對如何運用 EXOFRAME 收集相關情報，並且積極地進行研究。從這點來看，確實可以理解為何自衛隊員在操縱 EXOFRAME 方面能展現高度的素質。

附帶一提，雖然未經官方公認，但他們的 EXOFRAME 似乎被暱稱為兒雷也。這個名字好像是源自日本傳奇故事中的忍者大師，據說他能用忍法變身為蟾蜍。

P.S.

隔天自衛隊成員們教授該如何做被稱為「收音機體操第二」的伸展體操。沒想到在印度看過的拉傑尼之舞是源自這個啊……。

（以上據說是從美國海軍陸戰隊流出的機密資料，但真偽不明）
（■■■為原文中遭到塗銷的部分）

（提供 沙格斯新聞）

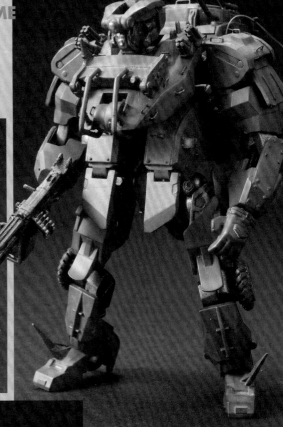

# 以美國海軍陸戰隊 EXOFRAME為基礎 運用3D建模追加全新零件

日本的自衛隊終於有了EXOFRAME。這是以美國海軍陸戰隊EXOFRAME AREX-03「蟾蜍」為基礎，由日本防衛省技術研究本部暗中研發出的EXOFRAME。範例中將異於美國海軍陸戰隊EXOFRAME的部分以3D建模技法為中心自製重現。

GOOD SMILE COMPANY
1/35比例 塑膠套件
"MODEROID"
美國海軍陸戰隊 EXOFRAME 改造

## 自衛隊 EXOFRAME

製作、撰文／小澤京介

GOODSMILE COMPANY
1/35 scale plastic kit
"MODEROID"
United States Marine Corps
EXOFRAME conversion
## JSDF EXOFRAME

modeled&described by
Kyosuke OZAWA

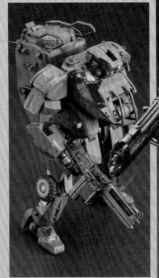

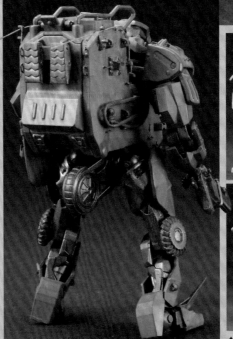

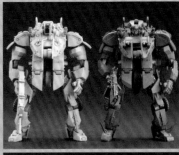

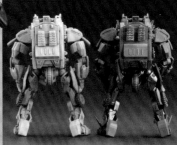

▲與作為基礎的美國海軍陸戰隊規格合照。由於配色不同，因此乍看之下或許很難分辨差異在哪裡，不過這兩者在基本造型上確實很相近。

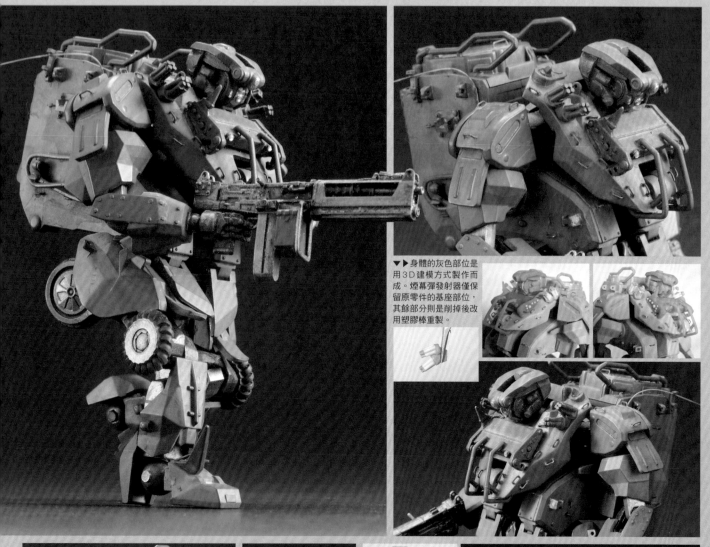

▼▶身體的灰色部位是用3D建模方式製作而成。煙幕彈發射器僅保留原零件的基座部位,其餘部分則是削掉後改用塑膠棒重製。

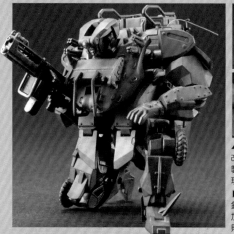

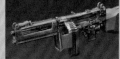

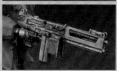

▲屬於專用武裝的M2重機關槍改造型步槍也是用3D建模方式製作而成。就連彈鏈也精緻地重現了。
▶將各部位吊鉤扣具用0.3mm黃銅線重製,天線是拿廢棄框架用加熱拉絲法做出的,天線固定架則是取自同比例的虎式戰車。

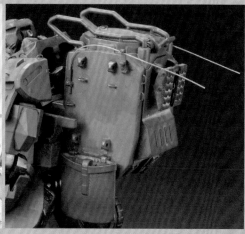

　　這次要將美國海軍陸戰隊EXOFRAME改造為自衛隊規格。按照慣例,在委託DC・小泉先生製作3D列印輸出零件之餘,另外也自行手工調整細部。

　　在位於胸部的煙幕彈發射器方面,由於套件中把4根發射管做成連為一體的模樣,因此先將該處整個削掉,再用塑膠棒重製。雖然已經算是製作EXOFRAME慣例了,不過還是要將吊鉤扣具部位用直徑0.4mm的手鑽開孔,然後改用0.3mm黃銅線重製作為細部修飾。

　　攝影機之類3D列印難以做出造型處就改為手工重製。扣住天線的固定架零件取自同比例虎式戰車。可惜沒有另一側的零件可用,只好用塑膠板自製了。天線本身是拿廢棄框架用加熱

拉絲法做出的。其餘部位也盡可能地比照設定資料添加細部修飾。

### ■關於塗裝

　　這方面選用陸上自衛隊戰車專用漆套組。雖然有點難以辨識出來,不過這架機體施加類似折線迷彩的塗裝。這部分原本打算使用折線迷彩的遮蓋套組來處理,不過遇到高低落差其實還滿大的問題,因此還是改為適當地裁切一般遮蓋膠帶,再盡可能地比照設定資料進行黏貼,然後施加塗裝。

### ■關於舊化

　　這次在舊化方面與實際的自衛隊車輛相近,顯得較為簡潔清爽。而且並未施加掉漆痕跡之類的細微戰損痕跡,僅用Mr.舊化漆的地棕色、

白塵色施加濾化。入墨線也是用該塗料的地棕色來處理。雖然Mr.舊化漆推出許多種顏色,不過對於製作AFV的玩家來說,購買以下3種顏色來使用肯定不會有錯,也就是地棕色、汙漬棕,以及白塵色。

　　先從熟悉如何使用這3種顏色著手,日後再買其他顏色補充使用就好。雖然這次並沒有使用到,不過若是能買齊舊化膏的所有顏色,那麼塗裝時肯定會更為方便。

## Final File:

# 自衛隊 EXOFRAME
# 兒雷也
# JSDF EXOFRAME
# JIRAIYA

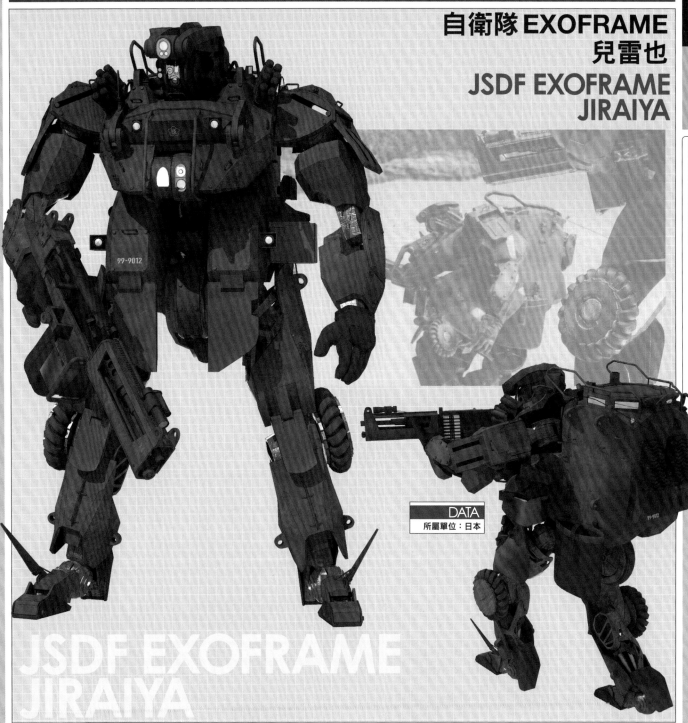

**DATA**
所屬單位：日本

JSDF EXOFRAME
JIRAIYA

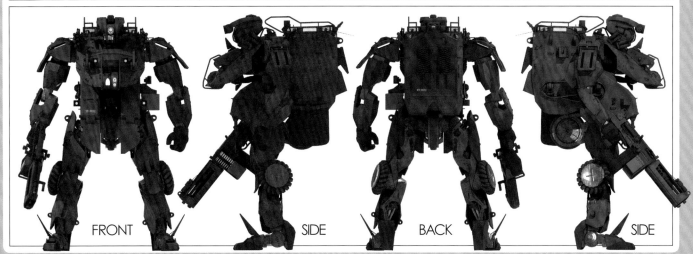

FRONT　　　SIDE　　　BACK　　　SIDE

# 模型製作教範

## STAFF

企劃・編輯　木村 学

設 計　　株式会社ビィピィ

撮 影　　株式会社スタジオアール

協 力　　株式会社ニトロプラス
　　　　　株式会社バンダイナムコアーツ
　　　　　株式会社グッドスマイルカンパニー

模型製作　小澤京介、國谷忠伸、コジマ大隊長
　　　　　相樂ヒナト、澤武慎一郎、只野☆慶
　　　　　長德佳崇、林哲平、山田卓司（依五十音排序）

出版　　　楓樹林出版事業有限公司
地址　　　新北市板橋區信義路163巷3號10樓
郵政劃撥　19907596 楓書坊文化出版社
網址　　　www.maplebook.com.tw
電話　　　02-2957-6096
傳真　　　02-2957-6435
翻譯　　　FORTRESS
責任編輯　江婉瑄
內文排版　謝政龍
校對　　　邱鈺萱
港澳經銷　泛華發行代理有限公司
定價　　　480元
初版日期　2023年1月

國家圖書館出版品預行編目資料

OBSOLETE模型製作教範 / HOBBY JAPAN編
輯部作；FORTRESS譯. -- 初版. -- 新北市：楓樹
林出版事業有限公司, 2023.01　面；　公分
ISBN 978-626-7218-14-3（平裝）
1. 模型 2.工藝美術
999　　　　　　　　111018580